Michelangelo

文藝復興之神
米開朗基羅

跨足繪畫、建築、詩歌，造就無數經典的傳奇天才，卻鑿不出理想的人生

文藝復興時代最傑出的曠世奇才
雕塑聖母、畫出〈創世紀〉、建造陵墓
也是雕塑藝術的最高代表——米開朗基羅

「完美不是一個小細節，但注重細節可以成就完美」　　　鄧韻如，華斌 編著

目錄

目錄

序

米開朗基羅·迪·洛多維科·博那羅蒂·西蒙尼（Michelangelo di Lodovico Buonarroti Simoni，西元 1475 ～ 1564 年），雕塑家、建築師、畫家和詩人。

1475 年 3 月 6 日生於義大利佛羅倫斯附近的卡普雷塞，父親是當地的一名法官，母親在米開朗基羅 6 歲的時候就死了。他 13 歲進入佛羅倫斯畫家吉爾蘭達工作室，之後又跟隨多納太羅的學生貝托爾多學習了一年雕塑，後轉入聖馬可修道院的麥地奇學院當學徒，為了完全徹底掌握人體結構，他曾親自解剖屍體進行研究。

時興的新柏拉圖主義和受到火刑懲處的道明會教士薩佛納羅拉給了他一生最重要的影響。米開朗基羅最初本無意當一位畫家，他的志向是成為一位雕刻家。其繪畫代表作有〈創造亞當〉（*The Creation of Adam*）、〈最後的審判〉（*The Last Judgment*）和〈聖家族〉（*Tondo Doni*）等。他的藝術風格以現實主義為基礎，又兼具浪漫主義風格，有很深的人文主義理念。

1564 年 2 月 18 日逝世於羅馬。

1496 年，米開朗基羅來到羅馬，創作了第一批代表作〈酒神巴克斯〉（*Bacchus "Caravaggio"*）和〈聖殤〉（*Pietà*）等。1501 年，他回到佛羅倫斯，用了 4 年時間完成了舉世聞名的〈大衛〉（*David*）。

1505 年在羅馬，他奉教皇儒略二世之命負責建造教皇的陵墓。1506 年停工後回到佛羅倫斯。

1508 年，他又奉命回到羅馬，用了 4 年零 5 個月的時間完成了著名的西斯汀小堂天頂壁畫。1513 年，教皇陵墓恢復施工，米開朗基羅創作了著名的〈摩西〉（Moses）、〈叛逆的奴隸〉（Rebellious Slave）和〈垂死的奴隸〉（Dying Slave）。

1519 年至 1534 年，他在佛羅倫斯創作了他生平最偉大的作品聖洛倫佐教堂裡的麥地奇家族陵墓群雕。

1562 年受其門生、著名畫家、藝術史家瓦薩里之邀成為迪亞諾學院名譽院長。

1536 年，米開朗基羅回到羅馬西斯汀小堂，用了近 6 年的時間創作了偉大的教堂壁畫〈最後的審判〉。之後他一直生活在羅馬，從事雕刻、建築和少量的繪畫工作，直至逝世。

米開朗基羅與李奧納多·達文西（Leonardo di ser Piero da Vinci）和拉斐爾（Raffaello Santi）並稱文藝復興三傑，以表現人物健美著稱，即使女性的身體也描畫得肌肉健壯。米開朗基羅代表了歐洲文藝復興時期雕塑藝術的最高峰，他創作的人物雕像雄偉健壯，氣魄宏大，充滿了無窮的力量。

他的大量作品顯示了在寫實基礎上非同尋常的理想加工，成為整個時代的典型象徵。他的藝術創作受到很深的人文主義理念和宗教改革運動的影響，常常以現實主義的手法和浪漫主義的幻想，表現當時市民階層的愛國主義和為自由而鬥爭的精神面貌。

米開朗基羅的藝術不同於達文西的充滿科學的精神和哲理的思考，而是在藝術作品中傾注了自己滿腔悲劇性的熱情。這種悲劇性是以宏偉壯麗的形式表現出來的，他所塑造的英雄既是理想的象徵又是現實的反映。這些都使他的藝術創作成為西方美術史上一座難以踰越的高峰。

米開朗基羅畫的這些巨人充滿超人力量，善於表現豐富的運動，並達到戲劇性高潮。人們從中感受到的是對人類的莊嚴頌歌。他生命的最後 20 年只研究建築。他的作品雄壯宏偉，因此他所畫的女性也具有男性的氣質。他一生未婚，追求精神而不涉及肉體。他在孤獨中奮戰了一生。他的風格影響了幾乎 3 個世紀的藝術家。

序

快樂的童年生活

米開朗基羅全名米開朗基羅·迪·洛多維科·博納羅蒂·西蒙尼（Michelangelo di Lodovico Buonarroti Simoni），1475年3月6日生於義大利佛羅倫斯附近卡森蒂諾的卡普雷塞。卡森蒂諾是佛羅倫斯東部一片有山有水有成片樹林的土地，它分隔了佛羅倫斯省和阿雷佐省。

這裡土地崎嶇不平，空氣清新溫和。透過雲層的淡淡陽光，勾勒出遠處阿爾卑斯山脈的細小輪廓。稀疏的樹木在周圍這片貧瘠荒蕪的山嶺上頑強地生存著，岩石和山毛欅遍布於嶙峋的亞平寧山脊。從這裡流出的阿諾河，滋養了這邊的綠色並且使這裡有上千年歷史的山毛欅、栗樹和冷杉長得十分茂盛。

不遠處就是阿西斯在聖方濟各看見基督在阿爾佛尼阿山上顯聖的地方。這是一塊能夠走近人們空虛的心靈和展現大自然本來的祕密並且具有宗教和深層魅力的地方。

在獨具慧眼的石匠心目中，灰白色的岩石是充滿生機的親密夥伴。人們修整著岩石，創造出岩石雕刻。岩石也塑造著這裡人們的意志和個性，成了人們生活中不可缺少的一部分。生活在這裡的祖先早就開始在山嶺上採石，運出山，他們還利用這些岩石建造起雄偉的宮殿、教堂和一座輝煌的城市。

當時的歐洲，還處在中世紀的末期，人們的思想還沒有從基督教的觀念中走出來，人們的觀念可以說相當混亂。尤其是在義大利這樣一個宗教勢力強大的國度。

快樂的童年生活

　　不過義大利在當時已經走在了歐洲的前端，率先完成了從封建主義走向資本主義過渡的階級、觀念和物質的準備。

　　14 世紀，在義大利佛羅倫斯等地，隨著工場生產規模和生產技術不斷發展，富裕的匠師和大作坊主逐漸取得與自身經濟地位相符的社會地位，他們將資本階級的價值觀、文化內涵晉升為社會主流，逐漸成了新興資產階級。

　　當時新興的資產階級剛剛登上歷史舞臺，是正在成長的新生力量，為抗衡並戰勝頑固保守、愚昧殘暴的天主教會，他們必須找到一種強大的觀念，來武裝自己並且能喚起大眾的覺醒意識，同時還不能是暴力和革命形式。

　　於是新興的資產階級把希望放在了古希臘、古羅馬時期。因為古羅馬時期是歐洲人引以為豪的光輝時代，是歐洲文化史上的一個高峰。新興的資產階級決定把古羅馬時期的古典自然科學、哲學、文學、藝術等拿來作為武器和天主教會做抗衡。

　　資產階級積極提倡復活、再生古希臘和古羅馬文化，掀起了從文化到社會各領域的變革運動，文藝復興即由此而得名。

　　這樣的社會時代背景，對於米開朗基羅來說有很大影響，甚至為他的一生奠定了基礎，讓他更容易接近藝術，並甘願為之獻出自己一生的心血。

　　米開朗基羅所在的家族名叫博納羅蒂家族，是佛羅倫斯地區的世家，有著悠久的歷史，在當時的義大利，地位僅次於麥地奇家族。雖然由於時勢的發展，貴族階層已經沒有封建社會的那麼多特權了，但還是很受人敬仰。

米開朗基羅的父親是卡普雷塞和丘西的最高行政長官，他和其他貴族階層的人一樣，非常看重自己的家族，非常愛面子。他還是個脾氣暴烈、容易煩躁，而且害怕上帝的人。

　　在這樣的家族環境裡長大的孩子，有與生俱來的自豪感，而且甘願為自己家族犧牲自己的一切。然而在這樣一個新舊交替的時代，貴族注定會是悲劇的結果，因為他們是一個沒落的階層，他們必須要適應新的生活。他們必然成為新舊交替的犧牲者，混亂的讓他們的人生充滿矛盾和悲哀。

　　米開朗基羅的母親也來自當地的一個貴族家庭，有著良好的修養，不過米開朗基羅對她的印象並不深刻，因為他們相處的時間太少了。

　　當米開朗基羅來到人世的時候，他已經有一個哥哥，名叫 李奧納多，不過對於一個喜歡孩子的貴族家庭，有了一個新的生命還是讓人興奮的。

　　當時父親抱著小米開朗基羅親了又親。「嗨，這健壯的小孩，這才是我們博納羅蒂家族的後代。」

　　看著父子兩個親暱的樣子，母親幸福地微笑著，感受著家的溫暖。這時候說話聲把李奧納多吵醒了，他揉一揉眼睛，2 歲的他還不知道自己已當哥哥了。

　　時間就這樣在不知不覺中流逝，小米開朗基羅從咿啞學語到蹣跚學步，在幸福中不斷成長。然而這個時候，母親又有了新的孩子，原本一個孩子就已經很手忙腳亂了，現在孩子接二連三地出生，的確讓母親有點招架不過來，家裡沒有那麼多傭人，而最

快樂的童年生活

重要的是母乳不夠餵養孩子，這該如何是好呢？

疲憊的母親經常拖著懷孕的身體，抱著弟弟博納羅托，一手拉著小米開朗基羅，後面還跟李奧納多。晚上的時候，母親經常累得腰挺不直，有時她忍不住跟自己的丈夫抱怨。

丈夫雖然脾氣不好，但還是非常疼愛自己的妻子，他也非常理解自己妻子的難處，可是家裡實在沒有那麼多錢找專門照看孩子的傭人，而且孩子也只喜歡和母親待在一起。

這個時候，別人介紹了一個女人，她願意帶小米開朗基羅，只要很少的錢就行，不過得把孩子帶到自己家裡顧。這正符合米開朗基羅家裡的情況，孩子沒有常看到母親，也就不會天天黏著母親不放了，那樣母親的重擔也就可以稍微減輕點。

就這樣，米開朗基羅被送到塞蒂涅阿諾的一個石匠的妻子那餵養。後來他經常開玩笑地說，他的雕塑家的志向源於這石匠妻子的乳汁。

在這個新家庭裡，米開朗基羅接觸到了許多新的東西，這是他很少見到的，因為家規嚴格，他很少能看到外面的世界。而在石匠家裡，一切東西對於他來說，都是那麼有趣。

天空也顯得格外藍，偶爾有幾隻小鳥在上面飛過，有時還落在門外的柴草堆上，還有母雞、小豬，這些讓米開朗基羅很快忘記了離開母親的痛苦。

在小米開朗基羅的眼裡，石匠家裡的空間雖然很小，卻很有趣，他能夠爬上笨重的椅子玩耍，去拿桌上的任何東西。地上爬的小蟲，牆上掛的聖母像，門外堆的石頭，都引起了他的好奇

心。他甚至對石匠那沾滿石粉的粗壯手掌上粗粗細細的紋路都感到好奇，他總是瞪大眼睛尋找一切有趣的東西。

米開朗基羅在這裡還接觸到了一個新的事物，那就是石雕。那個石匠叔叔一天到晚手裡都拿著錘子、鑿子，在那一塊塊的石頭上「叮叮噹噹」地敲得石頭火星四冒。

那時候米開朗基羅年紀還小，他不知道這是在做什麼，但是他卻對雕刻有了很深的印象，這成為他後來一輩子都不可磨滅的記憶。他覺得石匠的雕刻技藝實在是太奇妙了，堅硬的石頭被像畫粉一樣拉長，搓圓，變成一件件可愛的東西。他也想用一隻手拿起鑿子，一隻手拿起錘子。

有的時候，他忍不住上前去幫忙，石匠叔叔總是停下來，然後用粗糙的大手在他的頭上撫摸著，並給他一把小錘子，讓他去一旁的石頭上敲。

這樣，小米開朗基羅就很高興地跑到了一邊，然後也像石匠那樣在石頭上認真地敲起來。

可是往往正在敲得高興的時候，石匠的妻子就來了，一看到小米開朗基羅在敲石頭，就大叫著說：「天啊！這可不是你要做的工作，把小指頭敲壞了可不是鬧著玩的，快把錘子給我。」

小米開朗基羅才不聽話，他一直往後退，還不忘用錘子敲一下石頭：「我要敲嘛！我要敲嘛！我也要做石雕。」

這時石匠妻子趕快從口袋裡拿出一些好吃的，塞進米開朗基羅的手裡，又趁他不注意，拿走了他的小錘子。

小米開朗基羅的童年就這樣在石匠家裡度過了，雖然沒有和

快樂的童年生活

自己的父母在一起，可是他並沒有因此不快樂。

米開朗基羅住在石匠家的這些年，很少回自己的家，在他的印象裡，好像只回去過一次。

那是因為母親在生下自己最小的一個弟弟後去世了，父親把米開朗基羅接到家裡，和母親見最後的一面。

米開朗基羅那個時候的才五六歲，並不知道失去母親對於自己有什麼影響。再說，他一直與石匠夫妻在一起，與父母的關係就顯得有些淡薄。

又過了幾年，這時候米開朗基羅已經 10 歲了。40 多歲的父親續娶了一位年輕勤勞的妻子，全家將要遷往佛羅倫斯，米開朗基羅當然也必須跟著一起去。

在與石匠夫妻戀戀不捨地告別後，米開朗基羅來到了自己在佛羅倫斯城的新家裡。在這裡，他見到了自己的哥哥和 3 個弟弟，他在石匠家的幾年，母親又生了兩個小弟弟，他們分別是喬凡·西莫內和西吉斯蒙多。

佛羅倫斯是義大利的中部城市，文藝復興的發源地，位於該市中心的圓頂大教堂和市議政廳象徵著佛羅倫斯的時代精神：既有尖銳的政治批評，又有美好的藝術創造。

米開朗基羅站在穿城而過的阿諾河邊，驚嘆著這 15 世紀的城市風景畫，夕陽下的粼粼水面，葡萄藤覆蓋的庭院露出一角，高聳的鐘樓旁飛過幾隻鴿子。

喜歡上藝術之神

　　從鄉下來到佛羅倫斯，米開朗基羅來到了當時世界經濟文化最發達的地方，這裡的資本主義發展走在了當時世界的最前端，新舊文化並存，人們正在遭遇嚴重的信仰危機。在佛羅倫斯，一座座黑暗的宮殿，塔樓如長矛直戳天空，山丘蜿蜒枯索，在淡藍色的天空中呈一條條的細線，一叢叢的小杉樹和一條銀色的橄欖樹林如波浪般地起伏著。

　　在佛羅倫斯，一切都在講究典雅高貴。羅倫佐‧德‧麥地奇那略帶嘲諷的蒼白面容，馬基維利的大嘴巴，波提切利名畫〈春〉（Primavera）裡的淡金色頭髮、略帶愁容的維納斯，這一切相會在一起。

　　在佛羅倫斯，人人都是自由的，而個個又是跋扈的，人們狂熱，驕傲，神經質，沉溺於所有的瘋狂盲目之中，被各種宗教的或社會的歇斯底里所震顫，生活是既舒適得像在天堂而又極墮落像地獄一般。

　　在佛羅倫斯，公民們聰明、偏狹、熱情、易怒、含血噴人，生性多疑，互相窺探，彼此猜忌，你撕我咬。

　　在佛羅倫斯，李奧納多‧達文西的自由理念沒有人欣賞，所以他也只能像一個英格蘭清教徒似的在幻夢般的神祕主義中終其一生。而薩佛納羅拉卻讓他的僧侶們圍著焚燒藝術作品的火堆轉著圈跳舞，慶祝勝利。可是，3年後，佛羅倫斯的思潮卻死灰復燃，燒死了薩佛納羅拉這個先知先覺者。

喜歡上藝術之神

　　來到在佛羅倫斯的家後，父親很快幫米開朗基羅找了一間學校。在來到學校前，米開朗基羅已背熟了父親經常嘮叨的那句話：「孩子，我要送你去深造，將來像佛羅倫斯的所有富豪一樣，紅衣主教也會和你親切地打招呼。」

　　不過學校的課程米開朗基羅並不是很喜歡，特別是那些枯燥無味的拉丁文和讓米開朗基羅感到無聊與僵化的基督教文化，他需要新的思維、新的東西來實現自己的想像。所以在學校裡，最吸引他的只有素描。

　　不過這可不是博納羅蒂家族裡的人喜歡做的事情，在他們眼裡，藝術可不是個體面的工作，他們需要的是虔誠的基督徒，需要的是在政府部門裡任行政長官。

　　在米開朗基羅的父親及兄弟們的眼裡，除了那些頌揚基督的藝術還有一點存在的價值外，其他藝術都是對基督的褻瀆，應該丟棄到垃圾堆裡。

　　在米開朗基羅的父親看來，博納羅蒂家族的人，應該像皮蒂、斯福齊、麥地奇等世家貴族一樣，自己的兒子們都應該經商、當官或者成為一個銀行家，而不是一個什麼窮困的藝術家。

　　正是因為這個，米開朗基羅被父親及叔叔伯伯們瞧不起，並且常常被他們揍，他們把對藝術家這一種職業的仇恨，發洩在了米開朗基羅身上，他們以家裡有一個藝術家而感到恥辱。因此自幼便懂得了人生的凶險，並嘗到精神上的孤獨。

　　雖然母親去世後，父親又娶了個繼母，而且繼母對自己也是相當不錯的，但是米開朗基羅卻從來不開心。他覺得自己在這個

家裡就是多餘的，他認為自己與這個家族有點格格不入。

　　但米開朗基羅從來也沒有恨過這個家，他只是感覺自己與這個家族裡的其他人不一樣，他甚至非常愛這個家。從這裡可以看出小米開朗基羅的心理矛盾。

　　米開朗基羅生性固執，決定了的志向是不可能改變的，雖然自己在這個家族裡，是第一個喜歡並從事藝術的，雖然面臨著巨大的阻力，可是他並沒有放棄。

　　由於小米開朗基羅從小就沒有生活在家裡，在石匠家裡一直受到保護和溺愛，很少有自己得不到的東西，現在雖然是在家裡，有許多嚴厲的長輩，還有哥哥弟弟，可是他並不能一下子改變自己的個性，他是不會輕易地對別人屈服的。

　　父親一看到米開朗基羅拿著畫板，火氣就要上來，一開始還忍住沒有發火，只勸告米開朗基羅不要再畫畫，因為博納羅蒂家族就沒有做這個的，可是看看米開朗基羅沒有一點改過的樣子，就生氣了。有一次他狠狠教訓了米開朗基羅一頓，他認為這個孩子真是在石匠家裡被寵壞了，揍他一頓他就再也不敢不聽話了。

　　可是結果並沒有像父親預料的那樣，米開朗基羅不但沒有改過的表示，而且一邊哭一邊說：「我們家族為什麼就不能畫畫，難道以前沒有人畫畫我就不能畫畫嗎？我就要畫畫，就要畫畫。」

　　半夜的風越刮越大，不知哪家的窗戶沒關緊，發出「哐啷、哐啷」的聲音，窗臺上的一隻野貓瞪著發亮的綠瞳孔，對著床上的米開朗基羅叫了一聲。他的身上青一塊、紫一塊的，稍微一動，就像火燒般疼痛。

「不，我沒有罪，萬能的上帝知道。」他死死地咬住被子。同睡在一張床上的大弟弟無意中伸腳踢了他一下，痛得他差點叫出來。

現在的米開朗基羅確實有點恨父親，恨自己的叔叔了，他也恨哥哥只會畫十字，因為這裡沒有人同情他，甚至連句寬慰話也沒有，小弟弟還對他做鬼臉。

不過還好，米開朗基羅還有一個繼母，父親走後，她拿著燭臺上樓來了。繼母用手輕輕摸了摸他滾燙的額頭，嘆了口氣，米開朗基羅看見她的眼淚竟然流下來了。然後她又用溼毛巾浸在冷水裡浸溼後，敷在米開朗基羅的額頭上。米開朗基羅感覺到了母親的溫暖，他感激自己的繼母在沒有人關心自己的時候，給予自己的愛。

不久，米開朗基羅身體復原了。他沒有聽從父親的教導改變志向，而是從此變得更加大膽，以前還是偷偷畫，現在不僅沒有一點收斂的意思，還經常不知道跑到哪裡去寫生了，很晚才回家。見到父親也只是簡單地問候一下，沒有任何多餘的話。

看著兒子這麼倔強，父親也只有嘆氣了！這可真是父子天性，自己年輕的時候其實不也是這樣嗎，為什麼要苛求自己的兒子呢？孩子長大翅膀硬了，想做什麼就做什麼吧！米開朗基羅就憑著這點意志，最終戰勝了父親想改變兒子想法的意圖。

隨著時間推移，米開朗基羅的繪畫生涯也有 3 年了，他已經13 歲了。現在學校的素描課已經遠遠不能滿足米開朗基羅的需求，他需要一個更專業的老師來指導他。

可是到哪裡去找這樣一個老師呢？家人根本就不支持自己畫畫，拜師學藝是要花錢的，父親會給錢讓自己找老師嗎？

看來找個好老師只能在想像中了，米開朗基羅悲觀地想。不過米開朗基羅並沒有消沉，只要開始畫畫，他的心情一下子就陶醉在其中了，他的整個人都被藝術吸引了。在畫畫的時候，他甚至忘記了飢餓，忘記了睡覺。

由於米開朗基羅經常在外面進行寫生，也逐漸接觸到一些畫畫的人，其中一個叫哥拉那的人，與他十分要好。

第一次看到米開朗基羅的畫後，哥拉那就問他在哪個畫家的門下學習，當聽說米開朗基羅只是在學校的素描課上學的畫畫後，感到非常吃驚。他認為米開朗基羅真是個天才，一定要帶他見自己的老師多明尼克·吉爾蘭戴歐。

吉爾蘭戴歐的大名米開朗基羅可是早就聽說了，他可是當時一個著名的畫家，他的素描課老師就曾跟吉爾蘭戴歐學習過，還曾經不止一次地對自己的學生提到過這個畫家。

1449 年，吉爾蘭戴歐生於佛羅倫斯金屬花環製造工家庭，小的時候曾隨父親學做金工，後來改行學習了繪畫與雕刻。他的老師是著名雕刻家、著名畫家波拉約洛和委羅基奧。吉爾蘭戴歐是一位集各家之長，擁有自己藝術風格的畫家。

吉爾蘭戴歐的藝術集 15 世紀後半期義大利美術成就之大成，因此在畫壇享有盛譽。

吉爾蘭戴歐的色彩和色調的新鮮感，在當時的佛羅倫斯是頂尖的，他還善於把建築、雕塑和人物融合在統一的繪畫空間裡，

他在處理人物形象時重視人物個性的描繪，所以他的繪畫被稱之為 15 世紀佛羅倫斯繪畫成就的總結。

這個時候的吉爾蘭戴歐正處於事業的巔峰期，他剛剛接受一項委託，就是創作新聖瑪利亞教堂諾韋拉歌壇上的壁畫，這將成為他一生最偉大的代表作。

當朋友說要把自己引見給著名的畫家吉爾蘭戴歐的時候，米開朗基羅高興得跳了起來。不過他又有點擔心，因為這可是第一次見這麼出名的畫家，他這個業餘愛好者會不會讓名畫家看不起呢？

哥拉那看米開朗基羅開始非常高興，後來又有些猶豫，一下子就明白了他的心事。他寬慰米開朗基羅說：「吉爾蘭戴歐可是個好老師，他非常平易近人，不會看不起你的，你放心吧！」就這樣，他們約定在下一週，一起去見吉爾蘭戴歐。

短暫的學畫生涯

時間很快到了，米開朗基羅順利見到了吉爾蘭戴歐。吉爾蘭戴歐的確如哥拉那說的那樣，沒有多少架子。

哥拉那首先向自己的老師介紹了一下米開朗基羅，他說：「先生，這是博納羅蒂家的孩子，名叫米開朗基羅。他的畫藝不錯，想得到先生的指點。」

吉爾蘭戴歐當時正在畫室畫畫，抬起頭來打量了一下米開朗基羅。只見面前的這個年輕人身材細長，面頰消瘦，濃密的黑髮，目光炯炯有神。米開朗基羅也抬頭看了看吉爾蘭戴歐，這是一個中年人，身材並不很高大，眼睛有些微的笑意，頭髮有些灰白，不過看起來挺有精神。

「哦，米開朗基羅先生，你在哪位畫家門下學過藝呢？」

「先生，我沒有專門學過繪畫，只是在學校的素描課上學過一些，我們的素描老師經常提到您的大名……」

米開朗基羅一邊說著，一邊雙手遞上了自己帶來的一些畫作。「先生，這是平時的一些寫生，請先生給予指點。」

吉爾蘭戴歐接過米開朗基羅遞過來的幾幅畫，隨便翻看了幾張，發現米開朗基羅的寫生筆法雖然有些笨拙，但是卻有一種特別震動人的力量，有一種刀劈斧鑿的感覺。

他微笑著拍了一下米開朗基羅的肩膀，「畫得還不錯，年輕人！你願意來這裡跟我學習嗎？」

短暫的學畫生涯

聽到吉爾蘭戴歐的讚賞，米開朗基羅非常高興，他連忙說：「當然，當然願意。不過⋯⋯」

米開朗基羅欲言又止，吉爾蘭戴歐盯著米開朗基羅的眼睛看了一下，想從中知道他想說什麼。

「你願意來的話，明天就可以來學。你不想來學嗎？」吉爾蘭戴歐殷切地問。

「不是，可是我繳不起學費⋯⋯」米開朗基羅一邊說一邊紅著臉低下了頭。

「你不是博納羅蒂家的人嗎，你父親還拿不出幾個金幣來嗎？」

「我父親是不讓我學繪畫的，他聽說我出來拜師一定不會出錢支持我，所以⋯⋯」

「嗯⋯⋯那也沒有關係，只要你願意學，你明天來吧，我不收你的學費。」就這樣，米開朗基羅成了吉爾蘭戴歐的弟子，開始了自己真正的藝術之路。

第二天清晨，米開朗基羅早早就來到畫室。畫室的天花板很高，中間是一張長條桌子，上面擺著畫畫的各種雜物，散發出油彩的刺鼻氣味。

這時候畫室裡還沒有人，所以非常安靜。米開朗基羅打量著畫室裡的一切，老師吉爾蘭戴歐的桌子在畫室的高臺上，整整齊齊地擺著鉛筆、畫筆、速寫本，沿牆掛鉤上掛著其他器具。

正在到處打量的米開朗基羅忽然看到一樣東西，那正是吉爾蘭戴歐的畫稿，就在他的畫架上，雖然遮得非常周密，但米開朗

基羅知道下面一定有東西。米開朗基羅非常好奇，不知道這位藝術家的畫稿是什麼樣子的。

在好奇心的驅使下，米開朗基羅想打開畫稿看一下，雖然他有點猶豫，但還是小心翼翼地將吉爾蘭戴歐的畫卷展開了。畫卷正是吉爾蘭戴歐這幾天苦苦思索而創作的壁畫草圖。以後拓畫在聖瑪麗亞諾維拉教堂整個聖壇兩壁上，一幅表現聖母生平，一幅表現聖約翰生平，這是佛羅倫斯富商托爾納博尼的訂單內容。

米開朗基羅瞪大了眼睛，仔細地看著老師的畫作，並細細觀察著其中的每一筆線條。畫稿構圖簡潔生動，而且還出現了現實中的婦女形象，從畫稿中可以清楚地看出吉爾蘭戴歐的藝術構思。

突然他有了臨摹的渴望，於是趕快拿起筆和一張紙，在一邊臨摹起來，開始由於緊張，線條畫得非常糟糕，不過畫了幾筆後，米開朗基羅的情緒漸漸平穩了，碳筆下的線條也變得流暢起來。透過臨摹，平時一直捉摸不透的謎團似乎也得到答案。

就在米開朗基羅沉浸在繪畫之中時，吉爾蘭戴歐威嚴的聲音突然在身後響起了，「你無權偷看。」米開朗基羅由於擔心責罰，想遮住桌上的畫卷，卻在轉身的時候把手中的碳筆掉到地上。

吉爾蘭戴歐看了一眼米開朗基羅臨摹的畫，又看了他驚慌的樣子，語氣緩和了一下說：「回你的桌子上吧，很快要上課了，你的同學也要來了。」

畫徒們每天的主要任務就是寫生，在吉爾蘭戴歐的指點下，米開朗基羅的畫藝進步得很快。在繪畫的間歇，吉爾蘭戴歐也指

短暫的學畫生涯

點他雕刻。吉爾蘭戴歐發現，米開朗基羅的個性風格在雕刻中顯得更加適合，有的作品簡直讓這個當老師的都有點忌妒了。

米開朗基羅在繪畫時，越來越顯示出一種反叛精神。他不太喜歡基督教藝術的清規戒律，更喜歡一種自由的創作，他喜歡表現人體美，而不是基督教的病態美。

當然這也與文藝復興的社會思潮有一定關係，13世紀晚期的佛羅倫斯，已經出現了最早的文藝復興思潮，特別是在但丁、佩脫拉克的著作以及喬托繪作誕生的時代。到米開朗基羅的時代，文藝復興已經得到了更多人的認可。文藝復興特別崇尚古希臘羅馬的藝術作風，大力提倡健康的人體藝術美。

雖然吉爾蘭戴歐一再告誡米開朗基羅，必須多畫穿衣服的人像，這樣才能得到上流社會的認可，但是米開朗基羅不滿足整天去臨摹穿著寬大衣服的人物形象。

對於一切有益的事情，吉爾蘭戴歐的畫室都採取開放的態度，他主張因材施教，鼓勵學生的求知慾。在跟隨吉爾蘭戴歐學藝的這段時間裡，米開朗基羅學習了許多繪畫藝術知識，為後來的發展打下了牢固的根基。

然而米開朗基羅的繪畫藝術之路並沒有走太遠，因為米開朗基羅發現繪畫並不能使自己得到完全滿足，他渴望一種更了不起的藝術，他需要新的藝術熱忱，他覺得會畫已經不能讓他的心靈獲得滿足，不能再讓他悸動不安的心平靜下來。他希望得到一些更有質感的東西，那樣感覺更加實在一些。

可是那是什麼呢？雕刻，對就是雕刻。

有一天米開朗基羅終於認識到，自己真正喜歡的是雕刻，而不是現在所學習的繪畫。

那是在一次雕刻創作之後，他欣賞著自己利用課餘時間創作的作品，感到從沒有過的感覺，這不是自己在作畫之後的興奮，這是一種創作帶來的快感，他感到自己的整個生命都燃燒了，這正是他一直渴望得到的。相比繪畫而言，他更喜歡立體空間的雕刻藝術，那比這平面的繪畫更過癮，更富有自由的造型想像力。

當米開朗基羅認知到這點的時候，他感到自己全身的血液都沸騰起來了，他現在找到了自己要終身從事的事業，他一定要成為一個偉大的雕刻家，他要世界都知道自己的名字，他要創作世界上最偉大的作品，他要成為博納羅蒂家族的驕傲，而不是像父親說的那樣，只會給家族的臉上抹黑。

現在米開朗基羅的心裡，已經有一個偉大的名字，那就是有名的多納太羅。多納太羅是 15 世紀最傑出的雕塑家，也是義大利早期文藝復興第一代美術家，文藝復興時期義大利美術家的共同特點是推崇和借鑑古典美術，多納太羅自然也不例外，多納太羅一生創作了大量生機盎然、莊重從容的雕塑作品。

多納太羅運用古希臘人創立的對應構圖方式，向人們展現一位形體比例和結構都十分準確的少年形象。這位聖經人物不再是概念性的象徵，而是一個活靈活現、有血有肉的生命。他的代表作品有〈聖喬治像〉、〈加塔梅拉達騎馬像〉等。

米開朗基羅希望自己有一天也能成為一個和多納太羅一樣偉大的文藝復興藝術家，這就是他現在最高的理想，他要為自己的

短暫的學畫生涯

理想而努力。當打定了主意以後，米開朗基羅找到了自己的老師吉爾蘭戴歐，把自己心裡的想法說了出來。

吉爾蘭戴歐聽了自己學生的想法，知道他將離開自己，不過他心裡也非常贊同，因為他也發現了自己學生身上的這種藝術潛質。於是爽快地答應了，就這樣，他們一年多的師徒關係就這樣匆匆結束了。

有人說，米開朗基羅之所以離開自己的老師吉爾蘭戴歐，是因為他最初的幾件作品獲得極大的成功，他的老師因此忌妒他這個學生，並因此直接導致他們的師生關係破裂。也有人說是吉爾蘭戴歐首先發現了米開朗基羅的雕刻才能，主動指導學生另投師門的。

這其中的真正原因，恐怕誰也說不清了。不過米開朗基羅的確跟隨吉爾蘭戴歐學過藝，並從中得到了許多有益的教誨，這應該是真實無誤的，這從米開朗基羅後來的藝術作品中也能夠看得出來。

就這樣，米開朗基羅開始了新的藝術之路，儘管這離繪畫藝術並不是很遠，但畢竟是一個不同的領域，自己並沒有多少這方面的經驗，也沒有真正地專心學習過，所以他想盡快找一個新的老師，最好是能夠像多納太羅那樣的偉大人物。

新的藝術愛好

經過選擇，米開朗基羅很快轉入羅倫佐·德·麥地奇在聖馬可花園開辦的雕塑學校，在這裡的老師是貝托爾多，他是多納太羅的弟子。米開朗基羅敬佩的多納太羅早在他出生之前就已經不在了，現在能夠跟他的弟子學藝也是一個不錯的選擇。

貝托爾多個子不高，頭髮已經花白，頭上還戴著一個頭巾，褲腳上沾滿了大理石的石粉。在他的眼裡，每塊大理石都是美味佳餚，所以這也導致了他喜歡烹調。

第一次見面，貝托爾多問米開朗基羅是否想學雕刻，而這個問題在米開朗基羅看來是在懷疑自己的能力和決心。米開朗基羅覺得自己的自尊心頓時受到了傷害，於是他漲紅著臉，咬咬嘴唇，點了點頭表示自己非常想學雕刻。

「多納太羅的雕刻技藝，可不僅僅展現在鑿子和錘子上，你來這裡首先要做的和原來一樣，還是繪畫。懂嗎？沒有這個基礎，雕刻是不可能的。」貝托爾多好像並沒有感覺到米開朗基羅的窘迫，繼續在向米開朗基羅說著。

「這裡可不是吉爾蘭戴歐的畫室，麥地奇庭園只歡迎有教養、彬彬有禮的來訪者。」米開朗基羅這才體會到以前在吉爾蘭戴歐畫室的溫暖，哪怕是師兄們惡作劇的笑聲，也是發自內心的。

不過接下來的日子還不錯。雖然在這裡的老師總是讓他繪畫，不讓他進行雕刻，但經過一段時間的努力，老師總算答應他

新的藝術愛好

進行雕塑了。當然不是用大理石，而是用泥土和蠟，那個貝托爾多一再強調，當初自己的老師教自己的時候，就是這樣教導的，這是一個必經階段，哪怕已經開始在大理石上進行創作了，也要用泥土做出一個樣本來，這樣才能做出更完美的藝術品。

不過這也不錯了，米開朗基羅感覺自己的手離大理石越來越近了，他希望自己早一天拿起錘子和鑿子，在大理石塊上進行敲打。

當米開朗基羅的學藝生涯進行到第六個月的時候，終於得到貝托爾多的應允，讓他雕刻一個老年人的頭像。

那天真的很巧，麥地奇親王剛好來這裡視察工作，他一眼就看到了那個專心致志進行雕刻的年輕人。當然米開朗基羅不是因為親王才這麼專心，他一直都是這樣。而且這可是他在這裡的第一件雕刻作品，他當然是非常認真了。

看來，麥地奇親王對米開朗基羅的作品很感興趣，他圍著看了好久，最後說：「年輕人，雕刻得不錯，不過還有一個缺點，老年人的牙齒通常都不會太好，缺一兩個看起來更真實一些。」

米開朗基羅聽到親王這樣說，不禁靈機一動，於是回答說：「親王陛下，你說得太對了，不過我還沒有完成呢！」

一邊說，米開朗基羅一邊動手，一會兒，那個老人雕像的嘴裡就少了一顆牙。「現在看起來是不是好多了，親王陛下！」

麥地奇看到米開朗基羅這麼機靈，非常高興地說：「是的，現在的確是好多了。今天你可以到我的莊園裡和我的孩子們一起吃個飯嗎？」

當天晚上，米開朗基羅就來到了麥地奇的宮殿裡，在這裡，麥地奇對他大加誇獎，他說：「貝托爾多早就發現了你的天分，你會成為多納太羅的出色繼承人，甚至超過。」

說著，麥地奇還拿起一個蠟制樣品說：「這上面有你的語言，你的歌聲，還有你的堅強意志，我說的對嗎？」

米開朗基羅的心底湧起一股熱流，猛然衝散了他長期以來積壓的屈辱、憂慮和孤獨感。

從此米開朗基羅不僅得到親王允許經常和他的兒子們同桌共餐，而且還可以住在宮殿裡，每個月得到 5 個金幣的薪水。這對於一個沒有任何職位的年輕人來說，無異是一種恩賜，但是米開朗基羅並不以此為榮耀，他似乎很少關注自己的生活，而是把全部身心都投入到了自己的藝術夢想中。

現在，少年米開朗基羅身處義大利文藝復興的中心，在羅倫佐·德·麥地奇在聖馬可花園開辦的雕塑學校，有著名的瑪西爾·菲辛、伯尼維埃尼和昂吉·波利齊亞諾，在他的宮殿裡，彙集著不計其數的藝術品。米開朗基羅在這裡真是大開眼界，見到了許多古希臘羅馬的雕刻藝術作品。

米開朗基羅陶醉於古代藝術家們的思想之中，由於沉溺於古代生活中，他的心靈充滿了古代精神，他貪婪地吸收著古代收藏品之中的藝術養分，沐浴在柏拉圖門徒們的博學的和詩意的氛圍之中，慢慢地，他變成了一位古希臘雕塑家。

每天，當米開朗基羅拿起鑿子和錘子，彷彿又回到了兒童時代，耳邊響起了母親低聲的祈禱，眼前呈現出奶媽家門口的情

新的藝術愛好

景。米開朗基羅與大理石息息相通。當他不耐煩，甚至發怒的時候，大理石就會呲牙咧嘴地報復，好端端的石料會突然出現一塊結疤，一個醜陋的空心窟窿。

米開朗基羅同情這些被遺棄的大理石邊角料，也知道它們各自的不同顏色在顯示著自己的脾氣，渴望成為藝術長廊中的精品。他憑著自己的天賦感覺，揮起錘子，手中的鑿子有規律地移動，「噹噹」的韻律響起，大理石表面便出現了點、橫、豎、交叉各種形狀。就這樣，在貝托爾多的指導下，米開朗基羅完成了他少年時期的第一件雕刻藝術〈樓梯上的聖母〉。這部作品以聖母懷抱嬰孩耶穌側身坐於樓梯旁的姿勢，表現了當時雕刻中罕見的粗樸壯實的形象，尤以姿態的沉靜莊重深得古典風格的精髓。

米開朗基羅先用銼刀銼去粗糙表面，然後用細砂紙精心細磨，最後讓石塊磨出鮮亮的大理石晶粒，強調亮點，整體作品具有濃厚堅實的質感，這高超技法的祕訣正是貝托爾多悉心傳授的。

當時麥地奇親王曾專門請了許多當時有名的學者觀看，書房的厚實大門開了，從出來的學者臉上的神色和相互交談的舉止上已看出，米開朗基羅的浮雕作品獲得了成功。米開朗基羅鬆開了貝托爾多粗糙的手，激動地看著對方的眼睛，幾秒鐘後，師徒倆緊緊地擁抱在一起。

不久，米開朗基羅又創作出了著名的〈半人馬之戰〉。半人半馬怪是希臘神話中的角色，是貼撒里國王伊克西翁和雲的產物。半人半馬怪有很多分類，有的擁有人的身體和四肢，但從腰部向後卻延伸出馬的軀幹和後腿，有的擁有一雙翅膀，有的還長有一對馬的耳朵。

半人半馬的主要武器是弓箭，它們常像獵人一樣裝束，近東地區的人們把半人馬當作自己的守護神。中世紀時期藝術品中人馬怪成為常客，例如著名的貝葉掛毯裡就繪有它的形象。

　　米開朗基羅的雕刻作品反映的是一場半人半馬怪物的逼真混戰，人妖混雜，戰況空前激烈，開始顯示了米開朗基羅集中於人體表現，特別是高強度運動的人體表現的個人風格。

　　同時，〈半人馬之戰〉充滿希臘裸體的勻稱美，是一則遠古神話在文藝復興世界中的再生。這座只有不屈不撓的力與美占主導的威嚴的淺浮雕，反映出少年米開朗基羅的勇敢心靈及其粗獷的雕刻人物的手法。

　　多納太羅大師的作品以含蓄、細膩的典雅風格，表現新時代的英雄主義。而米開朗基羅則大膽地撕下溫情脈脈的紗巾，赤裸裸地呈露出瘋狂廝殺的場面。

　　仇恨的目光，扭曲的軀體，吼叫的鬥士，痛苦掙扎的傷者，都淋漓盡致地表現在每個人的緊張肌肉上。這是生與死、黑暗與光明的殊死較量，這是不屈服命運而終於衝出苦悶陰影的理想英雄象徵，這是吹響人文主義勝利號角的時代旋律，米開朗基羅在這段時期中的生活十分愜意，可是短暫的幸運之後，一次悲慘的遭遇卻對他的肉體和精神帶來嚴重的創傷。

甘願為藝術冒險

這個時候，與米開朗基羅一起學藝的還有很多人，米開朗基羅經常和洛倫佐·迪·克雷蒂、布賈爾迪尼、格拉納奇及托裡賈諾·德·托裡賈尼一起前往卡爾米尼亞諾教堂去臨摹馬薩喬的壁畫。

在這個時候，米開朗基羅的藝術才華一天天地得到了嶄露，不過年輕氣傲的他對不如他靈巧的同伴，常常譏諷嘲笑，這對於10多歲的年輕人來說，那是常有的事。

有一天米開朗基羅很不客氣地嘲笑虛榮心很強的托裡賈尼，他對托裡賈尼說你實在太沒有藝術細胞了，你的作品只能讓人發笑，還沒等米開朗基羅說完，托裡賈尼就一拳打破了米開朗基羅的臉。

米開朗基羅出名以後，賈托里尼經常跟別人吹噓自己和米開朗基羅打架的事。他曾經對貝韋努托·切利尼講述：「我握緊拳頭，猛然朝他的鼻子打去，只覺得他的鼻梁全都被擊碎了，軟趴趴的。就這樣，我為他留下一個終身印記。」

人們把米開朗基羅抬到家裡，以為他必死無疑。傷好後，米開朗基羅在鏡子裡發現自己破相了。從發生這件事情以後，他就開始學會明哲保身，不再輕易地嘲笑別人了。

正在這個時候，老麥地奇親王的大兒子掌握了家族的大權，他的次子喬萬尼也如願以償當上了紅衣主教。雕刻園裡顯得空蕩蕩的，從此再也沒有歡樂和生氣了。

米開朗基羅收拾了自己的行李，搬出了麥地奇宮殿，回到了自己的家中。宮裡的幾年生活，在米開朗基羅的心目中留下了深深的烙印，他總覺得家裡太暗、太擁擠。重新和弟弟擠在一張床上，翻個身都會把床弄得嘎嘎作響。

兄弟們都長高了，米開朗基羅的嘴唇上似乎也有了淡黑的鬍子痕跡，手臂也變粗了。

不久宮裡傳來了壞消息，老麥地奇親王病情惡化，使用最好最新的藥物都無效。

米開朗基羅騎上馬，飛快趕去，宮中籠罩在悲哀的氣氛中，鳥籠裡的金絲鳥卻仍然「啾啾」地鳴個不停。米開朗基羅正想推開門看看躺在床上的親王，這時背後響起了急匆匆的腳步聲。

神色凝重的神父跟在侍童後面進了臥室，他是來聆聽親王臨終前的懺悔的。米開朗基羅悄悄退到庭園裡，聽到的只有鳥籠裡金絲鳥的叫聲。他惆悵地看著天空，幾朵白雲正慢慢地靠近太陽。

終於臥室裡傳出了痛哭聲，親王心臟停止了跳動。義大利政治平衡儀開始失效了，大動盪的火藥導火線已被點燃，「吱吱」地作響。

米開朗基羅的身後彷彿轟然倒下一座山，幾年的庇護在瞬間化為烏有。小麥地奇親王無法繼承父親的智慧和膽魄，在他看來，藝術只是一件昂貴的漂亮外套罷了。他的傲慢和偏見，米開朗基羅早已領教過了。

周圍人們向米開朗基羅投來的是更加鄙視、冷漠的目光，甚

甘願為藝術冒險

至是一陣陣幸災樂禍的笑聲，因為米開朗基羅從王宮的受寵對象一下子跌落到貧窮的底層。

米開朗基羅憎恨這些虛偽、狡詐的市儈小人，他不需要同情，也不需要憐憫，但是他心中原有的巨大十字架陰影在加重、在擴大。他有時甚至開始變得厭惡周圍的一切，他將所有的感情都放在了冰冷的大理石雕刻上，希望用工作來拯救自己的靈魂。

現在的米開朗基羅最關心的還是他的藝術，他不斷地進行思索，感覺自己好像一直停留在貝托爾多教導的那些層面上，他感覺到自己的藝術還需要創新，可那是多麼艱難的一件事情。

米開朗基羅翻開素描本，想根據記憶，再勾畫幾筆人物形象，但腦子裡的印象總是被一件件寬大的袍子密不透風地遮蓋著。

討厭！他把畫筆一扔。

骨骼的輪廓，肌肉的纖維，關節的造型等，這些書上的圖解和知識，使他感到乏味。

是什麼影響了自己的前進？米開朗基羅不止一次思考過這個問題。現在，米開朗基羅的思維越來越清晰，他知道，真正的人體不只是表面看到的那些，只有深入到內部，才能真正了解人體的構造，也才能創造出真正的透視藝術。可是怎樣才能達到這一步呢？

一天傍晚，細雨靜靜地灑在鋪滿鵝卵石的小街上，米開朗基羅的眼睫毛上挑著晶瑩的細小雨珠，他想尋找適合的對象，給自己的素描裡添上一個生動的內容。

10 多公尺遠是聖斯皮里托教會醫院的偏門，走出來兩個人，擦身而過時，米開朗基羅模模糊糊聽見那兩個人正在談論死屍什麼的。米開朗基羅的眼前頓時一亮，為何自己不能動手解剖死屍呢？

　　可是這可不是個容易的事情，特別在基督教的世界裡，這是絕對禁止的，如果被人發現，甚至會有生命危險。最主要的是，得戰勝自己的信仰，自己的恐懼心理。

　　米開朗基羅雖然對於基督教的信仰並不那麼虔誠，但是想到要親自去解剖屍體，這個想法還是讓他嚇了一跳。不過藝術的光輝很快照亮了米開朗基羅的心，他覺得自己這樣做沒有什麼錯，自己這是在為人類的藝術而獻身。

　　有了這樣的想法，他眼前出現了聖斯皮里托教會醫院的偏門，教會醫院院長尼古拉·比奇利尼神父待人和藹可親，米開朗基羅常常去他那裡借書。

　　黑壓壓的走廊裡出現了一個圓圓的亮點，時滅時亮，隱隱約約地映出一個穿著斗篷的身影。儘管來人走得很慢，但半夜裡寂靜的走廊裡仍然響起窸窣的聲音。突然一個小黑影從牆角裡竄出，嚇得來人驚叫起來。

　　老鼠溜走了，搖晃不停的燭光照亮了米開朗基羅的半邊臉。剛才的一場虛驚，使他臉上還留著驚慌不安的痕跡。他在挎包裡摸索了好一會兒，才找到一把銅鑰匙，這是尼古拉·比奇利尼神父似乎無意中留在桌子上的。

　　粗粗的蠟燭已湊近了半圓拱形的神祕小門，可是他手中的銅

甘願為藝術冒險

鑰匙卻像著了魔一樣，不聽使喚。他低聲罵了幾句，深深地吸了一口氣，努力使手中的蠟燭保持平穩。

小門打開了，一股陰森森的溼氣撲面而來。房間很小，蠟燭照亮了像一截木材一樣的屍體，雪白的牆上出現了慢慢蹲下去的米開朗基羅的上半身。

「主啊，他的靈魂已升天了，他生前的罪惡，已求得寬恕。」

米開朗基羅在胸前畫了一個十字，念了幾句禱文，猶豫了一下，他能清楚地聽到自己心跳的聲音，最終還是解開了屍體的壽衣。

這是他第一次單獨解剖屍體。他手中鋒利的刀停留在半空中，似乎凝固了。他在回味著有關人體生理知識的圖解。

大腿的皮層切開了，剝開肌肉，挑起乾癟的血管，露出白慘慘的骨頭。一股腐肉的腥臭味越來越濃，久久地停留在鼻腔裡。

他拿起蠟燭，靠近屍體，細心地觀察。有時還擺弄著死屍的大腿，做出各種彎曲、交叉的姿勢。他時而自言自語，時而搖搖頭，時而死死盯住某個部位，陷入沉思。

在他面前的屍體彷彿是一塊正在雕刻的大理石。蠟燭已耗盡了最後的生命，火苗跳了幾下，發出了輕微燃燒的聲音。

米開朗基羅並未察覺，仍然想進一步弄清肢體彎曲時股骨、脛骨的走向，以及肌肉伸縮的緊張狀況。燭光掙扎了幾下，熄滅了，小屋子裡一片漆黑。

就這樣，為了完善對人體雕塑的透視方法，年僅 17 歲的米開朗基羅用大約兩年的時間，在停屍房裡探索了人體的奧祕。

米開朗基羅的這種舉動即使放在現在也不是隨便一個人都能做的，而對於一個年輕人來說，這更需要極大的勇氣和堅強的藝術信念，而且這種信念要足夠大到戰勝自己信仰的地步，或者說，米開朗基羅正是以一種藝術的信仰，戰勝了自己所有的恐懼，戰勝了宗教對自己心理的巨大影響，這在一個宗教的世界裡，是多麼難得啊！

可怕的宗教陰影

　　這個時候，米開朗基羅也開始了自己的信仰危機。他原來非常信奉異教，甚至敢於親自解剖屍體。但他還沒有達到屏棄基督教信仰的地步，這兩個敵對的世界在爭奪他的靈魂。

　　1490 年，教士薩佛納羅拉開始狂熱地在佛羅倫斯宣傳《啟示錄》。薩佛納羅拉是義大利宗教改革家，原為道明會會士。他早在多年前就被派到佛羅倫斯聖馬可修道院任牧師，後來由於不滿當時的宗教黑暗，在講道時大力抨擊教皇和教會的腐敗，揭露佛羅倫斯麥地奇家族的殘暴統治，反對富人驕奢淫逸，主張重整社會道德，提倡虔誠修行生活，他的言行受到了當時平民的熱烈擁護。

　　這個薩佛納羅拉教士已經 35 歲了，而當時米開朗基羅才 15 歲，他看到這位矮小瘦弱的布道者被上帝的精神啃噬著。

　　薩佛納羅拉教士在他的布道臺上對教皇發出猛烈抨擊，米開朗基羅被嚇得渾身冰涼，因為薩佛納羅拉把上帝的那把鮮血淋淋的利劍高懸在義大利上方。

　　奧比齊佛羅倫斯在顫抖，人們紛紛奔上街頭，像瘋子似的又哭又喊的。最富有的公民，如魯切拉伊、薩爾維亞蒂、奧比齊、斯特羅齊等，紛紛要求加入教派。

　　博學者、哲學家，如比克·德·米朗多爾、波利齊亞諾等，也不再堅持自己的道理。米開朗基羅的哥哥李奧納多也加入了多明我派，成為薩佛納羅拉的忠實信徒。年幼的米開朗基羅當然絲毫

未能逃過這樣恐懼的傳染，這對他的心靈影響很大，他對於薩佛納羅拉的宗教宣傳也非常相信。

1491 年，薩佛納羅拉開始出任聖馬可修道院院長，更加大力鼓吹宗教改革，為了得到更多群眾的相信，他曾經大膽預言新的神之劍塞努斯就要來臨，事實證明，他的大膽預言真的應驗了，當然這不是真的上帝之劍，而是戰爭。

1493 年，法王查理八世與亞拉岡王國國王斐迪南二世簽署巴塞隆納條約，將胡西永和塞爾達尼兩地割讓給西班牙。查理八世表現出空前的野心。他企圖控制義大利，結果使法國捲入了長達半個世紀的義大利戰爭。1494 年，查理八世以王位繼承人資格進入義大利，1495 年即攻占拿坡里並加冕為拿坡里王國國王。

那個法王查理八世就要臨近時，米開朗基羅嚇壞了，他甚至做了噩夢，簡直快要嚇瘋了。

米開朗基羅的一位朋友，詩人兼音樂家卡爾迪耶雷，在一天夜裡，夢見羅倫佐·德·麥地奇的影子出現在自己眼前，他衣衫襤褸，半裸著身子。死者命令他告訴他的兒子彼得，說他馬上就會遭到驅逐，永遠也回不了義大利了。

卡爾迪耶雷把自己的夢境，告訴了米開朗基羅，後者鼓勵他把這事如實地講給親王聽，但卡爾迪耶雷害怕彼得，不敢去說。

隨後的某天早上，卡爾迪耶雷又跑來找米開朗基羅，驚魂未定地對他說，死者又出現了，而且穿著同樣的衣服，並像卡爾迪耶雷一樣，而且躺下來，一聲不響地盯著他，輕輕地吹他的臉頰，以懲罰他沒有服從命令。

可怕的宗教陰影

卡爾迪耶雷被米開朗基羅臭罵了一頓，並被迫使立即徒步前往位於佛羅倫斯附近卡爾奇的麥地奇的別墅。在半路上，卡爾迪耶雷遇到了麥地奇的兒子彼得，他叫住彼得，把自己的夢境講給他聽。

彼得聽了哈哈大笑，並讓自己的侍從們把他趕開了。親王的祕書比別納對他說：「你是個瘋子。你認為洛朗最喜歡的是誰？是他兒子還是你？就算他要顯靈的話，那也是向他而不是向你！」

卡爾迪耶雷遭此辱罵和嘲諷之後，回到佛羅倫斯，他把他此行的遭遇告訴了米開朗基羅，並且說服了後者，說佛羅倫斯馬上便要大難臨頭了，嚇得米開朗基羅兩天之後便倉皇出逃了。

這是他第一次被迷信嚇得發神經，後來在他的一生中，還發作過不止一次，儘管他對此頗覺羞慚，但卻無法克制自己，基督的靈魂在當時的社會飄蕩，同當時的許多人一樣，年輕的米開朗基羅深深地受到了影響，成為他一生不可克服的心理陰影，也給他的生命帶來了無盡的痛苦和折磨。

痛苦是無止境的，痛苦的形式是多元的。它時而由事物的瘋狂殘暴所引發，諸如貧窮、疾病、命運之不公、人心之險惡等，時而又是源自人的自身，這時，它同樣是可憐的，是命中注定的，因為人們無法選擇自己的人生，是既不企求像現在這種樣子生活，也沒有要求成為現在這副德性的。

米開朗基羅的苦痛是後一種苦痛。這就如同哈姆雷特式的悲劇！

真是英雄的天才與不是英雄的意志之間、專橫的熱情與不願這樣的意志之間的尖銳的矛盾！他有幸生來就是為了奮鬥的，為了征服的，而且他也征服了。他用力量征服的是他不需要的勝利，那不是他所盼望的。

　　就算是偉大的人物，如果缺乏了人與物之間的熱情、生命與其原則之間的協調就不稱其為偉大而是弱點，精神的憂慮就是這種弱點的表現之一。沒有必要去隱瞞這一弱點，最軟弱的人剛好是值得去愛的，之所以值得去愛，是因為他更需要愛。

　　英雄撒謊也是一種懦弱的現象。世上的英雄主義有很多種，但是只有一種英雄主義最值得尊敬，那就是看出世界的本來面目，並且去愛它。

　　當人們缺乏對人生的信心，對未來的信心，對勇氣與歡樂的信心時，人們就會想到上帝啊、永生啊這些今生今世無法得到的東西，把這些作為精神的庇護所！

　　在懦弱者的時代，讓歡樂受到讚頌，讓痛苦也受到頌揚！歡樂與痛苦是兩姐妹，它們都是神聖的。它們造就世界，並培育偉大的心靈。它們是力量，它們是生命，它們是神明。誰如果不一起愛它們，那就是既不愛歡樂又不愛痛苦。凡是體驗過它們的人，就知道人生的價值和離開人生的溫馨。

　　面對法國人的入侵，麥地奇家族很快就投降了。對侵略者奴顏婢膝，小麥地奇被佛羅倫斯召集市民的憤怒鐘聲簡直嚇破了膽，他的華麗馬車只能恐慌地駛出了城。憤怒的市民衝出了家門，大街小巷上閃過一張張怒不可遏的臉，匯成一股勢不可當的

可怕的宗教陰影

潮流，形成了一股強大的力量。

薩佛納羅拉成為這次市民起義的首領。信仰他說教的人們，尊稱他為上帝的大先知。

麥地奇宮的大門歪歪斜斜地被撞開了，這裡成了市民們發泄仇恨的祭臺。熊熊的火燃燒起來，焚燒著奢侈的小玩意。這裡主人往日的高貴和驕橫氣勢，都在這炙人的火光中被埋葬。

多納太羅大師雕刻的青銅群像，即朱迪思和被她殺死的霍洛芬斯的銅像群，從麥地奇宮藝術收藏所裡搬出來，第一次放置在沸騰廣場的陽光下。這閃閃發亮的銅像象徵著正義最終要戰勝邪惡，即使付出了巨大的犧牲。

這樣，薩佛納羅拉成為城市平民起義的精神領袖。特別是當查理八世率領的法國軍隊兵臨佛羅倫斯城下時，在薩佛納羅拉的斡旋下，法國人退兵了。

薩佛納羅拉以其個人的突出影響成為新政府的實際統治者。在他的敦促下，透過了新憲法，建立了共和制。他在追求道德純潔和社會公義中簡直毫不妥協退讓。薩佛納羅拉兩次號召公民們將他們的財產投入「虛榮的營火」之中，這些他所認為是褻瀆的財產包括首飾、書籍和繪畫作品。

薩佛納羅拉告訴大家佛羅倫斯城的黃金時代已經到來，他帶領平民趕走麥地奇家族，建立佛羅倫斯共和國，他希望在佛羅倫斯建成一個提倡虔敬儉樸生活，信仰神權的社會。

而這時的米開朗基羅一直處在極度的驚恐心理中，他不是不愛自己的家鄉，可是他始終戰勝不了自己的恐懼心理。在這種情況下，米開朗基羅一直逃到了威尼斯。

熱情的藝術創作

他就在逃出佛羅倫斯的那一刻，心裡便馬上踏實，安定下來。

因為藝術的光輝很快把他吸引了，他很快忘記了宗教的恐懼。

那一年冬天，米開朗基羅來到波隆那。波隆那是義大利北部的歷史文化名城，是義大利最古老的城市之一。波隆那城市規模不大，老城因擁有兩座建於中世紀的姐妹塔樓聞名遐邇。這時的米開朗基羅已經完全忘了那位預言者及其預言。世界之美又使他振奮起來。他又開始讀佩脫拉克、薄伽丘和但丁的作品。

米開朗基羅首先就注意到他們三位都與佛羅倫斯有著密切的關係。但丁誕生於佛羅倫斯教皇派的一個沒落貴族家庭，曾在佛羅倫斯著名作家布魯內托·拉蒂尼門下學習修辭學；佩脫拉克的父親是佛羅倫斯的一位公證人，與但丁同時被流放，佩脫拉克幼年時曾在佛羅倫斯附近的小城居住；薄伽丘是佛羅倫斯一個商人的私生子，並曾經參與過佛羅倫斯的政治鬥爭，還在佛羅倫斯結識了佩脫拉克，兩人感情十分融洽，結成了終生的友誼，成為義大利文壇上的佳話。引起米開朗基羅感情上共鳴的是他們三人都有著坎坷的一生，這更加深了他對他們作品的進一步理解。米開朗基羅充滿了對於詩人們的崇敬，特別對於但丁，他更是表示了自己的欽敬，他曾經專門寫過一首〈獻給但丁〉的抒情詩，詩中這樣寫道：

熱情的藝術創作

任何語言都無法表達對他的評議，

在盲人面前，他顯得過分光輝燦爛；

對誹謗他的人責備一番並不難，

要真心實意讚揚他又談何容易！

他為了探索苦難才來到人世，

為我們造福，然後飛向天邊。

天國之門不肯為他顯現，

國家對他的正義要求不睬不理。

我說國家無情無義，他時運不濟，

結果國家也遭受不幸，

它的致命傷，是對最高尚的人不屑一問。

千百條理由中，只有一條是實，

他的放逐雖然極不公平，

卻從未出現與他相當或更偉大的。

不過，米開朗基羅沒有在波隆待多久，因為這個時候，法王查理八世的行動遭到教皇西克斯特四世、威尼斯、米蘭及神聖羅馬帝國皇帝馬克西米連一世和亞拉岡的斐迪南的聯合反對，法國和義大利在泰羅發生了大規模的戰役。

米開朗基羅不能再允許自己漂泊他鄉了，於是他在 1495 年春的狂歡節宗教慶典和黨派鬥爭激烈之際，再次回到久違的佛羅倫斯。他此刻已擺脫了自己周圍的那份你撕我咬的狂熱，所以，因為要向薩佛納羅拉派的瘋狂表示一種懷疑，他便雕刻了他那被其同代人視為一件古代作品的著名的〈睡著的愛神〉。

不久，法軍在泰羅戰役中戰敗，查理八世被迫在 1495 年底

退出義大利。雖然他後來又制訂了征服義大利的計劃，但卻因為早逝未得成行。

不過，米開朗基羅在佛羅倫斯只待了幾個月，然後他去了羅馬，而且直至薩佛納羅拉死之前，他一直是藝術家中最具異教精神的一個。

為什麼米開朗基羅才回到自己的佛羅倫斯，就又去了羅馬呢？原來，就在米開朗基羅四處漂泊的這幾年，他的藝術越來越受到人們的重視，甚至他的一些作品已經流傳到當時的羅馬。

一次偶然的機會，羅馬紅衣主教利阿里奧看到了米開朗基羅的作品，感到非常滿意，因此盛情邀請米開朗基羅來到羅馬。不過羅馬輝煌的光環裡卻是教皇亞歷山大六世的奢望、貪心和肉慾，殘暴的恐怖陰影成為羅馬市民議論的話題：清晨起來會不會在門口被屍體絆倒。

不久，米開朗基羅就失去了剛來到羅馬時的新鮮感，最主要的是他感覺自己的心情糟透了。一切並不像他原來想像的那樣，這裡沒有什麼人理會他，也沒有什麼可以信任的朋友。包圍著他的只能是住在底層房間裡的沉悶空氣。

米開朗基羅現在已看到了羅馬的第二個春天，但是紅衣主教利阿里奧好像忘了他，也從不提起讓他雕刻的事。他只好硬著頭皮向羅馬的銀行家去借錢，購買大理石，出賣自己的雕刻技藝，艱難地生活。

這時由於亞歷山大六世將薩佛納羅拉驅逐出教會，導致了一件流血暴力事件在羅馬的佛羅倫斯居民區爆發了。接著亞歷山大

熱情的藝術創作

六世的兒子甘底亞大公的屍體就被人發現在臺伯河中漂浮著，有人說是亞歷山大六世被迫默許凱薩·波幾亞刺殺兄弟，也有人說是佛羅倫斯居民區流血事件的直接後果。但是因為這件事，居民們一片人心惶惶的景象，當時的羅馬被認為是不安全的地方的地方。

米開朗基羅憂心忡忡地看著周圍發生的一切，他的畫稿上出現的正是巴克斯酒神雕像的構思。

正在這個時候，一封信從家裡寄來，打開信後，米開朗基羅忍不住傷心地哭了。原來就在他外出的這一段時間裡，繼母的身體越來越差，並最終去世了，父親洛多維科悲哀地在來信中哭訴。

平時米開朗基羅一想起在家裡度過的難忘日子，就會浮現出盧克麗婭的疲憊臉龐。他知道自己的這個繼母太累了。現在米開朗基羅又失去了一位善良的媽媽，如果說親生母親的去世的時候，米開朗基羅還不知道悲傷，現在他已經深深理解了失去母親的痛苦。

人間最珍貴的母愛只能成為永遠埋在心底的溫馨回憶。他眼前的景象重疊在旋轉，他暈眩了，他大醉了，巴克斯酒神坐在獵豹拉的車上飛速駛來。

巴克斯是酒神，他是宙斯和塞墨勒的兒子。當宙斯以真面目見愛人塞墨勒，塞墨勒看見天神的第一眼就頹然倒地，暈過去了。宙斯看見她驚恐的狀況，一步跨到她身邊，想不到，宙斯身上的閃電的火點燃了宮殿。頃刻間，昔日所有變成灰燼。

塞墨勒被璀璨之焰燒死時，巴克斯還只是個沒足月的嬰兒，是父親強而有力的手救了他。他的父親將他縫在自己的大腿裡等待他正式出生。所以名字有宙斯的瘸腿之意。

　　嬰兒時期的巴克斯先是委託給他母親的親姐妹，底比斯國王阿塔瑪斯的第二個妻子伊諾照看。她視巴克斯如自己親生兒子一樣，但生怕天后報復的宙斯，最後還是選擇叫赫丘利把孩子帶到尼斯阿德的家，寄託在山林仙女們那裡，由仙女精心地哺育他長大。

　　少年時被指派為狂歡之神，而半人半羊的山林神西勒努斯是他的輔導老師，教育並伴隨他旅行，他乘坐著他那輛由野獸黑豹拉的車到處遊蕩。

　　巴克斯對自然的知識以及酒的歷史可謂是無所不知。他只要到一個地方，就會教人如何種植葡萄和釀出甜美的葡萄酒。他從希臘到小亞細亞到處漫遊，甚至敢於冒險，遠到印度和衣索比亞。他無論走到哪裡，就會把樂聲、歌聲和狂飲帶到哪裡。人們稱他的侍從們為酒神的信徒，他們肆無忌憚地狂笑，漫不經心地喝酒、跳舞和唱歌，這些信徒就是因他們的吵鬧無序而出名的。

　　在他的女性跟隨者中間，最不拘泥的是酒神祭司。她們在狂歡的氣氛中，如醉如痴，舞之蹈之，一直伴隨著他，從一個王國到另一個王國。當她們瘋狂或是極度興奮時，她們使用殘忍的暴力。她們曾把奧菲斯這位才華橫溢的音樂家的手足撕裂。

　　就連底比斯城國王彭透斯，他因為本國人民崇拜巴克斯而執意迫害酒神和追隨酒神的底比斯人，所以遭受了酒神的懲罰，慘

熱情的藝術創作

死在暴怒的婦人手下，而帶領這群狂熱的女人施罰於彭透斯的，就是彭透斯他自己的母親阿高瓦。

當時在羅馬的米開朗基羅體會到了酒神精神的存在，他在一種極度痛苦而近乎狂歡的心境中，創作出了〈酒神巴克斯〉。作品中有兩個男子形象，主角巴克斯和配角小桑陀爾。

有人認為這尊雕塑是在米開朗基羅一生作品中，最接近古典的一件，也有人認為這是米開朗基羅雕塑作品中最具有歡樂色彩的雕塑。

這時的米開朗基羅才 21 歲，來到羅馬的他全身燃燒著大顯身手的強烈願望，天才的熱情產生出〈酒神巴克斯〉這樣的傑作。這座高達兩公尺多的巴克斯酒神雕像，是米開朗基羅第一次用巨大的大理石鑿刻的男子全身裸體雕像。

酒神巴克斯醉眼蒙朧，還稍稍歪著頭盯著右手舉著的酒杯。左臂無力垂下，上半身向前傾倒，跟蹌的右腿彎曲著，全身重點都落在左腿上。他歡樂嗎？他放縱嗎？他喝的是葡萄酒，紫紅色的葡萄卻是在他好友的墳墓上長出來的。好友是由他含淚埋葬，葡萄汁是他親手擠榨，第一杯甘醇的酒，他首先獻給了奧林帕斯眾神，因而他有了酒神的稱號。

沉重的酒杯，沉重的紫紅酒色，沉重的腳步，沉重的心……他的嘴唇邊露出了似醉非醉的神祕微笑。悲劇的內容卻要以縱飲狂歡酒神節的喜劇形式來表達。

在巴克斯酒神的左下方有一個偷吃葡萄的小牧神，他調皮、愉快的神態透露出天真無邪的內心世界，與巴克斯沉重的心靈形成了鮮明的對比。

巴克斯想忘卻失去好友的悲哀，以酒消愁，然而越喝越懷念。人醉了，心不醉。米開朗基羅是不是也想變成酒神？他想忘卻那血洗佛羅倫斯居民區的憂憤，忘卻失去親人的悲哀，忘卻懷才不遇的淒愴，忘卻心靈上巨大十字架的濃濃陰影。

　　這尊酒神的雕像閃耀著古希臘藝術大師的智慧。巴克斯酒神的頭髮是葡萄串，象徵著他的身分；古希臘著名雕刻家普拉克西特列斯的〈牧羊神〉則披著如羊毛般捲曲的長髮，暗示他半人半羊的牧羊人身分。

　　巴克斯酒神左下方的自然支柱，也就是坐在樹樁上的小牧神，使不平衡的身子有了平衡的感覺。這個巧妙的構思明顯地脫胎於古希臘的雕刻，菲迪亞斯、普拉克西特列斯、留西波斯等古希臘雕刻大師的作品中都有一個明顯的支柱，起著烘托環境、氣氛等作用。

　　巴克斯酒神醉酒的特定狀態，恰好表達了心靈微妙的感受與人體動作同步組合的閃光點，這是平衡與不平衡的力量的衝突。這不由使人想起古希臘人體雕刻的法則：在平衡的動態中表現人體的美。

　　前後兩種不同的表現方式，正好證明了米開朗基羅以嶄新的雕刻語言創造了時代的美，從此掀開了西方雕刻史上新的一頁。他的天賦，他的勤奮，他的詩，他的心，終於淋漓盡致地展現在人們面前。

　　〈酒神巴克斯〉成為米開朗基羅的代表性作品之一，它以完美的裸體表現和略顯搖晃的醉態突破了 15 世紀雕刻的機械平衡構圖。

熱情的藝術創作

　　這時他不過才 21 歲。就在薩佛納羅拉焚燒那些被視為虛榮與異端的書籍、飾物、藝術品的同一年，他還雕刻成了〈垂死的那多尼斯〉和巨大的〈愛神〉。

　　愛神阿芙蘿黛蒂的雕塑花費了米開朗基羅巨大的精力，這一天的夜裡，沒有月亮，也沒有星星。年輕的雕塑家米開朗基羅藉著左手擎住的火把，細細地審視剛剛竣工的阿芙蘿黛蒂石像，他的眼睛因熬夜而滿布血絲，他的身上布滿了石屑塵灰，他是十二萬分的疲倦了。

　　現在總算成功了，這個愛神阿芙蘿黛蒂，米開朗基羅現在自己欣賞著，口中也禁不住嘖嘖讚嘆。最後，他終於滿意地把握了很久的錘子插進腰帶裡。

　　看啊，阿芙蘿黛蒂寬朗的前額閃爍著靜冷、聖潔的光輝，眉宇之間流露莊嚴、傲慢的神色。愛是世界上最優美、神聖的感情，米開朗基羅依稀地記起中學時代背誦過的拉丁文句子。

　　大而澄明的眼睛，高而挺直的鼻梁，顯示了優雅、坦然、美麗、正直的氣概。這正是他想像的、幻想過的愛情。愛情的眼睛容不得半點邪惡、欺瞞，愛情的鼻子理應呼吸純潔、高貴的空氣。

　　但是那嘴唇，愛神的可愛的嘴唇，米開朗基羅自己也說不出個所以然。這兩片微啟的嘴唇，溢著熱力，散著香芳，彷彿是對創造她的雕塑家羞怯的叫喚，大膽的應允。

　　愛神阿芙蘿黛蒂完美無缺地、婷婷然地站立在眾神之中，在和煦的陽光照拂下，靜冷而且傲慢，美麗而且坦然，唯有那微啟

的嘴唇特別多地承受金色的光芒，以致和整個莊重的臉面不十分協調。但正因為如此，這愛神有了血色，有了青春，有了愛情。

米開朗基羅吁了一口長氣，從山道上爬了起來，撣掉黑袍上的石屑塵灰。他瞥見了地上已熄滅的火把上還漾著一縷白煙。

辛苦的創造者

1497 年，薩佛納羅拉帶領了義大利有名的宗教改革，在廣場焚燬珠寶、奢侈品、華麗衣物和所謂傷風敗俗的書籍等，禁止世俗音樂，推行聖歌，並改革城市行政管理與稅收制度。他譴責教皇亞歷山大六世是「撒旦的代表」。同年，教皇革除薩佛納羅拉的教籍。

人們曾一度被薩佛納羅拉富於繞熱情的演講所感染和影響，但最終很多佛羅倫斯人對他感到厭倦並轉而反對他，因為他試圖強加給他們的清規戒律過於煩瑣，他還譴責教皇亞歷山大六世。1497 年，麥地奇家族重新執掌了政權。教皇把薩佛納羅拉逐出了教會。

1498 年 4 月，教皇和麥地奇家族利用饑荒煽動群眾攻打聖馬可修道院。米開朗基羅的哥哥、那個僧侶李奧納多因信仰那個預言者而被追逐。危險紛紛聚集在薩佛納羅拉的頭上，米開朗基羅並未回佛羅倫斯來捍衛他。

共和國失敗，薩佛納羅拉被以分裂教及異端狂想分子的罪名，在佛羅倫斯鬧市中被火刑處死。薩佛納羅拉被燒死了，米開朗基羅只是沉默不語。在他的信件中，也從來沒有提到過這個曾經讓自己驚恐不已的教士，但是他的死亡，不可能對於米開朗基羅沒有影響。就在薩佛納羅拉被燒死前的幾天，曾侵略義大利的法蘭西國王查理八世出乎意料地去世了。他們的死亡方式不同，該讓誰上天堂，誰下地獄？

米開朗基羅搖搖頭，不想考慮這個尖銳的問題。這時他已簽下合約，為聖彼得的法蘭王小教堂獻上一座雕像，這意味著只能在宗教題材裡去尋找。他充滿自信地在申請書上寫道：「這作品將成為當今無人能夠踰越的作品。」

耶穌之死的題材已被前人的畫筆多次描繪過，還能抓住哪個驚心動魄的場面？他翻開素描本，碳筆下不知不覺地出現了一個熟悉的臉龐，添上稀疏的頭髮，更像一個人 —— 薩佛納羅拉。

他被出賣了。他置身在欺騙和背叛的網裡，無數猩紅的嘴張開著向他撲來。他不想逃脫，也無法掙扎，他的血被擠榨在一個個精美的酒杯裡。他像一截枯木躺在母親的懷裡，就像幼年時迫切需要一個溫暖、柔和的安全港口。他留下的生前說教只實現了一部分，但他的預言被殘酷的現實證明了。他滿足了，永遠地安息了。

清晨米開朗基羅睡著了。米開朗基羅兩隻手上的泥還沒有被洗乾淨，一條用來修整衣褶線條的泥水布料卷在地上。這時，趕馬車的鞭哨聲在西斯汀大道上響了起來。

紅衣主教格羅斯雷悄悄地走近泥塑像，伸出手指輕輕地碰一下聖母的手，頓時心裡充滿了一種幸福的感覺。坐著的聖母還沉浸在悲哀之中，她的左手食指伸著，其餘手指自然彎曲。紅衣主教格羅斯雷不由得模仿著伸出手指，才發覺這姿勢並不是自然放鬆，而是一種下意識的動作。

聖母的兩隻眼睛都微微閉著，下垂著的視線投在懷裡的耶穌身上，形成了和諧的整體。耶穌的頭後仰著，右手沒有力氣地下垂，半裸的身體橫在聖母的衣裙上，形成了穩定的三角形結構。

辛苦的創造者

耶穌是無聲的痛苦，聖母是難言的悲傷，彷彿有一種巨大的藝術震撼力在肅穆寧靜的形式中蘊藏著。

紅衣主教格羅斯雷不明白聖母瑪麗亞怎麼會這樣年輕，而不是滿臉皺紋的老婦人，耶穌卻像乾癟的老頭，毫無生氣。他當然不知道這正是米開朗基羅的大膽嘗試，打破美與醜的世俗觀念，以全新的審美標準作為創造雕刻新語言的基礎。顛倒的巨大反差更容易激起人們的豐富聯想和深刻反思。

這時，米開朗基羅醒了。

年邁的法國紅衣主教格羅斯雷立即表達了自己的不滿：「溫柔的感情，漂亮的衣褶，年輕的聖母瑪麗亞還在想什麼？」

格羅斯雷的潛臺詞，顯然不大滿意聖母和聖子的鮮明反差。

「尊敬的主教大人，貞童女瑪麗亞永遠和窗外的春天陽光在一起，她的悲哀是神聖的，命運女神也停止了手中的時間紡線。」

聽了米開朗基羅的回答，格羅斯雷微微點點頭，蒼白的臉上掠過一絲愉快的神色，他充滿感激地對米開朗基羅說：「在天國的耶穌也會感謝你的努力，他的痛苦和折磨已經太多了。」

「主教大人，耶穌在聖母懷裡睡著了，他的靈魂已飄飛到天上，絢爛的晚霞是對他的親切問候。」

格羅斯雷聽到這裡，非常滿意，他雖然不能完全理解米開朗基羅的用意，但是他能夠從中感覺到一種宗教的力量，這就夠了，也是他最需要的東西。他生前最後的遺願放心地交給了米開朗基羅去實現。〈聖殤〉的雕像將以他的名義獻給基督教最古老的聖彼得教堂。

不過可惜的是就在幾天後，米開朗基羅就參加了格羅斯雷的葬禮，紅衣主教終究未能看到傳世之作〈聖殤〉雕像的最後完成。米開朗基羅深深感謝這位仁慈的紅衣主教為他提供了雕刻〈聖殤〉的機會，並在簽訂的合約上他第一次被尊稱為「大師」。

不久，米開朗基羅的〈聖殤〉完工了，有人說〈聖殤〉是為了紀念當時著名的宗教叛逆者、修道士薩佛納羅拉的，這應該是有一定道理的，因為教士對於米開朗基羅的影響還是很大的，正是因為教士的預言，米開朗基羅才離開佛羅倫斯的。

這件作品的題材取自《聖經》故事中猶太總督抓住基督耶穌並把他釘死在十字架上之後，聖母瑪麗亞抱著基督的身體痛哭的情景。〈聖殤〉是米開朗基羅早期最著名的代表作，這是他為聖彼得大教堂所做的。

米開朗基羅創作出來的作品飽含著憂傷，在這一雕像作品裡，母親把兒子的屍體抱在膝頭上，凝視著他的面孔，像是想知道所發生的一切。她的手勢是適度的，逐漸地消除著痛苦的疑問，細膩地表達著她那內心深處的全部悲哀。

雕像中死去的基督臉上沒有任何痛苦的表情，肋下有一道傷痕，他橫躺在聖母瑪麗亞的兩膝之間，右手自然下垂，頭向後仰，身體細長，腰部彎曲，讓人感覺到死亡的虛弱和無力。

聖母正值青春，面容秀麗、高雅大方，身上穿著寬大的斗篷和長袍，左手略微向後伸開，右手托住基督的身體，顯示出一種無奈的痛苦；聖母的頭向下看著兒子的身體，表現了她的內心正陷入深深的悲痛中。

辛苦的創造者

聖母的雙肩被細密的衣褶遮住了，面罩卻襯托出她面容的姣美，她表情是靜默而複雜的，似乎充滿了無言的哀痛，人們彷彿能聽到聖母充滿哀思的祈禱，它表達的東西已經遠遠超出了基督教信仰所包含的內容，那是一種讓全人類為之著迷的神聖的母愛。

在米開朗基羅的藝術世界裡，聖母瑪麗亞是純潔、崇高的化身和神聖事物的象徵，所以一定要永遠保持青春。米開朗基羅創造性地把聖母刻畫成了一個端莊美麗的少女，打破了以往蒼白衰老的形象，但是這一點卻絲毫也沒有影響到表現她對基督之死的悲痛，她的美是顯而易見的，她的悲哀卻是無聲的。聖母所展現出的青春、永恆和不朽的美，正是人類對美最永恆的追求。

為了能夠把成年兒子放在母親的膝頭上，畫家經過深思熟慮，終於以配置帷幔的方法解決了這個困難。聖母身上的衣裙呈現出流水一樣的輕盈的細小裙紋，這進一步突出了聖母的女性面貌，表現衣裙布料的沉重，從兩膝一直拖到地上，形成一團，就像雕塑的臺座，上面安置著基督的身體。

聖母寬大的衣袍構成了穩重的金字塔式的構圖，這樣既能夠顯示出聖母四肢的形狀，又能夠巧妙地掩蓋聖母身體的實際比例，解決了實際人體比例與構圖美的矛盾問題。

基督的身體是十分虛弱的，恰好和聖母衣褶的厚重感以及清晰的面孔形成了鮮明的對比，統一而富有變化。雕像採用了大量的寫實技巧，作者十分重視細節的處理，甚至還使用了天鵝絨進行摩擦，對雕像進行了細緻入微的打磨，直至石像表面完全平滑光亮為止。

為了造成明確、完整和淳樸的印象，米開朗基羅的雕像是採用了角錐形的造型來完成的。由於米開朗基羅對作品精益求精的態度，石頭在他那裡都好像被賦予了生命力，雕像完成後全羅馬的藝術愛好者蜂擁前來觀看，美麗而聖潔的聖母形象十分具有感染力和視覺上的衝擊力，作品轟動了整個羅馬城，這樣一來，作品立刻大放異彩，得到了所有藝術愛好者的好評。從此這一作品便與作者米開朗基羅的名字一起在藝術史冊中佔有光輝的一頁。

　　值得一提的是雕像完成後，米開朗基羅平生第一次也是最後一次屈從於虛榮心這個弱點，晚上他把自己鎖在教堂裡，在燭光下，把自己的姓名和故鄉的地名刻在了雕像中聖母胸前的衣帶上。從此以後，他再也沒有在別的完成雕像上簽名。就像大自然的樹林和山脈一樣，米開朗基羅的傑作是無須附帶其創造者簽名的。

　　死去的基督看起來好像永遠那麼年輕，他躺在聖母的腿上，彷彿睡著了一樣。純潔的聖女與受難的神明臉上呈現出奧林匹亞的嚴肅，並夾雜著一種不可名狀的哀傷，米開朗基羅沉浸在那哀傷之中，他的心靈被這兩個美麗的軀體所顯現出來的悲涼占據了。

　　米開朗基羅時常感到一種悲哀，因為苦難與罪惡的景象如同一種專制的力量進入他的心中，使他這個天才受制於悲哀情緒的支配，瘋狂的創作慾望讓他直到死都無法鬆一口氣。

　　雖然不是為了勝利的幻想，但他決定為了他自己的光榮與家人的光榮，他要去做一個征服者。他的家人向他要錢，就算他沒有錢，他也從不拒絕他們，因為他太過於驕傲了，家庭的全部重

辛苦的創造者

負都壓在了他一個人的肩上。為了給他的家人寄錢，讓他賣身他都無怨無悔。在這樣的情況下，米開朗基羅的身體已經每況愈下，食慾欠佳、寒冷、潮溼、過於勞累等，開始在毀滅他。他經常頭疼，一邊的胸腹部腫脹。他父親對他的生活方式常加責怪，但卻沒有去想他對此負有責任。在許多年後給父親寫信時，米開朗基羅說道：

> 我經受的一切磨難，都是為你們而經受的。
> 我的所有憂慮，都是因為愛你們而造成的。

由此可見當時米開朗基羅對於自己家庭付出了多少，他對於自己的家庭和父親是熱愛的，所以才會以不惜傷害身體的方式來為家裡賺錢，所以才會從不抱怨。

米開朗基羅是老佛羅倫斯人，他對自己的血統與種族很是自豪的，甚至比對自己的天才都更加自豪。他不允許別人把他看作是個藝術家。他曾經說：我不是雕塑家米開朗基羅，而是米開朗基羅·博納羅蒂，他終生以自己是博納羅蒂家族的人而自豪。

米開朗基羅是精神貴族，而且具有所有的階級偏見。他甚至說，藝術應該由貴族而非平民百姓去接觸。他對於家庭有著一種宗教的、古老的、幾乎是野蠻的觀念。他為它犧牲一切，而且希望別人也這樣做。如他所說，他將為了它而被賣作奴隸。為了一點點小事，他都會為家庭而動情。

米開朗基羅瞧不起自己的兄弟，他們也該瞧不起。他對他的姪子，也就是他的繼承人不屑一顧。但他對兄弟們也好，對姪子也好，都把他們看作是家族的代表而表示尊重。

在米開朗基羅的信中，出現最多的句子就是：我們的家族、維繫我們的家族、不要讓我們絕了後。這個頑強彪悍的種族的所有的迷信、所有的狂熱，他都具有。它們是溼軟泥，他就是用這種泥造就的。但是，從這溼軟泥中卻迸發出純潔一切的天才之火來。

誰如果不信天才，誰如果不知天才為何物，那就看看米開朗基羅吧！從來沒有人像他那樣為天才所困擾的。這才氣似乎與他本人的氣質並不相同：那是一個征服者侵占了他，並讓他受到奴役。

儘管米開朗基羅意志堅定，那也無濟於事，而且，甚至幾乎可以說：連他的精神與心靈對之也無能為力。這是一種瘋狂的激發，是一種存在於一個過於柔弱的軀體和心靈中而無法控制它的可怕的生命。

從未有人像米開朗基羅那樣創作，他什麼都不想，只想夜以繼日地創作，直到自己累得筋疲力盡。他覺得自己渾身充滿著過度的力量，所以只能不間斷地行動，一刻也不能休息。

米開朗基羅病態的生活方式不僅使他的任務越積越多，以至於多到無法交貨，慢慢地，他變成了一個怪人。他曾經想過要去雕刻山巒，他就會耗費數年的時間到石料場去選料，還要修一條路來搬運它們，而這麼做僅僅是為了修建一座紀念碑。

米開朗基羅想成為多方面精通的人，既是工程師，又是鑿石工。他想什麼都親自動手，獨自一人建起宮殿、教堂。這簡直是一種苦役犯過的日子。他甚至都擠不出時間來吃飯、睡覺。

偉大作品的誕生

　　1501 年春，米開朗基羅回到佛羅倫斯。40 年前，佛羅倫斯大教堂事務委員會曾把一塊巨大的大理石岩塊交給一個叫阿艾斯蒂諾（Agostino Di Duccio）的雕刻家，讓他雕一尊先知像。

　　可雕刻剛開始不久便停工了，從此再也沒有人敢接手了。這時正好米開朗基羅回到佛羅倫斯，也就順理成章地接下了這個工作，並準備雕成一尊巨大的大理石雕像。

　　在夏天的烈日烤晒下，搬運工人赤裸著上半身，吃力的肩上被繩子深深地勒出一道道傷口。

　　繃緊的古銅色肌肉呈現出條條塊塊的輪廓，布滿脊背的汗珠在陽光下顫動。他們身上的每個部位的陰面與亮處的色彩交替，都會產生堅硬和柔和、興奮與憂鬱的細膩感覺。

　　他們的形體是細長的，多餘的脂肪已經被粗笨的體力工作消耗乾淨，他們噴出的粗氣和急促的呼吸聲，也連同佛羅倫斯的炙人陽光滲進了都奇奧圓柱石裡。

　　米開朗基羅的每一個細胞都充溢著興奮的感覺，他在高聲叫喊，他不停地奔走，忙著指揮豎立圓柱石，周圍已有了一個雕刻工場的模樣。他的眼睛閃爍著光芒，圓柱石的靈魂已經看到了。

　　月亮爬上了屋頂，佛羅倫斯籠罩在朦朧的光霧中，市議政廳的鐘樓伸長著脖子，憂鬱地看著每扇亮著燭光的窗口。聖瑪麗亞教堂的淡紅圓頂，像一朵含羞的紅百合花，遲遲不願開放。米開

朗基羅伸伸痠疼的手臂，斜躺在椅子上，享受著這寧靜的夜晚。

工作臺上放著一個泥模像，這是體格健美的勇敢年輕人大衛。他的頭向左，凝視前方。全身重心落在站直的右腿上，左腿自然向前放鬆，恰好躲過大理石上討厭的窟窿。

圓柱石的直徑只有這麼長，無法使大衛雕像表現出強烈扭動形體的雕刻語言。既然全身框架構思已確立，那麼只好在兩隻手的動作細節上進行思索。

忠實於《聖經》上的描繪，多納太羅大師等人的大衛雕像，表現的都是勝利時大衛的姿態。米開朗基羅已經在畫稿上描繪了不少的素描，但仍然無法表現出大衛在出征前的複雜而微妙的心理狀態。昔日尚未發育的少年大衛，如今變成成熟的青年人，他是聰明的勇士，又是多才多藝的音樂家和詩人。

「對，就是這樣！」米開朗基羅忽然想到，可以將勝利者的大衛轉變為殘酷激戰之前的出征大衛，這時，大衛沒有穿羅王脫下的甲冑，也沒有護身的盾牌，更沒有衝鋒陷陣的銳利長槍。他手中拿的是以色列古老武器投石器，在小溪邊找了 5 塊石子，握在手裡。這樣大理石的直徑就夠了。

於是，米開朗基羅決定大膽改變以往的情節。可是作為千軍萬馬的前鋒勇士大衛在想什麼？

米開朗基羅丟下素描本，專注在雕塑泥像 。

佛羅倫斯已經睡了，燭油滴在米開朗基羅的手指上，他伏在工作臺上進入了夢鄉。

就這樣，〈大衛〉雕像日漸成形。工作場角落裡的雜草已經綠了兩次，現在又枯了。大衛終於完美地站在了米開朗基羅的面

偉大作品的誕生

前，藝術家的眼裡禁不住激動得流下了熱淚。

他一遍又一遍地撫摸著大衛身上的每一個部分，因為這裡的每一點都是自己的血和汗。

米開朗基羅知道，當雕像完成的時候，也就是自己與雕像分別的時候，從此它將不屬於自己，雖然自己與它生活了這麼長的時間，雖然自己在它的身上花費了那麼多的時間，那麼多的精力，但是它就在誕生的那一天起，就有了自己的生命。

藝術在藝術家們的手裡誕生，但卻從來不屬於藝術家，自己以前的作品是這樣，現在〈大衛〉也是這樣。第二天，那個與米開朗基羅簽訂合約的行政長官就來了，他要看看米開朗基羅的工作做得怎麼樣。

據說，把雕像交由米開朗基羅做的行政長官比爾·索德里尼為表示自己的品味高雅而對雕像提出了一些批評，他認為鼻子太厚了。等這位不懂裝懂的長官評論發表完以後，米開朗基羅一句話也沒有說，他拿起一把鑿刀和一把大理石屑爬上鷹架，一邊輕輕地晃動著鑿刀，一邊把大理石屑一點點撒落，但他自始至終都沒有碰雕像的鼻子，原封不動地保留著。

等一切完成後，米開朗基羅轉身對著行政長官說：「現在，您再看看怎麼樣？」

索德里尼回答說：「現在它讓我喜歡多了。您把它改動得頗有生氣了！」

這時，米開朗基羅快步走下鷹架，他可以盡情地嘲笑索德里尼的無知了。人們認為從這件作品中仍可看到那種無聲的蔑視。那是一種內斂著的騷動的力量，它充滿了對敵人的輕蔑與不屑。

把它放在博物館的牆裡，它會感到窒息憋悶，因為它需要廣場上的陽光和更廣闊的空間。

〈大衛〉雕像高 2.5 公尺，連基座高 5.5 公尺。在米開朗基羅生活時期，正好處於義大利社會動盪的年代，生活上常常顛沛流離，這使他對所生活的時代產生了懷疑，內心感到十分痛苦，失望之餘，他把自己的想法全部傾注在藝術創作中，同時不停地尋找著自己的理想，並創造了一系列體格雄偉、堅強、勇猛如巨人般的英雄形象。〈大衛〉就是這種想法最傑出的代表。

大衛是聖經中的少年英雄，曾經殺死侵略猶太人的非利士巨人歌利亞，保衛了國家的城市和人民。米開朗基羅沒有沿用前人表現大衛戰勝敵人後將敵人頭顱踩在腳下的場景，而是選擇了大衛迎接戰鬥時的狀態。

在這件作品中，大衛是一個肌肉發達、體格勻稱的青年壯士形象。他充滿自信地站立著，英姿颯爽，左手拿石塊，右手下垂，頭向左側轉動著，面容英俊，炯炯有神的雙眼凝視著遠方，彷彿正在向地平線的遠處搜尋著敵人，隨時準備投入一場新的戰鬥。

在作品中，大衛的頭部，眉頭緊鎖，雙目有神，鼻梁高挺。筆者還觀察到大衛的臉部因為力量的凝結而顯出線條的變化，彷彿臉部肌肉會活動一般。而整個頭部歪向一側，頸部的塑造成為一個重點。

因為頭部不是正對著前方，所以頸部的雕塑不是簡單的左右對稱即可完成的，但是米開朗基羅卻把大衛頸部肌肉的張與弛，骨骼的一側明顯一側被肌肉覆蓋，線條一側舒張流暢一側複雜繁

偉大作品的誕生

多全部創造性地表現了出來。

〈大衛〉可以說是米開朗基羅在男子頸部塑造上最成功的作品。米開朗基羅的其他作品如〈叛逆的奴隸〉（*Rebellious Slave*）的頸部沒有力量的突出，〈喬凡尼諾〉中的頸部則顯得柔美，展現不出米開朗基羅的水準，〈晝〉（*Giorno*）與〈昏〉（*Crepuscolo*）的頸部則不明顯，而〈摩西〉（*Moses*）則根本沒有頸部，因為被鬍子遮擋了，相比而言，〈大衛〉無疑是其中最完美的。

米開朗基羅創作的〈大衛〉展現了理想中的男性美，這位少年英雄怒目直視著前方，它體格雄偉健美，身體中積蓄的偉大力量似乎隨時可以爆發出來。神態勇敢堅強，身體、臉部和肌肉緊張而飽滿，表情中充滿了全神貫注的緊張情緒和堅強的意志。

大衛的力量感主要是透過他布滿肌肉的雙臂、胸腹和大腿來表現的，整個雕塑的造型主要還是靠一隻下垂、一隻上舉的雙手和一條用來支撐、一條發力的雙腿，形成一種張開卻又含蓄的節奏。

米開朗基羅在〈大衛〉中塑造了人物產生熱情之前的瞬間，他的姿態似乎有些像是在休息，但軀體姿態表現出某種緊張的情緒，使人有強烈的「靜中有動」的感覺，使作品在藝術上顯得更加具有感染力，與前人表現戰鬥結束後情景的習慣不同。

米開朗基羅的〈大衛〉雕像是用整塊的石料雕刻而成的，為了使雕像在基座上顯得更加雄偉壯觀，有意放大了人物的頭部和兩個手臂，使得大衛在觀眾的視角中顯得越加挺拔有力，充滿了巨人感。那麼米開朗基羅透過這尊雕塑所要表達的情感究竟是什麼呢？

或者說，它所具有的內蘊究竟是什麼呢？

首先是因為仇恨，對敵將巨人歌利亞的仇恨與鄙視。由於米開朗基羅雕刻下的大衛還是一個青春期的少年，所以他必需要有超人的智謀和必勝的信念，這樣才能戰勝強大的敵人。

其次則是主題本身就帶有悲涼的意味，這是對第一個原因的深化。分析其他相同題材的大衛雕像，如韋羅基奧的〈大衛〉（David）是一個清秀苗條、稜角分明、身材修長的青年。多納太羅的〈大衛〉（David）則是一個高大健壯的青年，並且這個大衛還將他厚重的劍插入一個怪物的斑白的頭顱。

源自多納太羅的銅製〈大衛〉的有後來切利尼的〈珀爾修斯〉（Perseus）和米開朗基羅的〈大衛〉，這兩尊雕塑曾經在同一個公共廣場上擺放過。米開朗基羅選取了戰鬥前的片刻，在大衛憤怒的眼中，彷彿充滿了硝煙、死亡和鮮血，面對雕像，你甚至可以感覺到戰爭的塵埃和屍體的傷痛已經撲面而來。

但是，切利尼〈珀爾修斯〉那種血腥味會更加濃烈一些，效果也更加震撼人心一些。美杜莎的無頭的軀體被雕像中的珀爾修斯的腳踩在地上，珀爾修斯的手還高舉著血淋淋的美杜莎的頭。

這三座雕塑是有著驚人的相通之處的，只不過〈珀爾修斯〉把多納太羅的〈大衛〉演繹得更加血腥和殘酷，充滿了暴力的美，而米開朗基羅則選擇戰鬥前的一刻，就像暴風雨到來之前的寧靜，但他卻沒有顛覆多納太羅〈大衛〉的意思，而是對它的繼承和發展。

米開朗基羅的這尊雕像被認為是西方美術史上最值得誇耀的男性人體雕像之一。不僅如此，〈大衛〉是文藝復興人文主義思

偉大作品的誕生

想的具體展現，它對人體的讚美，表面上看是對古希臘藝術的復興，實質上表示著人們已從黑暗的中世紀桎梏中解脫出來，充分認識到了人在改造世界中的巨大力量。

作為一個時代雕塑藝術作品的最高境界，米開朗基羅在雕刻〈大衛〉的過程中投入了巨大的熱情，他塑造出來的〈大衛〉將永遠在藝術史中放射著不盡的光輝。因為這不僅僅是一尊雕像，更是思想解放運動在藝術上得到表達的象徵。

大衛的身體大部分比例非常精確，就算是用解剖醫生苛刻的眼光去衡量，也得佩服米開朗基羅的精確水準，讓人覺得在大衛的肌肉下還蘊藏著最微細的血管和神經。就連一向不喜歡米開朗基羅的達文西也曾經讚美說，大衛雕像可以和自己的繪畫相媲美。

這尊雕像的完成，表明米開朗基羅的創作思維和藝術風格已經成熟。雖然這個時候他不過才29歲，但在佛羅倫斯人的眼裡，米開朗基羅已經成一位藝術大師，一個偉大的雕刻家。

〈大衛〉雕像的成功，讓所有的佛羅倫斯人興奮和高興，他們把這尊雕像看成了一個具有歷史意義的標誌，認為這是一個紀念碑式的巨作，它的出現，是劃時代的事情。甚至開始從這尊雕像來計算時間，把雕像鑄成的這一年，稱為新時代的第一年。

為了〈大衛〉雕像的落成，佛羅倫斯當地政府專門成立了一個委員會，邀請了當時許多最有名的藝術家參加。

1504年1月25日，由菲比利諾·利比（Filippino Lippi）、波提切利（Sandro Botticelli）、佩魯吉諾（Pietro Vannucci）和李奧納多·達文西組成的藝術家委員會討論將把〈大衛〉雕像

置於何處。大家就這件事情，徵求了米開朗基羅的意見。米開朗基羅請求將〈大衛〉立在市政議會的宮殿前。

對於米開朗基羅放置大衛地點的請求，達文西等人並不反對。達文西和其他藝術家都已注意到了大衛的手關節較大，大腿過長的誇張藝術處理，這反而襯托出作為一個巨人英雄的大衛形象。

大家的心裡都想竭力抹去薩佛納羅拉被焚燒的陰影，讓一尊嶄新的年輕英雄雕像作為佛羅倫斯市的驕傲象徵，出現在陽光下，重新喚起市民們的尊嚴和勇氣。

大教堂的建築師們承擔了把雕像搬出來的任務。5 月 14 日傍晚，他們把〈大衛〉從臨時的小屋裡移出來。為了能夠把巨大的大理石像移出來，門上方的檐牆都被拆除了。

夜幕降臨了，〈大衛〉雕像暫時停留在普羅康索羅大街的轉角。一些激進的反對者向〈大衛〉投石，想把它砸毀。為此不得不嚴加看管。雕像捆得筆直，上面微微吊起，讓它自由擺動而又不碰到地面。第二天圓木又開始蠕動了，直至第四天，〈大衛〉雕像才移到市議會廣場上，從大教堂搬到舊宮前，整整花了 4 天時間。

18 日中午，它到了指定地點。夜裡，在它的四周仍舊嚴加防範著。但防不勝防，一天晚上，它還是被石頭擊著了。

偉人之間的競賽

1504 年，佛羅倫斯市政議會讓米開朗基羅與李奧納多·達文西兩人相互爭鬥。這兩個人毫不投機，他們都很孤獨，本應相互貼近。

但如果說他們與其他人相隔很遠的話，那他們相互之間隔得更遠，兩人中更孤立的是達文西。他時年 52 歲，比米開朗基羅年長 20 歲。

自 30 歲時起，達文西就離開了佛羅倫斯，他個性細膩，有點靦腆，而且他的寧靜而多疑的靈性也是向一切敞開而且又是包容一切的。

這個大享樂主義者，這個絕對自由和絕對孤獨的人，與他的家國、宗教、全世界離得那麼遠，以致他只有同與他一樣思維自由的君王在一起才會舒服。

1499 年，他的保護人盧多維克·勒摩爾下臺，他被迫離開米蘭，於 1502 年，效忠於波吉亞親王。1503 年，這位親王的政治生涯結束，他又被迫回到佛羅倫斯。

在這裡，達文西那嘲諷的微笑與陰鬱而狂躁的米開朗基羅相遇，使後者大為惱火。米開朗基羅全身心地沉浸於自己的熱情與信仰之中，他憎恨有熱情與信仰的敵人，但是他更加仇恨的是那些毫無熱情而又絕無信仰的人。

達文西越是偉大，米開朗基羅對他就越是懷著敵意，而且他絕不放過任何機會向他表示出自己的敵意來。

達文西是個相貌英俊的男人，舉止溫文爾雅。

有一天，他和一個朋友在佛羅倫斯街頭漫步。他身穿一件粉紅外套，長及膝頭，修剪得非常美的蜷曲的長鬍飄逸在胸前。

在聖·特里尼塔教堂旁，有幾位藍領工作者在聊天，他們在討論但丁的一段詩文。他們呼喚達文西，請他替他們闡釋一下詩意。此刻，米開朗基羅正巧經過。

達文西便說：「米開朗基羅將對你們解釋你們所談論的詩句。」

米開朗基羅以為他想看他出糗，便沒好氣嘲諷道：「你自己去解釋吧，你這個做了一個青銅馬模塑卻不會澆鑄它，而且還毫不知恥地就此住手了的人！」說完，他便扭頭走開了。

就是這樣的兩個人，可行政長官索德里尼竟然讓他們去創作同一件作品，裝飾市政議會的議會大廳。這是文藝復興時期兩股最大的力的奇特爭鬥。

把市政會議大廳的裝飾工程說成是達文西和米開朗基羅這樣兩顆偉大心靈之間的得分競賽聽來粗俗，但他們的同時代的人就是這麼看的。當時達文西在 1503 年受聘進行這項工作時已經馳名全歐。他剛剛畫完了〈蒙娜麗莎〉，聲名與日俱增，以至於所有喜歡藝術的人，甚至可以說是整個佛羅倫斯市居民，都希望他能給大家留下一些紀念性的作品。

1504 年 5 月，達文西受聘繪製一幅巨大的壁畫〈安吉亞里戰役〉，內容取材於 15 世紀佛羅倫斯和米蘭之間的戰爭，達文西很快就開始了〈安吉亞里戰役〉圖稿的創作。

偉人之間的競賽

　　然而，就在 3 個月後的 1504 年 8 月，米開朗基羅接到〈卡希納之戰〉的訂單，同樣也要繪製在市政會議大廳同一面牆上。佛羅倫斯分成了各自擁戴這兩個對手的兩大陣營。那是佛羅倫斯和比薩的戰爭，發生在 14 世紀。安吉亞里、卡希納均為義大利地名，兩次戰爭均以佛羅倫斯勝利告終。

　　米開朗基羅被人們視作天才，這時他已經為羅馬的聖彼得教堂雕塑了〈聖殤〉，而就在達文西修改與佛羅倫斯最高行政議會的合約，把〈安吉亞里戰役〉完成日期推後的那一個月，米開朗基羅的雕像〈大衛〉被豎在了維吉奧宮外面的廣場上。就這樣，達文西有了一個對手。

　　這是一次競賽，米開朗基羅是受聘來與達文西比賽的。競爭帶來了偏執和憎恨。米開朗基羅看不起達文西，他一點也不掩飾對達文西的厭惡，以致後者為了避開他而去了法國。另一方面，達文西也在自己的筆記本裡對米開朗基羅畫作的笨拙水準進行了惡毒的評論。

　　於是人們不禁會想，1502 年當選佛羅倫斯共和國終身執政官的索德里尼叫達文西和米開朗基羅在同一面牆上繪畫時心裡存著惡作劇的念頭。然而，維吉奧宮中發生的事情變得十分神祕並與兩位大師自身密切相關，其程度超過了所有人的預料。

　　這件事的利害關涉遠遠不止於藝術競賽。1494 年麥地奇家族被驅逐之後，佛羅倫斯共和國得以重建，而市政會議大廳是共和國一種新的、更加平民主義的觀念的集中展現。

　　佛羅倫斯共和國再生之日是該市熱情洋溢地重新發現自我的

歷史時刻。在之前一個世紀的時間裡，佛羅倫斯市變得更像是一個傳統的小領地，現在它又再次確立了共和國政體。

才識卓絕之士全心投入了重建共和國的鬥爭，索德里尼的親密盟友之一即是馬基雅維利。歷史學家們一直相信，馬基雅維利在委任達文西裝飾市政會議大廳一事中發揮了某種作用。

可以肯定的是，達文西和米開朗基羅都對自己的城市燃起了新的希望。他們都曾在遠離佛羅倫斯的地方工作，在米蘭、在羅馬，而現在他們回來了。

雖然達文西和米開朗基羅不是共和黨人，但是米開朗基羅創造了共和國政治藝術中最具吸引力的作品，以弱勝強的英雄大衛象徵著對抗暴政的佛羅倫斯，他雄姿英發、充滿活力、警醒、頭腦清晰，可以說是英雄氣質的一個最有力的象徵。

和其他人一樣，達文西和米開朗基羅清楚地知道佛羅倫斯市的自由寶貴和脆弱。佛羅倫斯市完全有理由期待他們創作出愛國主義的傑作，而競爭會給他們以激勵。

他們筆下的戰爭形象不是輝煌盛大的展示騎士精神的慶典，相反是難以捉摸和令人不安的。這的確刺激了他們，不過是朝著奇怪、隱祕和悲觀的方向。

達文西所畫的人物和馬匹的草圖保存了下來，還有一幅畫面中心場景的摹本，是魯本斯根據一個更早的摹本繪製的，名為〈奪旗之戰〉。而在米開朗基羅的作品中，巴斯提亞諾・達・桑加羅所作的〈卡希納之戰〉摹本是重要的參考。

這些零散的材料反映出〈安吉里之戰〉和〈卡希納之戰〉是

偉人之間的競賽

那個時代最重要的作品，這也許就是為什麼在當時和以後的歲月裡它們的影子會一再出現在此後的戰爭題材繪畫中。

儘管達文西和米開朗基羅年齡不同，風格迥異，達文西風格柔軟朦朧，米開朗基羅則雄壯肯定，並且互有敵意，但他們有一點是共同的，那就是做事情有始無終。

在達文西接受委任時，所有人都已經知道他的這個特點，人們不知道的是米開朗基羅也將變得拖拖拉拉且難以相處。實際上，流產的〈卡希納之戰〉標誌著米開朗基羅「不完成」工作方式的開始，這種工作方式伴隨著他的餘生。人們甚至不妨猜測他是從達文西那裡學來了這種壞習慣。

這一次，達文西在工作上的進展要比米開朗基羅快得多。他花了很長時間來完成草圖，從流傳下來的人物和馬匹素描就可以知道他是多麼投入。馬匹和人物一樣充滿了衝突的張力，而人物表現出野獸般的殘忍，戰士們像咆哮一般大張著嘴，像是要吃人肉。達文西製造了一臺獨特的木製升降機，這樣他就可以舒適地在牆上上下。

但跟創作〈最後的晚餐〉時的情形差不多，達文西使用了一種方法，這很明顯是以古羅馬作家老普林尼的配方為基礎，以便用油質顏料在牆上作畫。但他配製的混合物沒有呈現很好的效果，他買原料時可能上了當，畫的上半部乾燥以後變得很暗，下半部則分崩離析了。技術上的別出心裁釀成了最大的麻煩。

米開朗基羅在佛羅倫斯的醫院裡租了一個房間，然後畫了一幅和壁畫大小相同的非常精細的草圖，雖然那幅畫沒有最終完

成，僅僅只是草圖階段，但所有人都認為那是一幅無比精妙的草圖，關於它的一切都令人感到驚嘆。

達文西描繪了戰爭中心最重要的部分，人和動物的軀體痛苦、恐怖的糾纏被淋漓盡致地展示了出來；米開朗基羅畫的是戰爭邊緣一個奇異又平凡的時刻：佛羅倫斯的士兵正在亞諾河中洗浴，突然聽到敵軍來臨急匆匆地跳出水來穿鎧甲。

而且最終時間把一切都擺平了，1560 年代，米開朗基羅的得意門生瓦薩里重新裝飾了佛羅倫斯維吉奧宮的市政會議大廳，文藝復興時期最大膽、最引人入勝的公共藝術項目的遺蹟就這樣完全被新的作品取代了。從此，達文西和米開朗基羅那兩件作品都消失了。

然而達文西和米開朗基羅的這兩幅壁畫卻對當時的整個義大利藝術界產生了重大影響，儘管他們的作品本身沒有得到很好的保存和流傳，但是從 1506 年開始，它們已經成為一種榜樣。達文西簡潔的表現，米開朗基羅的抽象，都影響了當時的藝術家。

著名的畫家拉斐爾曾經多次去進行臨摹，巴托洛米奧也曾受到了這兩幅作品的啟發，進行了創作。而安德利亞在自己年輕的時候，幾乎天天都在認真研究這兩幅作品。這兩幅作品幾乎影響了當時義大利所有的藝術家，他們都從中獲益很多。

達文西和米開朗基羅之間看不見的戰爭的令人著迷之處在於它宣告了文藝復興藝術的一種新的內在，新的感情表達和自我表現方式，在其中人類行為不再有什麼意義，英雄主義和軍事榮譽也不再可以控制。

偉人之間的競賽

　　正如馬基雅維利因佛羅倫斯共和國的失敗而斷言人類行為為非理性一樣，文藝復興時期兩位最偉大的藝術家第一次創造了現代的、剝去了幻想外衣的戰爭形象。

英雄時期的開始

　　米開朗基羅在自己的家中過了 30 歲的生日，1505 年 3 月，米開朗基羅再次被教皇儒略二世召去羅馬。從此，他一生中的英雄時期便開始了。

　　儒略二世的任期是從 1503 年至 1513 年，總共 10 年，在這段時間裡，羅馬教皇的政治權在這段期間達到了高峰。

　　儒略二世被稱為政治教皇、戰神教皇，他是一個非常有野心的教皇，一上任就雄心勃勃。

　　在政治方面，他最終目的是要在羅馬教皇的旗幟下，看到一個統一的義大利。第一步是要鞏固教皇國。他以利誘、以武力，甚至以暗殺，剷除了許多異端人士，他奉行極端好戰的政策，使當時在羅馬訪問的伊拉斯謨無比驚訝。

　　除了在政治領域裡進行大規模的行動，儒略二世還開始在羅馬大興土木，因為他準備將來把羅馬作為統一的義大利首都。

　　為了實現這個計劃，他任用藝術大師米開朗基羅、拉斐爾、伯拉孟特等人從事美化梵蒂岡的工作，策劃聖保羅大教堂的重建工程，他還以本人形象作為藍本雕刻摩西像。他希望透過自己的努力，使羅馬成為西歐的藝術殿堂，教廷成為義大利半島的政治重心。

　　儒略二世與米開朗基羅兩個人都是強硬而偉大的人，當他們彼此不瘋狂相撞時，生來就是能相契相合的。他們的腦子裡翻騰著龐大的計劃。

英雄時期的開始

　　儒略二世想替自己建造一座陵寢，堪與古羅馬城媲美。米開朗基羅在一家客棧裡住下時，不由得覺得好笑。聖彼得教堂裡已有了 20 多位教皇的陵墓，哪來的這麼多空餘的中央位置。

　　關於儒略二世的傳說，米開朗基羅聽了不少。自己剛被召到這裡，就遇上這麼一個難題。究竟是教皇故意考驗自己，還是有什麼別的原因？

　　不過想想教皇談起建造自己陵墓的龐大計劃，米開朗基羅被這一帝王傲氣所刺激，他很快構思了一張巴比倫式的計劃，欲建造一座似山巒般的建築，並豎起 40 多尊巨型雕像。米開朗基羅一口氣在燭光下畫出了陵墓的大致輪廓。

　　教皇看了米開朗基羅的草圖後，也非常興奮，立即派他去卡拉雷，在石料場挑選所有必需的大理石料。米開朗基羅在山中待了 8 個多月，他一直被一種超凡高昂情緒的控制著。

　　為了尋找石料，米開朗基羅爬上了更高的山坡，在迷茫的蒼灰色天際之下，遠處的山巒像凝固的起伏的波浪，靜靜地臥在那裡。從山上看過去，腳下很大的採石場也變小了，人影像細小的蟲子伏在白色的石層上。

　　在這廣闊無際的天底下大自然的生命延綿繁衍，無聲無息地接受上帝的恩賜，還默默承受著人間殘酷無情的禍難。隱隱約約可以見到那荒瘠的葡萄園，灰塵色的橄欖樹，細小的樹枝在微風中搖擺。

　　有一天，米開朗基羅騎馬穿越當地，看見一座俯臨海岸的山巒：他突發奇想，欲把此山全部雕刻出來，把它雕成一尊巨大的石像，航海家們從很遠的地方就能看見。如果他有時間，而且別

人也允許他這麼做的話，他是會完成的。

米開朗基羅想：我的氣魄，我的才華，我的詩魂，我的生命，都在這裡凝聚。萬能的上帝給我力量，賢明的教皇給我時間，我要征服世界上最美麗的大理石，永遠寫上我的名字米開朗基羅·博納羅蒂。

卡拉雷夏天的烤晒，使米開朗基羅的上身幾乎脫了一層皮。山谷裡的秋風已有著冬天的寒氣，利古里亞海邊的清新空氣，也為他帶來了好運氣──他採購了 3 塊巨大的圓柱石。

1505 年 12 月，米開朗基羅回到羅馬，他所挑選的大理石塊開始運來，搬到聖彼得廣場，即米開朗基羅居住的聖·卡泰里納教堂後面。

看到堆積如山的石料，教皇十分歡喜，百姓卻感到十分驚訝。於是米開朗基羅便馬不停蹄的開始動作。急不可耐的教皇渴望快一點完工，因此他三不五時就跑來看米開朗基羅，和他交談，親暱得就像兄弟一樣。為了方便祕密來往，教皇甚至下令在梵蒂岡宮和米開朗基羅的住所之間修建了一座吊橋。

但儒略二世的性情極不穩定，他一會一個主意，一會一個想法，因此這種恩遇沒有持續很久。不久，他就有了一個新的計劃，他想重建聖彼得大教堂，因為他覺得這個計劃更能使他的榮光永存。

其實教皇這麼做還有一個原因，那就是米開朗基羅的仇敵們不斷慫恿教皇，米開朗基羅的仇敵為數不少而且勢力強大，他們的頭領是教皇的建築師和拉斐爾的朋友伯拉孟特·德·烏爾班。他是一個才氣與米開朗基羅旗鼓相當、但意志力卻更強的人。

英雄時期的開始

伯拉孟特在倫巴底為米蘭公爵效勞時，成功地設計了米蘭恩寵聖母教堂的東邊結構。該教堂的修道院餐廳就是達文西〈最後的晚餐〉繪畫之處。

當初米開朗基羅離開羅馬返回故鄉時，伯拉孟特就移居羅馬，一直為教皇服務，他也兼通繪畫和雕刻。

在這個溫布利亞偉人與佛羅倫斯狂野的天才之間是不可能談什麼同情心的。但如果說伯拉孟特決心打擊米開朗基羅的話，那無疑也是米開朗基羅主動挑起來的。

因為是米開朗基羅曾經不假思索地批評了伯拉孟特，也許無心或許有意的指責他在工程中徇私舞弊，因此讓伯拉孟特懷恨在心，立即決定要擺平這個狂妄的雕刻家米開朗基羅。

米開朗基羅使伯拉孟特在教皇面前失寵，伯拉孟特就利用儒略二世的迷信，向教皇提及民間的說法，說生前造墓是個不祥之兆。他成功地讓教皇對其對手的計劃停滯，並代之以自己的計劃。

1506 年 1 月，儒略二世決意重建聖彼得大教堂。陵寢的計劃被放棄了，而米開朗基羅不僅因此而受辱，而且因為此花費頗多而債臺高築，他痛苦地悲嘆著。

此時的米開朗基羅連見教皇一面都難比登天，因為梵蒂岡皇宮的大門傲慢地拒絕他進入。儒略二世總是藉口很忙，不准他進入皇宮。有一次教皇在處理繁忙的政務之後，想聽聽其他的聲音，米開朗基羅被獲準進入皇宮內，然而結果卻並不像想像的那麼美好。

燦爛的陽光被嚴嚴密密地阻擋在高大的窗戶外面，皇宮內只剩下令人不安的寧靜空氣。「星期五再說。」儒略二世長長的白

鬍子似乎都沒動，吐出的聲音卻像雷鳴般炸響。

米開朗基羅一肚子的話卻連半句都說不出來，儒略二世並沒有招手示意他靠近，所以他只能遠遠地站著，雖然伯拉孟特不在現場，但米開朗基羅總是覺得在四周牆柱上的美麗花紋裡有一雙淺綠色的眼睛，從四面八方盯著他並在逐漸縮小包圍。

米開朗基羅覺得嘴唇很乾燥，他拉拉衣領，轉身離開。從此以後，米開朗基羅每天準時去梵蒂岡皇宮，然而教皇總是讓他「明天」再來，後來因為他總是要求見教皇，於是教皇便不再向他敞開大門，而且，教皇讓其御馬伕把他逐出梵蒂岡。

目睹這一情景的一位呂克主教對御馬伕說：「您難道不認識他？」御馬伕對米開朗基羅說：「請原諒我，先生，可我是奉命行事。」米開朗基羅回到住處，上書教皇：

聖父，因您的聖命，我今天上午被逐出宮門。我想告訴您，自今日起，如果您需要我的話，您可以派人去羅馬之外的任何地方找我。

米開朗基羅把信寄出去之後，就叫來了住在他住處的一個石匠和一個商人，米開朗基羅告訴他們去找一個猶太人來，把自己屋裡的所有東西通通賣掉，然後再讓他們到佛羅倫斯去。

說完這些，米開朗基羅就騎上馬上路了。不久教皇就接到了他的信件，教皇立即派了 5 名騎手隨後追去，在當天晚上 11 點左右，在波吉耶西追上了他，騎手們把教皇的一則命令交給他，命令上寫著：

接到命令，立即返回羅馬，否則嚴懲不貸。

英雄時期的開始

　　米開朗基羅看完這份命令，忍不住打了一個哈欠，他似乎還未明白，便盯著面前的騎兵奇怪地問：「請問大人，今天是星期五，還是星期一？」

　　為首的騎兵畢恭畢敬地對他敬了一個禮，說：「先生，您不是被趕出皇宮的第一個人，聖父命令您回去。請您不要為難我們！」

　　「不不！我看還是明天再說吧！」米開朗基羅揮一揮手，轉身繼續趕路。

　　「先生，請您站住！」幾名騎兵圍了上來，堵住了米開朗基羅去路。

　　為首的騎兵為難地對米開朗基羅說：「先生，請您……至少，讓我們能夠回去交差！」

　　米開朗基羅想了想，跳下馬，從行李中拿出紙和筆，說：「這樣吧！我寫一封信，你們可以回去交差。」

　　米開朗基羅回覆道，如果教皇遵守自己的諾言，他就回去，否則，儒略二世永遠也別再想見到他。他還專門寫了一首十四行詩給教皇，意為：

> 主啊，諺語若是真的，那只有那句：非不能也，是不為也。
> 你相信了謊話與讒言，你給真理的敵人以酬報。
> 而我，我現在是而且曾經是你忠實的僕人，我像光芒之於太陽一
> 樣地依附於你。
> 可我為你耗費時間，你卻並不動心！
> 我越是拚死拚活地做事，你就越不喜歡我。
> 我曾希望透過你的偉大而使自己偉大，並希望你的公正的天平和

你那強大的寶劍是我唯一的評判，而非謊言的迴響。

但是，蒼天在讓一切德性降臨人間時，總在嘲弄它，讓它在一棵

乾枯的樹上開花結果。

受到的儒略二世的侮辱，並不是促成米開朗基羅逃走的唯一原因，在他寫給教皇的信中，他流露出伯拉孟特要殺害他的意思。

無法逃脫的命運

　　米開朗基羅走了，伯拉孟特成了唯一的主宰。他的對手逃走的第二天，他便舉行了聖彼得大教堂的奠基儀式。他對米開朗基羅的作品恨之入骨，想盡辦法要把它永遠毀滅掉。他讓民眾把堆著為儒略二世建造陵寢的大理石料的聖彼得廣場的工地，搶劫一空。

　　可是，教皇因米開朗基羅的反抗怒不可遏，一道道命令發往米開朗基羅避難的佛羅倫斯市政議會。

　　市政議會叫來米開朗基羅，對他說道：「你把教皇給耍了，連法國國王都不敢這麼做的。我們不想因為你而得罪他，因此你必須回到羅馬去；但我們將給你帶一些信函去，聲明對於你的任何不公都將被視為衝著市政議會來的。」

　　米開朗基羅執拗著，他提出了自己的條件。他要求儒略二世讓他替他建造陵寢，而且他還想不在羅馬而是在佛羅倫斯做這項計畫。

　　當儒略二世出發征討佩魯賈和波隆那時，他的敕令更加咄咄逼人了，於是，米開朗基羅想到前往土耳其，因為土耳其蘇丹透過方濟各會請他去君士坦丁堡建造佩拉大橋。

　　最後，米開朗基羅只有讓步了，他極不情願地在 1506 年 11 月的最後幾天來到了波隆那，當時儒略二世剛剛攻破波隆那，總是一副征服者的姿態。

一天早上，米開朗基羅前去桑佩特羅尼奧教堂做彌撒。教皇的御馬伕看見了他，認出他來，把他領到儒略二世面前。

　　教皇當時正在斯埃伊澤宮裡用膳，看見米開朗基羅進來，怒氣衝衝地對他說：「應該是你前去羅馬覲見我們的，可你竟然等著我們到波隆那來看你！」

　　教皇一邊說著，一邊抬起頭，可是他看見的不是哭泣求饒的一副嘴臉，而是拒絕下跪的米開朗基羅。米開朗基羅懷裡還藏有佛羅倫斯執政官索德里尼的一封乞求信，但他不想拿出來，因為他覺得真理在自己這一邊。

　　教皇的灰羊毛頭巾沒有擺動，米開朗基羅站著的姿勢也同樣沒有變。雙方僵持著，大廳裡一片安靜。

　　「米開朗基羅，讓我迎接你吧！」教皇沉不住氣叫嚷起來。

　　「聖父，我一直在耐心等待著星期五的到來。」米開朗基羅不服氣地回答。

　　「今天就是星期五，明天、後天都是星期五，這是我的意志。」教皇的白鬍子都在抖動。

　　「不，明天是星期六，後天是禮拜天。」米開朗基羅不由得提高了嗓門，固執地爭辯著。

　　教皇坐著，低著頭，滿面怒容。這時，索德里尼派來為米開朗基羅說情的一位主教上前插言道：「望聖駕別把他的蠢事放在心上，他是因無知才犯罪的。畫家們除了自己的藝術之外，都不太懂其他事。」

　　教皇勃然大怒，吼道：「你竟對他說出一句連我們都未跟他

無法逃脫的命運

說過的粗話。無知的是你！滾開，我不要再見到你！」

這出乎意料的雷霆之火，反而使米開朗基羅感到興奮，又有些難堪和內疚。他似乎看見了教皇威嚴的另一面，人性的心理仍然支配著教皇的神聖權力。

於是米開朗基羅立即下跪，並大聲請求饒恕，說自己當時的所作所為並非出於心計，而是一怒之下這麼做的，因為他受不了被人趕走的侮辱。

教皇愣了一下，瞬間明白了。他無意中露出一個玩弄權術政治家的小小花招，便輕鬆地重新贏得了一個天才藝術家的心，這比他作為勝利者進入波隆那還要高興，因此也便讓米開朗基羅走上前來，寬恕了他。

不幸的是，為了和儒略二世和解，米開朗基羅不得不依從教皇的任性，而那專橫強大的意志已經又轉了方向。現在已不再是建陵寢的問題了，而是要在波隆那替自己建一尊青銅巨雕。

米開朗基羅告訴教皇他對鑄銅一點都不懂，可是教皇根本就不聽他的解釋，所以米開朗基羅只能乖乖地學習鑄銅這個又苦又累的技術。米開朗基羅住在一間破房間裡，只有一張床，他與兩名佛羅倫斯助手拉波和洛多維科以及鑄銅匠貝爾納迪諾一起睡在一張床上。

在米開朗基羅的素描本上出現了教皇的各種形象：合手虔誠做彌撒的神態，側面怒視的面容，接見眾臣的威嚴姿勢，大笑不已的樣子。然而他自己拚命工作的苦相，被幾個助手天天看在眼裡。米開朗基羅自己弄得人不像人，鬼不像鬼，把別人也拖得精疲力竭。

助手們開始討厭這枯燥無味的工作，不是整天試驗金屬的熔化特性，就是修造磚爐，還要搬運一大堆笨重的泥塑材料。泥塑像修補的最後工序總算完成了，米開朗基羅並不覺得高興，因為還有好長的路要走，這才是個開始。

　　15 個月過去了，米開朗基羅忍受了種種痛苦，最終與偷竊他的拉波和洛多維科鬧翻了。

　　他在給父親的信中寫道：「拉波那混蛋，大家聲稱是他和洛多維科完成的全部作品，或者至少是他們跟我合作了之後我才弄成的。他的腦袋裡沒有想過他並非主人，直到我把他掃地出門了，第一次看出他是我所僱用的。我把他像個畜生似的趕走了，他才知道厲害。」

　　拉波和洛多維科對米開朗基羅大為不滿，他們在佛羅倫斯散布謠言攻擊米開朗基羅，說米開朗基羅偷了他們。他們甚至向他的父親索要金錢。

　　除此之外，鑄銅匠的無能也讓米開朗基羅大為惱火，米開朗基羅寫信向家人說道：「那個鑄銅匠的無能顯現出來了，我原以為貝爾納迪諾師傅會鑄銅的，即使沒有火也能鑄，我對他太相信了。」

　　1507 年 6 月，銅像只能鑄到腰際，鑄銅失敗了。一切都得重新開始。波隆那城的居民們圍著米開朗基羅哈哈大笑，他們嘲笑這些鑄銅匠的失敗，他們不停地為教皇銅像的失敗而幸災樂禍。

　　米開朗基羅臉被烈日晒得又黑又瘦，身上灰一塊、白一塊，汗珠不時地順著黝黑的膀子滾下來。失敗，是個殘酷的字眼，在米開朗基羅的記憶中曾是一個空白。他不明白波隆那人為什麼這麼殘忍。

無法逃脫的命運

其實道理很簡單，教皇是以入侵者的身分進入這個城市的，又能受到誰的歡迎？他的銅像澆鑄失敗，恰好是一種象徵性的嚴厲懲罰和心理上的愉快報復。

1508 年 3 月，波隆那城裡響起了洪亮的教堂鐘聲，教皇銅像上的覆蓋物徐徐落下。這尊銅像具有很高的藝術價值，它的姿勢偉大而崇高，它的衣著風采迷人而豪華，面貌充滿了勇氣、力量、決斷和某種威嚴。跪下祈禱的人們嘴裡發出了含糊不清的聲音，隨風搖曳的燭光星星點點布滿了教堂前的空地。

米開朗基羅收拾好行李，回頭看看澆鑄銅像的工場，長長地嘆了一口氣。折騰了一年多，現在帶走的只是一身的疲勞和難以訴說的痛苦。米開朗基羅為這件作品一直忙到 1508 年 2 月，他的身體差點全垮了。

他在寫信給他兄弟時說：

我幾乎連吃飯的時間都沒有……
我生活在極端惡劣極其勞累的狀況下，我什麼都不想，只知道夜以繼日地工作。我忍受了並還在忍受著那難以忍受的痛苦，以致我相信，如果我得再造一個雕像的話，我這一輩子是不夠用的：那是件巨人做的工作。

雖然米開朗基羅為了雕像付出了常人難以想像的辛苦和勞累，然而結果卻是很悲慘的。1508 年 2 月，儒略二世的銅像被豎立在桑佩特羅尼奧教堂的面牆前，但它只豎立了 4 年。

1511 年 12 月，被儒略二世的敵人本蒂沃利黨人毀掉，殘破的銅塊被費拉拉公爵阿方索一世·德·埃斯特買去，鑄成了一門炮。

而米開朗基羅現在終於可以鬆一口氣了，他趕快趁這個時間，回到了家裡。但是他只在家裡睡了 10 多個晚上，又被教皇召到羅馬去，一個世界美術史上的奇蹟又將在他手中產生。

痛苦的人生折磨

　　米開朗基羅完成教皇銅像後回到羅馬，這是他第三次回到故地。由於忌妒米開朗基羅又開始得寵，伯拉孟特向教皇建議，讓米開朗基羅負責畫教皇西斯汀小堂的天頂壁畫，其實他的目的是使米開朗基羅難堪、丟臉，因為他認為米開朗基羅只會雕刻，但是不會畫畫，尤其是不會畫大型壁畫。伯拉孟特希望讓米開朗基羅名譽掃地。教皇本人也想讓米開朗基羅畫壁畫，於是吩咐他來完成此項任務。他就是喜歡叫人做不可能辦到的事，而米開朗基羅卻像能完成一樣。對於米開朗基羅來說，這個考驗尤其危險，因為就在 1508 年這一年，他的對手拉斐爾懷著無可比擬的幸福心情開始繪製梵蒂岡宮的組畫。

　　米開朗基羅竭盡全力推辭這項可怕的榮耀，他甚至建議拉斐爾取而代之，他說這不是他的專長，他絕對完成不了的。

　　但教皇執意不肯鬆口，米開朗基羅只得讓步，雖然米開朗基羅堅信這又是伯拉孟特的陰謀，雖然他知道那雙淺綠色的眼睛並沒有閉上，他在逼迫自己逃離羅馬，又慫恿教皇下令製作銅像，現在又要他拿起畫筆，再次丟掉錘子和鑿子。

　　「這是強迫我出醜，用自己的手撕毀自己的臉，損壞名譽，耗費我的寶貴生命！」米開朗基羅痛苦地想，他用力敲自己的腦袋，他知道自己又要經歷一次更加痛苦的折磨。

　　昏暗的西斯汀小堂裡冷冷清清，慘淡的陽光滲進高大的窗

戶。他對於這裡小教堂的設計者喬凡尼諾的名字並不陌生，因為是他的同鄉佛羅倫斯建築家。

圓筒狀屋頂的穹隆頂，四周大面積的牆壁，設計者已考慮到小教堂是一本形象的聖經，虔誠的教徒做禮拜祈禱時，從裝飾的壁畫和雕刻所表現的藝術形象中去感受和認識基督的哲理。

在這四周的壁畫上，米開朗基羅還能認出不少佛羅倫斯畫家的名字，其中還有他的第一位繪畫老師吉爾蘭戴歐。

小教堂的穹隆頂上已繪有藍色的天空和幾顆星星，但這深邃無限的意境，被橫貫穹隆頂上的一道道拱梁所破壞。米開朗基羅明白這就是要重新裝飾的繪畫範圍，僅僅是遮醜覆蓋，披上一件庸俗、漂亮的外衣。

米開朗基羅粗粗地計算了一下，這穹隆頂少說也有四五百平方公尺。在屋頂中間繪上裝飾圖案，四周以12大使徒形象為主，這些已是一個龐大的壁畫計劃，還從來沒有人做過。

人們習慣以平視的眼光去觀賞繪畫，誰又會不顧仰頭的不適，長時間地去欣賞頭頂上的壁畫？

侮辱性的圖畫，偏偏要一個雕刻家來繪製。米開朗基羅怒氣衝衝地離開了西斯汀小教堂，他不想馬上返回住宿的房間，毫無目的的散步把他引到了羅馬的城外。

傍晚的羅馬沉浸在夕陽餘暉之中，臺伯河像一根飄帶靜靜地繞著羅馬城牆。梵蒂岡皇宮周圍還擁擠著一些小盒子似的民房，模糊的青石瓦屋頂和小小的磚砌煙囪顯得衰老、疲倦。

伯拉孟特設計了一個懸掛式吊架，在屋頂上鑿了好幾個窟

痛苦的人生折磨

窿。米開朗基羅氣憤地問他如果畫到有窟窿的地方要怎麼辦，後者無言以對。米開朗基羅就稟告教皇，撤掉他的吊架，並羞辱了這位建築家，要求另請幫手。

米開朗基羅畫完天頂全部畫稿後，他決定讓助手來完成一部分繪製工作。但這些助手沒有一個能令米開朗基羅感到滿意，於是他抹掉了助手已畫上的部分，親自來完成全部天頂畫。

米開朗基羅沒有了助手，他也不要任何人的幫助，這顯現了米開朗基羅在藝術的領域裡驕傲固執，相信自己，在藝術上堅持自己的獨立見解。至於那些佛羅倫斯的畫家，他也覺得討厭，他把他們乾脆給打發了。

一天早上，米開朗基羅讓人把他們畫的東西全給砸掉了，他把自己關在教堂裡，他不願意給他們開門，即使在自己屋裡，他也躲著不見人。他們見他這種態度，便決定回佛羅倫斯去了，深感受到莫大的侮辱。

米開朗基羅一個人只帶著幾個助手上崗，這無疑增加了他工作的難度，然而更大的困難並沒讓他膽怯害怕，反而讓他決定擴大計劃，他決定不僅要完成在拱頂上的畫作，連四周的牆壁也要畫完。

1508 年 5 月 10 日，巨大的工程正式開工了。藝術家被迫承擔了這一不愉快的任務，所以他在動筆作畫之日，憤怒地寫道：「1508 年 5 月 10 日，我，雕刻家米開朗基羅，開始作西斯汀的壁畫。」

陰暗象徵著社會的黑暗，而最偉大的幾年陰暗的年月，是他

整個一生中最陰暗但卻最偉大的幾年！這是傳奇式的米開朗基羅，是西斯汀大教堂的英雄，他那偉大的形像已被而且應該被銘刻在人類的記憶之中。

米開朗基羅痛苦不堪，他當時的那些信證明了他的極大的沮喪，即使他那神聖的信仰也無法使他得以擺脫。

米開朗基羅在一封信中這樣說：「我的精神處於極大的頹喪之中：已經一年了，我沒拿到教皇的一分錢，我沒向他提出任何要求，因為我的創作進展不快，所以覺得不配得到什麼報酬。這是因為這項工作太難了，而且也根本不是我的專長。因此，我是在白白浪費時間，願上帝保佑我！」

特別是米開朗基羅剛剛完成的〈大洪水〉部分，已經開始發霉了，甚至都無法辨認各個人物的相貌了。在這種情況下，米開朗基羅開始拒絕繼續做卜去，但教皇不允許有任何藉口，他只好又做下去。

除了本身的疲勞及煩躁而外，米開朗基羅的家人也跑來添亂。全家人都靠他養活，拚命地盤剝他、壓榨他。他父親常常哀嘆沒有錢了。他只好花費時間去讓父親振作起精神來，而他自己則已是不堪重負了。

從 1509 年至 1512 年間米開朗基羅寫給他父親的一封信中，可以看出當時米開朗基羅所受到的困擾。他感覺自己已經為自己所愛的家付出了一切，他感覺自己因此受著折磨，可還是不能讓自己的父親相信自己，因為他的父親寧可相信他生活在享受之中，從來不管他這個父親了。

痛苦的人生折磨

米開朗基羅曾經這樣對他的父親說：「您不必煩惱，這些事算不上是人生的磨難。只要我有的，您就不必害怕什麼也沒有。即使您在這個世上一無所有，只要有我在，您就絕不會缺什麼！」

「我寧可窮困，只要有您在，也比僅僅有錢好得多。如果您無法像其他一些人那樣，在世上爭得榮譽，您只要有吃有穿的就行了！像我在這一樣，和基督生活就不怕貧窮！因為我雖然貧窮，但我從不為這個世道而愁苦。」

「其實我是生活在極大的艱難與無盡的猜疑之中的。15年來，我沒有一刻安定過。我竭盡了全力贍養您，可您卻從未承認也不相信我。願上帝原諒我們大家吧！只要我能夠的話，我已準備好在將來能活多久就將永遠樣做！」

不僅是父親，米開朗基羅的三個弟弟也在搜刮他。他們總是等著他寄錢，等著他給他們謀個職位。他們肆無忌憚地揮霍他在佛羅倫斯存下的那筆小小資產，他們常到羅馬來住他的、吃他的。

博納羅托和喬凡·西莫內要他替他們頂下一間店鋪，而吉斯蒙多則要他替他在佛羅倫斯附近購置些田產。可他們對他卻從不知感激，因為他們覺得這些都是應該的。

由於米開朗基羅太愛面子了，所以即使知道弟弟在搜刮他也毫不抗拒，所以他總是對弟弟十分忍讓。但這幾個傢伙卻得寸進尺，弟弟毫不顧惜米開朗基羅的感受，趁米開朗基羅不在家時，虐待父親。米開朗基羅十分生氣，他真想用鞭子抽打他的弟弟們，有時候，他甚至恨不得要殺了他們。

米開朗基羅立即給自己一個大弟弟寫信，信中這樣說：

常言道，善待好人使自己更好，但善待惡人則讓惡人更惡。多年來，我總在好言相勸，苦苦哀求你改惡從善，與父親，跟我們，好好相處，可你卻越來越不像話了。

我倒是可以跟你好好地談談，但那也只是白費口舌。我乾脆跟你說吧，在這個世界上，你一無所有，是我維持你生活的，那是出於我對上帝的愛，因為我認為你和其他人一樣，是我的兄弟。

但我現在敢說，你不是我的兄弟，因為如果你是的話，你就不會威嚇父親了。你簡直是個畜生，我將像對待畜生似的對待你，你要知道，誰看見自己的父親被威脅、被虐待時都要去為父親拚命的，下不為例！

我跟你說了，在這個世界上，你一無所有。如果我再聽到哪怕一點點你的惡行，我就會讓你看看我是怎麼處置你的財產，燒掉不是你賺來的房子和莊園的。

你別以為你有什麼了不起。如果我去到你身邊的話，我將讓你看點東西，你一定會痛哭流涕，知道自己是靠了什麼才這麼囂張狂妄的。如果你努力改邪歸正，尊敬父親的話，我將像幫助他人一樣幫助你，而且不久之後，我就給你找一家很好的店鋪。

但如果你不照著做的話，那我就會回去好好處理你的事情，讓你知道自己到底是個什麼東西，讓你確切地知道你在這個世界上到底有點什麼。

就說到這吧！如果說話上有什麼欠缺，我用事實來補充好了。

最後，米開朗基羅又忍不住補充了幾句：

12 年來，我為義大利而在過著一種悲慘的生活，我忍受著種種羞辱，忍受著種種艱難，我的身體被勞累損傷得十分厲害，我以

性命去拼去搏，全是為了我們這個家。

而現在，我才剛開始讓它重整起來一點，可你卻在嘻嘻哈哈地要把我那麼多年又吃了那麼多苦才創下的一點基業給毀於一旦！我以基督發誓，這算不了什麼！如果必要的話，像你這種人我能打得粉身碎骨，碎屍萬段都在所不惜。因此你學乖一些，不要把不像你那樣的人給逼急了！

然後，他又給二兒弟寫信說：「我在這兒生活得很苦悶，身體極度勞累。我什麼朋友都沒有，而我也不想有朋友……我很少有時間自由自在地吃頓飯，別再讓我煩心了，因為哪怕再多一絲的煩惱，我都受不了。」

最後是第三個弟弟，這個弟弟受僱於斯特羅齊家的商店，儘管米開朗基羅給了他不少的錢，他還在恬不知恥地搜刮他哥哥，而且還吹噓自己為哥哥花費的比哥哥寄給他的還要多。

「我很想知道你的忘恩負義，」米開朗基羅寫信給他說，「想知道你的錢是從哪裡來的，你到底知不知道你們從新聖瑪麗亞銀行取走了我的 228 杜卡托，知不知道我寄回家的另外幾百個杜卡托，以及我為維持你們的生活所操的心受的苦。我很想知道你是否知道這一切！如果你還有點良心承認事實的話，你就不會說：我花了你的好多好多的錢。而且你也就不會跑我這裡來用你的事煩我，卻不去想一想我過去為你們所做的一切。」

最後，米開朗基羅補充說：「當一匹馬在盡力奔跑時，不該再用馬刺戳它，讓它跑得超過它的能力所限。可你們卻從不了解我，現在也不了解我。願上帝饒恕你們！是他給了我恩澤，讓我能盡力地幫助你們。但是只有當我不在人世時，你們才會了解他。」

在這個充滿忘恩負義與忌妒的環境裡，在這個充滿盤剝的可恥家庭和頑固敵人之間，米開朗基羅簡直是苦苦地掙扎著。

可是米開朗基羅竟在這個時候，完成了西斯汀大教堂那件了不起的作品。他花費了多大的代價啊！他差點受不了，要拋開一切，再次逃走。他以為自己快要死了，也許他自己想死。

一切都令他焦慮不安，他的家人也對他的恐懼不安加以嘲笑。他如他自己所說的，是生活在一種憂傷或者說癲狂的狀態之中。

由於長年的痛苦，米開朗基羅終於對痛苦有了一種興味，他從中找到了一種苦澀的歡樂，他甚至自豪地宣稱：越是使我痛苦的就越是讓我喜歡。

對於米開朗基羅來說，他感覺什麼都有痛苦的源頭，甚至包括愛和善行。他在詩中這樣寫道：我的歡樂，就是憂傷。

沒有誰像米開朗基羅那樣，不是為了歡樂，而是為了痛苦而生的。他所看到的只有痛苦，他在廣袤的宇宙中所感到的也只有痛苦。他感覺，世界上所有的悲觀失望，他甚至感覺到絕望。因此他在心裡吶喊到：就是給我再大的歡樂，也比不上我小小的苦痛啊！

完成驚世巨作

　　教皇認為米開朗基羅的進度太緩慢了，而且米開朗基羅堅持不讓他去看他工作的進展，這一點時常讓教皇而怒不可遏。他們驕傲的個性如同兩座火山似的常常相撞。

　　有一天，儒略二世問他什麼時候畫完。

　　米開朗基羅照自己的習慣回答他說：「當我能畫完的時候。」

　　教皇聽了，十分生氣，他舉起棍子就要打米開朗基羅，而且嘴裡還在不斷地重複：「當我能畫完的時候！當我能畫完的時候！」

　　米開朗基羅跑回住處，收拾行裝，準備離開羅馬。但儒略二世馬上派了一個人去，給他帶去了 500 杜卡托，竭力撫慰他，讓他原諒教皇。米開朗基羅接受了教皇的歉意。

　　但第二天，他們又衝突起來。終於有一天，教皇氣衝衝地對他說：「你難道想讓我叫人把你從鷹架上扔下來嗎？」

　　米開朗基羅只好讓步了，他讓人撤去鷹架，露出了他的大作。那是 1512 年萬聖節的那一天。

　　這一天是一個盛大而陰沉的節慶，是祭奠亡靈的日子，所以非常適合於用來作為米開朗基羅這件可怕的作品的揭幕日期，因為在這一天，天上的神明似乎充滿了那生殺大權在握的感覺，這個神明像暴風雨一樣聚集了一切的生命之力，橫掃一切的神靈。

　　從 1508 年 5 月 10 日至 1512 年 10 月 31 日，米開朗基羅耗費 4 年心血，終於完成了西斯汀小堂頂壁壁畫〈創世紀〉

（Genesis）的繪製。

　　米開朗基羅的壁畫把整個長方形大廳的屋頂劃成中央和周圍兩大部分，把宏偉的建築結構作邊框，畫作以中央為主，主要內容是宗教故事和人物形象。全部繪畫面積 500 多平方公尺，塑造了多數比真人還大的 343 個人物形象，個個都是理想化、英雄化、健美型的，充分表現了人體的力量美。中間的畫是取材於《聖經》中從開天闢地到洪水方舟故事的 9 幅畫，周圍是 12 男女先知、摩西、大衛等。

　　9 幅主體畫中以第四幅〈失樂園〉、第五幅〈創造夏娃〉和第六幅〈創造亞當〉為最佳。在畫中，亞當和夏娃並沒有因被驅逐出樂園而感到懊悔和羞愧。米開朗基羅用夏娃容貌和形體的美來表現了整個樂園的美。亞當大膽伸手摘取智慧果則表現了他對自己命運的挑戰。

　　〈創造夏娃〉畫面按照均衡構圖處理，畫面中耶和華是一位現實生活中的巨人，一點也不神祕，人們從他目光中可以看到上帝正一絲不苟地用他的理智揮動右手，默默地呼喚新生命走向生活。

　　〈創造亞當〉描寫了上帝耶和華創造了人類始祖亞當，而亞當的原型正是上帝本身。亞當被米開朗基羅畫成了一個身體健美的青年，耶和華則如同一個既威嚴而又慈祥的老人。

　　畫面中的亞當的手正被上帝抓著，彷彿正在給他以生命和力量，亞當則剛剛從睡夢中甦醒過來，他抬頭看著上帝，但身體還沒有站立起來。米開朗基羅為了表現對人的讚美和對人的覺醒的歌頌，他在畫中給人一種感覺，如果亞當站立起來，那麼他那魁梧健美的身軀就會迸發出無窮無盡的力量。

完成驚世巨作

　　米開朗基羅總是把自己的藝術作為公民堅持正義和勇敢地向邪惡勢力作鬥爭的武器。因此他的繪畫獨樹一幟：粗獷、雄渾、剛毅，具有浮雕感。

　　米開朗基羅這一獨特藝術風格同當時流行的精細纖巧的藝術風格形成了鮮明的對比。正是這種形象的浮雕感和個性的強勁剛毅的明確性，才有力地打動了觀眾的心。達文西在它面前沉思不語而感到後生可畏和自己的衰老。

　　米開朗基羅幾乎是在用自己生命來完成天頂畫的，他在 5 年之中沒有一天不是仰臥在高高的臺架上。正像〈創世紀〉中「創造亞當」的神指與人指的接觸，表現得是多麼的微妙。而他留給後人的是不朽的宏偉而嚴謹、富麗而莊嚴的巨作。

　　米開朗基羅拒絕助手的幫助，在長達 5 年的繪製過程中，他所有的事情都親自動手。終於，艱苦的創作獲得了高度評價。壁畫揭幕之後，所有的人都認為是前所未有的作品。

　　藝術家們認為米開朗基羅所塑造的眾多人物形象體態健壯、氣魄宏偉，具有強力意志和充滿了力量，是文藝復興時期最完美的藝術創造，而且在建築設計上，米開朗基羅大膽運用古典柱式，對後來的巴洛克建築有很大影響，開創了新的風氣，突出柱式結構的立體感。

　　儘管米開朗基羅在藝術方面給人們留下了無限的財富和瑰寶，然而，人們對他那種工作精神的敬佩，同樣成為審視這一藝術巨作的一個重要的方面。

　　雖然米開朗基羅已是精疲力竭，但是米開朗基羅非常光榮地

從這項需要巨人之力的工作中走出來了。為了繪製西斯汀大教堂的拱頂，他連續幾個月時間，仰著頭畫，以至於把眼睛都給弄壞了。工作結束後好長一段時間，米開朗基羅看一封信或看一件東西，都必須把它們舉在頭頂上方才能看得清楚一點兒。

對自己的殘疾，他常常自我解嘲說：

> 艱難困苦使我得了甲狀腺腫，像用水把倫巴地的貓灌的跟狗一樣。我的鬍子衝向天，我的腦袋枕著背，我的胸好似一隻鷹，畫筆的顏色滴在我臉上，畫成了一幅圖案。
> 腰部回縮體內，臀部形成平衡。我摸索地走路，連自己的腳都看不清。我的皮肉前面長而後面短，宛如敘利亞的弓。我的智力與我的身軀一樣的怪誕，因為一枝彎曲的蘆葦是吹不出曲子來的。

因為變醜，米開朗基羅心理十分苦惱。甚至讓他變得卑怯，從他的幾首短小的情詩中，就可以看出一點他的卑怯的痕跡。沒有人認為這只是一個笑話，對他這樣的一個比任何人都更愛形體美的人來說，醜是一大恥辱。

米開朗基羅的憂傷因其一生都受著愛的煎熬而尤為劇烈，似乎他從未得到什麼愛的回報，因此他把自己封閉起來，把他的情和苦在詩裡發泄。

自童年時起，米開朗基羅便在作詩，作詩是他迫切的需要。他的素描、信件、散文都寫滿了他隨後又反覆不斷地加以推敲與潤色的反映其思想的詩句。

遺憾的是 1518 年，米開朗基羅青年時期的那些詩中的絕大部分被他焚燒了，另外一些在他死之前也被毀掉了。不過，所剩

完成驚世巨作

下的那一點點也足以看出他當年的熱情來。

最早的詩好像是 1504 年左右在佛羅倫斯寫的，其中這樣寫道：愛神啊！只要我能成功地抗拒你的瘋狂，我的生活就會多麼的幸福！可是現在 —— 唉！我涕淚沾襟，我感受到了你的力量。

1504 年至 1511 年間，米開朗基羅曾經寫過兩首短小的情詩，可能是寫給同一個女子的，詞句令人揪心，讓人感動。詩句是這樣的：

是誰在硬把我引到你身邊去？

唉！唉！唉！

我是被緊緊地捆綁住的。可我仍是自由的！

我怎麼可能不再屬於我自己？

啊，上帝！

啊，上帝！

啊，上帝！

是誰硬把我與自己分離的？

有誰能比我更能指揮我自己？

啊，上帝！

啊，上帝！

1507 年 12 月，從波隆那發出的一封信的背面，寫著這樣一首十四行詩：

鮮豔的花冠戴在她的金髮上，她是多麼的幸福！

鮮花競相輕撫她的額頭，誰將第一個吻它！

緊束她的酥胸、下擺張開的衣裙每日裡是多麼的幸福。

金色的衣料不知疲倦地摩挲著她的粉頰與香頸。

最幸運的是那條輕束著豐乳的金絲帶。

腰帶似乎在說：我願永遠縛住她。

啊！我的雙臂將做什麼呀！

在一首帶有自由性的長詩中，米開朗基羅用非常直白的詞語描寫了自己愛情的悲傷：

我一天見不著妳，我怎麼也無法安寧。

一旦見到了妳，彷彿飢餓者見到了食物。

當妳對我微笑時，或者妳在街上呼喚我時，我的心騰地燃燒起來。

當妳跟我說話時，我的臉發紅，我說不出話來，而我那巨大的欲念頓時消失。

接著，米開朗基羅在詩中發出一聲聲痛苦的呻吟：

啊！無盡的苦痛，

當我想到我鍾愛的女子根本不愛我時，

我肝腸寸斷！我怎麼活呀？

下面幾句是他寫在麥地奇家庭小教堂聖母像的畫稿旁的：

陽光普照大地，可我孤獨地在黑暗中忍受煎熬。

人人歡樂，而我卻躺在地上，在痛苦中呻吟、哭泣。

米開朗基羅精力總是十分旺盛，繁重工作使他幾乎同整個人類社會完全不相往來。他孤零零一個人，他憎恨別人，也被別人憎恨。他也愛別人，可是別人卻不愛他。人們都十分佩服他，但同時也畏懼他。後來，人們對他產生了一種宗教般敬畏，他統治著自己的時代。

於是，米開朗基羅慢慢地感到不再緊張了，他總是高高在

完成驚世巨作

上，而大家則仰視著他。他不可能同時站在高處和低處，因為他一刻也沒有停止他的工作，沒有人給過他那種可以讓他享受的溫馨：一生中還沒有片刻時間能夠安安穩穩地躺在別人的懷中酣然入夢。

沒有哪個女人愛過他。在米開朗基羅的生活中，只有維多利亞·科隆娜對他伸出過友誼之手，他們之間那種純潔而冷靜的友誼曾讓米開朗基羅興奮不已。對米開朗基羅來說，他的周圍就像是一片漆黑的夜晚，他的思緒是熾熱的，就像流星般匆匆地穿過，代表著他的慾望和狂亂的幻想。

貝多芬從來沒有過這樣的一個夜晚，因為這樣的夜晚就存在於米開朗基羅的心中。貝多芬的憂傷是因為人們的過錯而不知悔改，他的個性是活潑開朗的，他總是到處尋找歡樂，而米開朗基羅的憂傷是發自內心的，人們對他感到畏懼，他在自己周圍的人都疏遠他了，沒人願意和他打交道。

別人不願意理他，這還不算最糟糕的，最糟糕的不是孤單而是他對自己也沒法打開心扉，無法與自己生活在一起，自己與自己鬥爭，沒有辦法主宰自己的意念，而且自己否定自己，自己摧殘自己。

他的天才與一個在背叛他的心靈結合在了一起。有人有時談到那種宿命，它激烈地在反對他，並且阻止他去完成他的任何偉大計劃。這種宿命，就是他自己。

在米開朗基羅的強有力的雕刻與繪畫中，並沒有表現愛。他在作品中只表露其最英勇的表現，他似乎覺得加進心靈的脆弱是可恥的。他只在詩中傾訴自己，必須到詩裡去尋找這顆被粗獷的

外表包裹著的膽怯而溫柔的心的祕密：「我在愛，我為什麼生出來？」

儒略二世也死了，西斯汀的任務完成了。不過教皇在逝世前曾下達了重新建造陵墓的聖諭，這也正是米開朗基羅的心願。

米開朗基羅在馬塞爾·戴伊·科維街上擁有了一個新居，馬廐、花園、木屋和頂樓的設施齊全。他的工作室占據了住房的一半，並有 6 名年輕助手應徵前來。這一切是儒略二世臨死時付給他的剩餘報酬，也作為對他天才地創造西斯汀小堂天頂壁畫的真摯感謝。

不能忘記的合約

　　時光來到了 1513 年，新的教皇良十世繼位。良十世是文藝復興時期最後一位教皇，教皇譜系上第二百一十九位教皇。相對於人稱愛神的亞歷山大六世和戰神的儒略二世，他被羅馬人稱為智慧之神。

　　新教皇與儒略二世一樣，也聘請著名藝術家為他歌功頌德，繪製壁畫，不過他這時最寵愛的是拉斐爾，他要求拉斐爾為他的梵蒂岡辦公室作壁畫，而這為米開朗基羅的創造了 3 年的安靜時光，他可以靜下心來進行自己的工作。

　　米開朗基羅回到佛羅倫斯，回到他一心牽掛著的計劃上：建造儒略二世陵寢。因為他簽了合約，保證 7 年完工。

　　在接下來的 3 年間，米開朗基羅幾乎一門心思全都投入了這項工作。這是憂傷和寧靜的成熟時期，西斯汀時期的瘋狂激越已經平緩下來，猶如波濤去後恢復了平靜的大海，米開朗基羅創作了最完美的作品，最好地實現了其熱情與意志平衡的偉大作品〈摩西〉和收藏在羅浮宮的〈叛逆的奴隸〉。

　　也許是受到西斯汀小教堂天頂壁畫成功的影響，米開朗基羅為教皇陵墓雕刻的〈叛逆的奴隸〉和〈摩西〉也與壁畫構思有著某種內在的關聯。

　　〈摩西〉像高 2.55 公尺，是儒略二世陵墓已完成的雕塑中最著名的作品。摩西是聖經舊約全書中的以色列人的首領，他曾帶

領幾十萬以色列男女老幼走出埃及，在紅海彼岸的西奈半島過上安定的生活。在西奈山上，摩西還為以色列人訂立了 10 項律法，名為〈摩西十誡〉；但有一個名為亞倫的人觸犯了〈十誡〉，鼓動人們膜拜異教偶像；摩西聞訊大怒，並將刻有十誡的木板摔碎。米開朗基羅的這尊雕像表現的就是摩西憤怒的瞬間。

雕像中的摩西頭上長著一對犄角，那是「神」的象徵，摩西是一位體格強健的老者，他上身穿著薄薄的無袖上衣，兩膝之間搭著紅色的衣褶。摩西的雙臂肌肉十分發達，手上青筋突出，好像有著無窮的力量無處發洩。

摩西一手撫弄著長及腰間的鬍鬚，一手拿著刻有〈十誡〉的法版，頭部強烈地向左側扭動著，睜著威嚴而冷峻的雙眼，生氣地看著前方，臉上的神情十分緊張，敏感地注視著周圍。

雖然是在坐著，但整個身體的姿勢呈現出強烈的動感，左腳向後伸出，好像馬上要站起來。雖然怒氣衝天，但作為一個以色列人的精神領袖，他又必須盡力克制自己的情緒，所以表現出一種異常複雜的心理狀態。

摩西是一個悲劇性英雄人物的典型形象，具有震撼人心的衝擊力，彷彿他有著大自然最本質的力量，其中包含著藝術家對國家命運的高度關注，和對人尊嚴的無上崇敬，是米開朗基羅人文主義的結晶之作，也被西方藝術評論家認為是米開朗基羅最成功的雕像之一。

最早設計雕像是安置在高處的，米開朗基羅也為此強調了它被仰視時的藝術效果，由於教皇的干涉，後來不得不放置在陵墓

的底層，其藝術價值受到損害，但仍不失為世界上最偉大的雕像之一。

〈奴隸〉雕像有兩個，〈叛逆的奴隸〉和〈垂死的奴隸〉，〈叛逆的奴隸〉高 2.29 公尺，〈垂死的奴隸〉高 2.15 公尺。這兩尊奴隸雕像都是用來裝飾陵墓的，最早的目的是用來象徵死者的權威，但在這裡卻變成了作者自己內心想法的真實寫照。雕像中的奴隸都被塑造成了渴望自由和解放的強壯青年，都有著年輕而健美的體魄。

兩眼緊閉的〈垂死的奴隸〉，好像不是在迎接死亡，是在休息。他那平靜、安詳的臉上，沒有垂死掙扎的跡象，也沒有因痛苦而造成的痙攣，卻呈現出一種夢幻般的平靜和陶醉，彷彿是一種擺脫了苦難的昏迷。他左手支撐著頭部，右手扶在胸前，似乎剛剛經歷過嚴酷的折磨，精疲力竭，正在進入一種超然解脫的狀態。

〈叛逆的奴隸〉他如公牛一樣健壯的身體呈螺旋形強烈地扭曲著，似乎正在力圖掙脫身上的繩索，雖然雙臂被反綁著，但全身的肌肉都緊繃著，讓人感到那裡蘊含著無比強大的反抗力量，相比之下，身上的繩索則顯得那麼脆弱無力，似乎僅僅成了裝飾品。他的頭高昂著，緊閉著嘴唇，眼睛圓睜著，眼神中流露出反抗的憤怒和堅強不屈的意志。這完全是另外的一種風格。

準備安放在陵墓上的〈摩西〉和〈叛逆的奴隸〉，正是西斯汀小教堂天頂壁畫人物中缺少的，或者說前者是後者英雄人物系列的延續。

在創造〈摩西〉的時候，米開朗基羅承受著來自內外的巨大的痛苦。他遠離家鄉，遠離親人朋友，為他所最不願意屈膝服務的人盡義務，向權貴們低頭，低下他那顆世間無與倫比的高貴頭顱。

在羅馬宮廷服務的這些年，米開朗基羅受到了簡直不是一個藝術家所應受到的待遇，他只是一個藝用的奴隸。

一次，當教皇問米開朗基羅什麼時間能完工的時候，米開朗基羅高傲地回答說：「在能夠完工的時候就完工了。」

那個固執任性的教皇立即揮起了自己的手杖，憤怒地擊打在米開朗基羅的身上。

還有一次，當米開朗基羅進宮請求補償他為儒略二世墓運石料的經濟損失時，奸詐卑鄙的教皇立即讓人把米開朗基羅給轟了出去。

為這樣一群醜惡的傢伙服務，米開朗基羅不僅感到了莫大的恥辱，而且感到自己內心深深的痛苦。他寫了一首詩，反映了他的艱難、內心的痛苦和希望的光芒。其中有幾句是這樣的寫的：

如此地奴役這般地令人作嘔計劃流產精神紛亂頹唐──
那就在大理石上鑿出火焰吧！如果你能的話。

米開朗基羅經歷了幾位統治者執政的朝代，教皇的脾氣都給他留下了深刻影響。他一生的命運被緊緊地繫在統治者的手中，因此對於理想英雄的渴望，也是他對於自己悲劇命運的強烈抗爭。

在米開朗基羅這一段雕刻期間，佛羅倫斯執政官索德里尼被趕下臺，麥地奇家族重新控制了該城市。伯拉孟特也永遠閉上了

不能忘記的合約

淺綠色的眼睛，他生前僅僅完成了聖彼得大教堂中一座圓形的典雅小廟，被後世譽稱為可以和古典傑作媲美的建築典範。

儒略二世陵墓由於教皇的反覆無常，所以一直不能如期完工，但即使在這樣的情況下，米開朗基羅還是創作了許多傑出的作品。但米開朗基羅的安靜創作沒能夠持續很久，他生命的狂潮幾乎隨即又掀起來了，他將又落入黑夜之中。

新教皇是老麥地奇親王的小兒子，當他們都還是少年的時候，米開朗基羅曾和他一起吃過午餐，然而新教皇似乎反對他把精力都放在建造儒略二世的陵墓上，這成為一個困擾著米開朗基羅且讓他頭痛無比的難題。

新教皇良十世竭力在把米開朗基羅從其前任的光輝之中拉走，讓他為自己的榮耀增添光彩。對於他來說，這是事關面子的問題，而不是什麼同情與否的問題，因為他那伊壁鳩魯派的思想不會明白米開朗基羅這樣的憂傷天才，他的所有恩寵全都給了拉斐爾。

那個人是義大利的驕傲，他為西斯汀大教堂增了光，良十世想馴服他。他讓米開朗基羅把佛羅倫斯的麥地奇家族教堂聖洛朗教堂的面牆修造好。

「你是屬於我們麥地奇家族的雕刻家，把你現在的工作留給儒略的羅維爾家族後人去處理吧！」良十世仍然帶著笑容，與他的強硬口氣並不相稱。

「羅維爾家族已經和我簽訂了合約，我不能違背。」米開朗基羅有點急了。

良十世很不高興地打斷了他的話，「佛羅倫斯是你的故鄉，改建聖洛朗教堂是我們麥地奇家族的一件大事，你難道不想回去做嘛？」

　　「願意……」

　　「那好，明天就出發，帶上 1,000 枚金幣，卡拉雷的大理石在等著你的光臨。」新教皇得意地微笑著。

　　拉斐爾趁他不在期間使自己在羅馬成了藝術上的君主，米開朗基羅因為想要與拉斐爾一爭高低，便不由自主地被拉到這個新的工作上來，而他想既做新工作又不放棄舊任務，現實上來說也是不可能的，這將成為他無盡的煩惱愁苦的緣由。

　　米開朗基羅在盡量使自己相信，他可以讓儒略二世的陵寢與聖洛朗的面牆齊頭並進。他打算把主要工作交給一名助手去做，而自己則只去負責那些主要的雕像。

　　但按照米開朗基羅的習慣，他逐漸地醉心於自己的計劃，很快，他就無法再容忍自己與他人分享榮譽了。尤為甚者，他擔心教皇會收回成命，他懇求良十世把自己拴在這新的鎖鏈上。

　　當然，繼續建造儒略二世的陵寢對他來說已不可能了。但最可悲的是，他無法修造聖洛朗的面牆。光拒絕任何合作者還不夠，他那想什麼都親自動手、單槍匹馬去做事的可怕怪癖，讓他不老老實實地待在佛羅倫斯做自己工作，反而跑到卡拉雷去監督採石工作。他在那遇上了各式各樣的困難。

　　麥地奇家人想用最近佛羅倫斯剛被收購的皮耶特拉桑塔採石場的石料，而不喜歡卡拉雷採石場的。因為用了卡拉雷採石場的

不能忘記的合約

石料，米開朗基羅被教皇無端指責被人收買了，因為不得不遵從教皇的命令，他又被卡拉雷責備，後者與利古里亞水手聯合起來，使他找不到一艘船替他把大理石從熱那亞運到比薩去。

米開朗基羅只能修築一條穿山越嶺的路，為了穿過沼澤地，有一段路甚至是架在木樁上的。可是，讓米開朗基羅為難的是當地人根本不願意為築路工作，採石場是新建的，工匠們也都是新手，他們一點都不會做事。

米開朗基羅曾嘆息著說他想征服山巒，把藝術帶到那裡，可沒想到其困難程度如同讓人死而復生一樣。

然而米開朗基羅並沒有放棄，可以說是矢志不渝。他說：「我答應的事，我就一定要做，不管有多麼艱難。我將完成在義大利從未做過的最漂亮的事業，如果上帝助我的話。」

米開朗基羅枉費了多少力氣、熱情和才氣。1518 年 9 月末，他因為疲勞和操心過度，在塞拉韋扎病倒了，他很清楚被這艱苦沉重的勞役把自己的健康與夢想損毀了。他被開始創作的慾望與無法創作的焦慮死死地纏繞著，他還有一些無法兌現的承諾在追逼著他。

米開朗基羅大聲嚷著說：「我非常著急，因為我的厄運使我無法做我本想做的事；我非常痛苦，因為我讓人以為自己是個大騙子，儘管這根本就不是我的過錯。」

回到佛羅倫斯後，米開朗基羅成天焦急地等待著運送大理石的船隊到來，但是阿諾河乾涸了，滿載著石料的船隻無法溯流而上。

船隻終於到來了，這下可以開工了吧？不行。

米開朗基羅又回到採石場去，他堅持必須等到大理石料堆積成山，也就是說如同以前建造儒略二世陵寢時那樣，方可開工。他把開工日期一拖再拖，也許他害怕開工。他是不是太誇口了？

此時此刻，他是進也不是退也不是。

這麼巨大的一項建築工程，他是不是太冒險了？這根本就不是他做的事，他去哪學？

費了那麼多周折，卻一點也沒能保證安全運輸大理石。他上了他的工人們的當，在運往佛羅倫斯的 6 根巨石柱中，有 4 根在途中斷裂了，甚至有一根就是到了佛羅倫斯才斷裂的。

最後，教皇和麥地奇紅衣主教眼見這麼多寶貴的時間被白白浪費在採石場和泥濘的路上，非常不耐煩了。

1520 年 3 月 10 日，教皇卜了敕令，取消了米開朗基羅於 1518 年簽訂的加高聖洛朗教堂的面牆的合約。運來的大理石，將鋪在佛羅倫斯圓頂大教堂的地面上。

米開朗基羅簡直無法相信自己的耳朵，辛辛苦苦運出來的上等大理石，卻只能永遠被人踩在腳下。

米開朗基羅只是在派來代替他的一隊隊工人到達皮耶特拉桑塔時才得知這一消息的，他受到了嚴重的傷害。

當初他還充滿信心地向教皇表示，盡快地簽訂合約，將是他一生中最大的歡樂，1518 年教皇命令他改建聖洛朗教堂，可是兩年後一道聖旨就把這改建的契約輕易地取消了。現在沒有道歉，沒有解釋，只有冷冰冰的聖旨。

不能忘記的合約

「為什麼要毀了我？」米開朗基羅抱著頭哭泣著。

良十世還是憐憫老朋友，給了米開朗基羅 500 枚金幣，作為收回皮耶特拉桑塔大理石的報酬。

「我不和紅衣主教計較我在這浪費掉的那三年時光。」他說。

米開朗基羅幾乎要發瘋了。「我不與他計較忽而委任我忽而撤銷我所給我帶來的侮辱。我不與他計較我被聖洛朗的活計毀損到什麼地步：我連為何如此待我都不明白！我不和他計較我失去的和我付出的所有一切。現在，這事可以概括如下：利奧教皇收回了已砍制石料的採石場，我剩下的只是我手中的 500 杜卡托以及人家還給我的自由！」

其實米開朗基羅應該指責的不是他的保護者們，而是他自己，這就是他最大的痛苦，這一點他很清楚。

從 1515 年至 1520 年，米開朗基羅正處在其充滿力量、才華橫溢的時候，可他做的工作卻很少，他總是在自我否定。而這一時期他的作品只有毫無新意的〈彌涅耳瓦的基督〉，人們都說這件作品根本不像是米開朗基羅的作品，可是，就算是這件作品，他也沒有完成。

從 1515 年至 1520 年，在偉大的文藝復興的這最後的幾年中，在種種災難即將結束義大利之春前，拉斐爾繪了〈演員化妝室〉、〈火室〉以及各種題材的傑作，修建了公主別墅，領導建造聖彼得大教堂，領導了古蹟挖掘，籌備慶典，修建紀念碑，掌管藝術，創辦了一所人數眾多的學校，然後，滿載著豐碩成果溘然長逝。

在米開朗基羅以後一個時期裡，他的作品充滿了陰暗和負面的情緒，譬如麥地奇家族墳墓，以及儒略二世紀念碑上的那些新雕像。這些作品彷彿在講述著米開朗基羅那幻滅的苦澀、年華虛度的失望、希望的破滅和意志的軟弱。

毫無進展的任務

　　佛羅倫斯重歸麥地奇家族控制之後，執政的新教皇兄弟並沒有給這個城市帶來什麼好運氣，儒略二世陵墓的計劃再次縮小，這是由於羅維爾家族接受了新教皇為代表的麥地奇家族勸告，米開朗基羅可以同時為兩大家族效勞。

　　然而動盪的政局一次又一次地打斷了米開朗基羅的天才創作。

　　1521 年 11 月，良十世得了感冒，幾十天后駕崩了。米開朗基羅參加了良十世舉行的安靈彌撒，但他並不感到悲哀，因為這位教皇無法與他的父親老麥地奇親王相比。

　　繼任教皇職位的是出生於荷蘭的阿德里安六世，他對於買賣聖職、族閥主義等腐敗行為感到厭惡，但也無能為力。

　　同時人們也傳聞阿德里安六世可笑的另一面，說他從教廷中放逐出去詩人和演員，輕蔑地把〈奧拉孔〉雕像叫做古人的偶像。人們甚至擔心他會下令把古代雕像燒成石灰用於建築聖彼得大教堂。

　　不可一世的麥地奇家族在羅馬的勢力被削弱，一直忍氣吞聲的羅維爾家族報復的機會來了，他們向阿德里安六世告狀。災難再次降臨到米開朗基羅的身上，因為他未能履行合約建造儒略二世的陵墓，新教皇已同意羅維爾家族向法院控告。

　　米開朗基羅無法為自己辯解，法院的大門也拒絕他進入。他

只有被迫承受，承受並不屬於他的可怕責任。他被捲進了爾虞我詐的政治糾紛裡，天才美術家的自尊被殘酷地踐踏。

命運之神對他是極不公平的，總是把他逼上絕路，並把一大堆的懊喪和煩躁重重地壓在他的心上。

幸好阿德里安六世在執政的第二年就被上帝召喚去了。紅衣主教儒略·德·麥地奇不久便當上了教皇，名為克萊孟七世，至1534年，他將一直主宰著米開朗基羅。

米開朗基羅，一生只是從一個枷鎖落入另一個枷鎖，不停地更換主人，這就是他的自由。克萊孟七世下達諭旨，米開朗基羅必須立即恢復麥地奇家族墓室的建造工作，以及延誤的羅倫佐圖書館的設計。

人們對克萊孟七世頗多微詞。無疑，他同所有的教皇一樣，總想讓藝術和藝術家成為他光宗耀祖的奴僕。

但米開朗基羅沒有什麼太多的東西可抱怨他的，沒有一個教皇像克萊孟七世對他那麼恩愛有加，沒有一位教皇比他對米開朗基羅的作品表現出那麼持久、那麼強烈的興趣，沒有一位教皇像他那麼了解米開朗基羅的意志脆弱，必要時鼓勵他振作，阻止他枉費精力。即使在佛羅倫斯發生騷亂和米開朗基羅反叛之後，克雷蒙對他的愛護也一如既往。但米開朗基羅只要兩個字：自由。

要醫治這顆偉大心靈的煩躁、狂亂、悲觀和致命的憂愁，靠教皇是解絕不了問題的。

他已受盡了侍奉教皇的各種折磨，一個主人的個人仁慈又有何用？那畢竟是個主人啊！不再被誘人的工作室和穩定收入的條

毫無進展的任務

件所吸引。他畢竟是 50 歲的人了。即使重新拿起錘子，也不像過去那樣興奮不已。

「我曾為諸位教皇服務過，但那都是被逼無奈的。」米開朗基羅後來說道。

一點點榮耀和一兩件佳作又能怎樣？這與他所夢想的相去甚遠！

可老已將至，而一切都在他周圍黯淡下來。文藝復興正在覆滅，羅馬即將遭受蠻族的蹂躪，一個悲哀的神的可怕陰影即將重壓在義大利的思想上。米開朗基羅感覺到悲慘時刻的來臨，他為一種令人窒息的焦慮苦惱著。

米開朗基羅幾乎天天哀嘆自己又老又醜，工作一天，要休息 4 天。以往瘋狂的工作帶來的過度勞累，嚴重損壞了他的身體。眼睛經常發炎，琥珀色的瞳孔已有混濁的現象，看東西時間稍稍長了，眼睛就脹痛難受。他的牙齒也開始拒絕冷硬的食物，痛的時候又痠又刺的。

失眠則成了對他最殘酷的折磨，脆弱的腦神經無法安定下來，總是好像被哪個魔鬼的手指用力撥彈著，引起震顫的頻率時快時慢，給他帶來難以入睡的百般折騰。

孤獨憂鬱的心情帶來了悲觀迷亂的狀態，各種蠱惑人心的傳聞，令他憂心忡忡。羅馬城外的地平線上煙霧瀰漫，好像是非洲熱風陰鬱地籠罩著上空。先見先知的隱士出現在街頭和廣場上，預言義大利將陷入一場可怕的災難。

克萊孟七世把米開朗基羅從深陷其中的焦頭爛額的工作中拉

了出來之後，決定把他的天才投向一條新的道路，他可以密切地注視他。他委託他建造麥地奇家族的小教堂和墳墓，他想讓他一心為他效勞。

克萊孟七世甚至勸米開朗基羅加入教派，並贈與他一筆教會俸祿。米開朗基羅拒絕了，但克萊孟七世仍然給他一筆月薪，是他所要求的 3 倍，而且還把與聖洛朗教堂毗鄰的一幢房子贈給了他。這些都表明了克萊孟七世的慷慨與仁慈。

但是，沒想到米開朗基羅放棄了那幢房屋，他拒絕了克萊孟七世每個月按時給他發放的薪水。雖然表面上看來，似乎一切都順順利利，教堂的工程也積極地在開展，可是，他的內心正經歷著一個巨大的危機。

儒略二世的繼承者們威脅米開朗基羅說要控告他，指責他為人不老實，不能饒恕他放棄已開始的工作。米開朗基羅一想到打官司便嚇得發瘋，他的良心認為他的對手們言之有理。他不停地受到良心的折磨，他不停地責怪自己爽約，他覺得只要不退還他從儒略二世那拿到的錢，他是不可能收受克萊孟七世的錢的。

「我不再創作了，我不再活了。」他說。

米開朗基羅懇求教皇在儒略二世的繼承者們面前溝通，幫他償還他欠他們的全部的錢，他想把自己的一切都賣掉，並盡可能把錢還清。要麼就允許他全身心地投入儒略二世紀念碑的建造：「我更渴望擺脫這筆債務，這勝過我對生的渴求。」

雖然羅維爾家族最終在教皇勸告下放棄了對米開朗基羅的控告，但是一想到克萊孟七世假如突然去世，他就會受到他的敵

毫無進展的任務

人們的追逼，他像個孩子似的絕望地哭泣著說：「如果教皇丟下我，我就無法再在這個世上待下去了，我不知道自己在寫些什麼，我完全頭昏腦漲的了。」

克萊孟七世對這種藝術家的沮喪並不重視，他要求他繼續麥地奇家族小教堂的修建。米開朗基羅的朋友不懂他的種種顧慮，勸他不要開玩笑，拒絕月薪。有的朋友認為他做事不加考慮而狠狠地敲打他，請求他今後別再這麼任性妄為。

有的朋友給他寫信說：

> 有人告訴我說您拒絕了您的薪俸，放棄了那幢房子，並停止工作，我覺得這純粹是瘋癲行為。我的朋友，我的夥伴，您這是在使親者痛仇者快。您別再去管儒略二世的陵寢了，收下您的薪俸，因為他們是真心誠意地給您的。

米開朗基羅還在固執，教廷司庫抓住他的話柄戲弄他，取消了他的月薪。可憐的人窮途末路，幾個月後，被迫又要求得到他先前拒絕了的錢。

一開始，米開朗基羅只能羞慚地、怯生生地再要求：

> 親愛的喬凡尼，既然筆總是比舌頭更加大膽，那我就把我這幾天來一再想向您開口可又沒有勇氣啟齒的話寫給您吧：我還能得到月俸嗎？如果我確信我已不能再得到的話，我也絲毫不會改變自己的態度：我仍將盡我之所能為教皇做事，但我將算清我的帳。

後來，迫於生計，米開朗基羅又寫了一封信。他在信中說：

> 在仔細考慮之後，我看出聖洛朗的工作是多麼牽動著教皇的心。既然教皇考慮到我不為生計所累，更好地為他效勞而親自決定賞

賜我以月俸，那我要是拒絕就會耽誤工作的。因此，我改變了初衷，我此前一直不要這份月俸，現在出於種種難言之隱，我要求得到它了。

您願否給我，並從曾答應我的那一天算起？請告訴我您希望我何時去取。

人家想教訓一下他，人家在裝聾作啞，都兩個月了，他還是一分錢也沒拿到，最後，他不得不一再地要求月俸。

米開朗基羅苦惱不堪地做著工作，他抱怨說這些煩惱阻塞了他的想像力。他說：

煩惱使我大受其害，人無法手在做一件事而腦袋又在做另一件事，特別是在雕塑方面。人家說這一切有利於刺激我，可我卻認為這是要刺壞我，會使人倒退的。

我已一年多未得到月俸了，我在和貧困進行著抗爭：我形單影隻地處於艱難之中，而且我的艱難已使我窒礙難行，使我無心於藝術了，我沒有辦法僱人來幫助我。

米開朗基羅的痛苦甚至讓克萊孟七世都為之動容，他讓人友愛地轉達他的同情。克萊孟七世對米開朗基羅說，雖然教皇也不可能比凡人活得更有熱情和更長久，教皇也會死去的，可是只要他活一天就會恩寵他一天。

教皇還讓米開朗基羅負責修建教堂和陵墓，「你只要想著怎麼樣才能讓圖書館盡快完工，我們讓你來做這些工作，是因為你對自己的工作充滿了熱情。除此之外，我們也正在耐心地向上帝祈禱，讓你有足夠的靈感，好讓你能夠一次完成自己的工作。你不要擔心自己的工作和獎賞，只要我還在世，這一切都不會少

毫無進展的任務

的，向上帝祝福吧！」教皇懇切地說。

但無可救藥的麥地奇家族的無聊占了上風，他們非但不減輕他的一部分任務，反而又提出新的要求：其中就要求他完成一件荒唐的巨人雕像，巨人頭上要頂著一座鐘樓，而手臂上要托著一個壁爐。米開朗基羅不得不為這一奇怪的想法花費了一段時間。

此外，米開朗基羅還不得不經常解決他與他的工人們、泥瓦匠們、車伕們的問題，因為他們受到 8 小時工作制的先驅們的蠱惑宣傳。

與此同時，米開朗基羅的家庭煩惱也有增無減。他父親隨著年齡增加，脾氣越來越壞，蠻不講理，有一天，他竟然從佛羅倫斯逃走，說是被他兒子趕走的。

米開朗基羅真是痛心不已，他很快給父親寫了一封感人至深的信。信中這樣說：

親愛的父親，昨天回家，不見您在家，嚇得我不知所措。現在我得知您在埋怨我，說是我把您趕走的，我對此更加驚愕不已了。
自我出世到今天，我深信我從未做過任何無論大小讓您不開心的事。我所忍受的一切痛苦，始終是出於對您的愛去忍受的，我一直是站在您的一邊的。
就在前幾天，我還跟您說，並答應您，只要我活一天，我就把我全部的精力奉獻給您，我現在再一次地這麼答應您。我很驚詫您這麼快就把這一切全都給忘記了。
30 年來，您是很了解我的，您和您的兒子們都知道，我一直是盡自己所能對你們很好的，無論是精神還是物質。您怎麼可以到處去說我把您趕走了呢？您看不出這對我的名聲有多大影響嗎？

我現在的煩心事已經夠多的了，而且我的煩心事全都是因為愛您的緣故！您就這麼回報我呀！

不過該怎麼樣就怎麼樣吧，我想讓自己確信，我從未給您丟過臉，從未讓您受到損害，而我想請您原諒我，就當我真的做了對不起您的事吧！

請原諒我吧，就當作是在原諒一個一貫放蕩不羈、給您做盡了壞事的兒子吧！我再一次地懇求您原諒我這麼一個悲苦之人。別把那所謂攪走您的惡名加在我的頭上，因為名聲對於我來說比您所認為的要重要得多，不管怎樣，我可終究是您的兒子呀！

這麼多的愛、這麼多的謙卑只是片刻地平息了老人那尖酸刻薄的念頭。一段時間過後，他又指責兒子偷了他的錢。米開朗基羅被逼無奈，就又給他寫了一封信。米開朗基羅在信中這樣說：

我也不知道您到底要我怎麼樣，如果我活著讓您受累的話，那您已經找到擺脫我的辦法，您很快就可以掌握您認為我擁有的財寶的鑰匙了。

而您這樣做很好，因為佛羅倫斯每個人都知道您是一個無比富有的人，知道我總是在偷您的錢，知道我該受到懲罰，您將被人大加頌揚！您想要我怎麼樣就儘管說儘管喊吧，但就是別再給我寫信了，因為您讓我無法工作了。

您迫使我向您提及您 25 年來從我這裡得到的所有一切，我不想說，但最終我不得不說！您得小心，人只能死一回，死了就不能回來補贖自己所做的錯事了，您是不見棺材不掉淚，願神保佑您！

這就是米開朗基羅從他家人那得到的幫助，他只能自己一個人默默承受著這所有的壓力。

毫無進展的任務

「忍耐吧！」他在給一位友人的信中嘆息道，「願上帝絕不要允許使他高興的事卻讓我不快！」

人處於這麼多的愁苦之中，工作自然不會有進展。至1525年10月底，米開朗基羅僅僅設計出了4座雕像的圖樣，也就是〈四季寓言〉。他一直不停在思考著儒略墓的問題，他在試圖簡化自己的工作，他想盡快完成這個工程，他覺得自己還有這個能力按時完工。如果那樣，他就可以集中精力為克萊孟七世服務了，再也不用受現在這種痛苦的折磨。

可是事實上，米開朗基羅現在已經不是年輕的時候了，他這樣做著一件事，又想著另一件事，結果一件也沒有做好。他經常不由自主地發出感嘆：「我是不應有這些煩惱的，可是它們卻在影響著我。人是不能做著一件事，而頭腦中卻想著另外一件事的，對於雕刻更是這樣的。」

在重重困難和壓力之下，米開朗基羅的工作可以說是毫無進展，有時甚至不得不完全停下來。

在1526年的時候，他曾經在給別人的信中提到，一位首領的雕像還有那〈四季寓言〉雕像已經開始進行，事實上完全不是這樣。直至1527年，他連一個最小的雕像也沒有完成。至於那個圖書館還有教堂，更是根本沒有任何動靜。

當1527年把義大利弄得天翻地覆的那些政治事件突然而至時，麥地奇家族小教堂的雕像一個都還沒有做成。因此，1520年至1527年這段時期只是在米開朗基羅前一階段的幻滅與疲憊上又增添了新的幻滅與疲憊。對於米開朗基羅來說，10多年來，沒有任何一件完成之作，沒有任何一項實現了的計劃的歡樂。

勇敢地保護城市

　　1527 年 5 月，羅馬遭到德國皇帝軍隊的入侵，瘋狂的劫掠引起了米開朗基羅的驚慌，他十分擔憂西斯汀小教堂的壁畫和〈摩西〉等雕像的命運。米開朗基羅對於一切事物，包括對他自己，都深感厭惡，以致被捲入到 1527 年在佛羅倫斯爆發的革命洪流之中。

　　而在這之前，米開朗基羅一點都不喜歡政治事務但是又不得不面對這些他不喜歡的事情，米開朗基羅在生活中和藝術上總是猶豫不決，他一直沒把自己的個人情感和對麥地奇家族的義務處理好，因此深受其苦。

　　這個暴烈的天才在行動中始終是膽怯的，他不敢冒險去與這個世界上的強權在政治上和宗教上進行鬥爭。他的信件反映出他總是在為自身擔憂，在為家人擔憂，生怕受到牽連，萬一因一時氣憤，說了什麼反對專制行為過頭的話，就馬上加以否認。他常常是寫信給家人，讓他們小心謹慎，少說為佳，一有什麼動靜就趕快逃離。

　　米開朗基羅曾經在給家人的信中這樣說：

> 要像發生瘟疫時那樣，首先逃命。生命重於財富，要息事寧人，
> 不要樹敵，除了上帝，誰也別相信，不要說任何人的好話或壞
> 話，因為誰也不知將來會怎樣，管好自己的事就行了，什麼事也
> 別摻和。

勇敢地保護城市

因此，米開朗基羅的兄弟及朋友都嘲笑他這麼膽小怕事，認為他是個瘋子。

「不要嘲笑我，」米開朗基羅傷心地回答說，「一個人是不該嘲笑任何人的。」

米開朗基羅的內心總是有著揮之不去的夢魘，他戰戰兢兢不敢得罪任何一個人。實際上並沒有什麼好笑的，反而應該值得同情，因為這些負面情緒使他成了恐懼的玩偶，他雖然在與恐懼抗衡，但卻總也無法戰勝它。

危險臨頭時，米開朗基羅的第一個反應就是逃走，但經過一番磨難之後，他這樣倒是更加了不起，他竟能強逼自己的肉體與精神去承受危險。

再說，米開朗基羅比別人更有理由害怕，因為他更聰明，而他更加清楚地預見到義大利的種種不幸。但是，為了讓天生怯弱的他被捲入佛羅倫斯的革命洪流中去，則必須讓他處於一種絕望的情緒，使他能夠發現在自己的靈魂深處，這個靈魂雖然膽顫心驚，但還是在反省自己，並且充滿著熱烈的共和思想。

在這種情況下，在他熱情狂熱之時而流露出來的話語中感覺得到的，特別是他後來在與他的朋友們盧伊吉·德·裡喬、安東尼奧·佩特羅和多納托·賈諾蒂談話時表現得更明顯。

賈諾蒂在其〈但丁神曲對話錄〉中就引述過他們的談話。朋友們覺得驚訝，為什麼但丁會把布魯圖斯和卡修斯放在地獄的最後一層，而把凱薩放在其上，受罪更重。

有一次，朋友們問米開朗基羅對這件事怎麼看，米開朗基羅

高興地頌揚刺殺暴君的人，他說：「你們可以仔細讀一讀前幾篇的文章，但丁對暴君們的本性描寫得入木三分，也知道這些暴君應該受到神和人什麼樣的懲處，讓他們被罰入第七層地獄，受沸水煎熬。因為這些暴君們殘害同胞，是殘暴不仁的人。」

但丁是這麼看待這個問題的，那他必然認為凱薩是他國家的暴君，因為殺一個暴君的人，並不是在殺人，而是在殺一個長著人頭的野獸，所以，布魯圖斯和卡修斯刺殺他是完全正確的，所有的暴君他們喪失了人性，他們已不再是人而是獸。他們對同類沒有任何的愛是顯而易見的，不然他們也就不會搶掠屬於別人的東西，也不會變成踐踏他人的暴君了。

因此，當羅馬被德國皇帝的大軍攻陷、麥地奇一家被放逐的消息傳到佛羅倫斯，全城處於民族與共和理想覺醒的日子裡的時候，米開朗基羅站到了佛羅倫斯起義者的前端。

佛羅倫斯市民卻已經舉行起義，再次把麥地奇家族驅逐出去，重新豎起了共和國的旗幟。克萊孟七世與冤家羅馬皇帝結成了同盟，開始進攻佛羅倫斯，企圖恢復麥地奇家族的統治。

米開朗基羅受到佛羅倫斯起義軍高漲的愛國熱情的影響，在自由與民主的神聖旗幟下，他的熱血在沸騰。在平常的日子裡，勸誡家人像躲瘟疫似的逃避政治的這同一個人，卻處於這麼一種極度狂熱的狀態之中，以致對什麼都無所畏懼。

米開朗基羅留在了瘟疫和革命肆虐的佛羅倫斯，瘟疫傳染到他的兄弟博納羅託身上，他死在米開朗基羅的懷裡。

1528 年 10 月，他參加了守城會議。共和國執政者委派他雕

刻一尊巨像,成為〈大衛〉的兄弟雕像。他選定了古希臘神話中的大力士參加反抗非利士人統治的題材,來象徵佛羅倫斯反抗入侵者的堅強意志和無比英勇的精神。

1529 年 1 月 10 日,他被選為城市防禦工程的監管。4 月 6 日,他被任命為佛羅倫斯城防工事總監,任期一年。6 月,他去視察了比薩、阿雷佐和里沃那的城防。7 月和 8 月,他被派往費拉雷,檢查那邊的著名的防禦工事,並和公爵兼防禦工程專家商討。

米開朗基羅認為聖米尼亞托高地是佛羅倫斯防禦的重中之重,他為了加強這個防禦陣地,決定建一些炮臺。

但不知什麼原因,米開朗基羅的計劃遭到了行政長官卡波尼的反對,後者想方設法地要把米開朗基羅從佛羅倫斯趕走。米開朗基羅懷疑卡波尼和麥地奇黨人想甩掉他,不讓他守衛佛羅倫斯,因此他便在聖米尼亞托住了下來,不願離開。

米開朗基羅那病態的懷疑症很容易接受總在流傳著的種種叛變的傳言,這一次,傳言可是言之確鑿。可疑的卡波尼被撤職,由弗朗切斯科·卡爾杜奇接替行政長官一職。

馬拉泰斯塔·巴利翁被任命為佛羅倫斯軍隊的司令,後來,他把該城拱手獻給了教皇。

米開朗基羅把自己的擔心告訴了市政議會,他預感馬拉泰斯塔會叛變。市政長官卡爾杜奇非但不感謝他,還把他臭罵了一頓,訓斥他總是疑神疑鬼,膽小怕事。

得知米開朗基羅在揭發他,於是馬拉泰斯塔便散布說:像米

開朗基羅這樣的人，為了躲避一個危險的對手，是什麼都不顧忌的，而且，他在佛羅倫斯有權有勢，像個大元帥一樣。

米開朗基羅聽說了後，知道自己完蛋了。

「然而，我一直下決心要無所畏懼地等待著戰爭的結束。」他寫道，「但是，9 月 21 日星期二早晨，我當時正在炮臺上，有個人跑到聖尼古拉門外來悄悄地告訴我說，如果我想活命的話，就別在佛羅倫斯久留。他跟我一起回到我的住處，與我一起吃了飯，替我牽了馬來，看到我出了佛羅倫斯之後，他才離去。」

當時米開朗基羅在襯衫上縫上 12,000 金幣，再把襯衫做成短裙。在逃出佛羅倫斯時並不是沒遇到困難，他是從把守不嚴的正義門逃出去的，帶著里納多·科爾西尼和他的學生安東尼奧·米尼。

「我不知道是神還是鬼在後面推著我。」幾天後，米開朗基羅寫道。

其實，是那個糾纏住他不放的荒唐恐懼的魔鬼在慫恿著他。據說半路上，在卡斯泰爾諾沃，他在前行政長官卡波尼處下榻時，他繪聲繪色地講述了他的遭遇與預感，以致老人嚇得幾天之後便死去了。如果此話當真，足見他當時該是處於多麼恐懼的狀況之中。

9 月 23 日，米開朗基羅在卡拉雷，在狂亂之中，他拒絕了公爵的盛情邀請，不願留在城堡中，而是繼續逃亡。9 月 25 日，他到了威尼斯。市政議會得知，立即給他派了兩位侍從前去，以滿足他的一切需要，但羞愧與粗獷的他拒絕了，退隱到烏德卡去。

勇敢地保護城市

　　米開朗基羅想逃到法蘭西去，因為他覺得自己現在躲得還是不夠遠。米開朗基羅一到威尼斯，他就立刻給巴蒂斯塔·德·帕拉寫了一封頗為急切的信，而巴蒂斯塔·德·帕拉是法蘭索瓦一世在義大利採購藝術品的代理人。

　　信中這樣寫道：

> 巴蒂斯塔，親愛的朋友，我離開了佛羅倫斯，要到法國去。可是到了威尼斯之後，我打聽了路徑，人家跟我說，要去法國，必須穿過德國地界，這對我來說是既危險又艱難的。
>
> 您還去不去法國了？請您告訴我，我應該在哪裡等您，我們可以一起走。
>
> 收到此信之後，請您盡快地回答我，因為我非常著急去法國。如果您已不想再去法國的話，也請告訴我，以便我豁出去，獨自前往。

　　拉扎爾·德·巴爾夫是法國駐威尼斯使節，他趕忙寫信給法蘭索瓦一世和蒙莫朗西陸軍統帥，請他們趕緊趁機把米開朗基羅留在法國宮廷。法國國王立即表示要給米開朗基羅一筆年金和一幢房子。但是，信件往返得需要一定的時間，米開朗基羅已經回到佛羅倫斯之後，法蘭索瓦一世的覆信才到來。

　　現在，米開朗基羅的狂熱消退了。在吉烏德卡的寂靜之中，他漸漸地對自己的恐懼感到羞慚了，他的逃亡在佛羅倫斯鬧得沸沸揚揚。

　　9月30日，市政議會下令，凡是逃亡的，如果在10月7日之前仍不歸來的話，將以反叛罪論處。到了指定的那一天，逾期未歸的逃亡者都被定為反叛者，財產全部被沒收。

不過出人意料的是，名單上並沒有出現米開朗基羅的名字，市政議會給了他一個最後期限，加萊奧多·朱尼曾通知佛羅倫斯共和國說：「米開朗基羅獲知這個法令的時間太晚了，如果赦免他的話，他就立即返回。」加萊奧多·朱尼是佛羅倫斯駐卡拉雷的使節。

　　市政議會饒恕了米開朗基羅，並讓石匠巴斯蒂阿諾·迪·弗朗切斯科把一張特別通行證帶到威尼斯交給米開朗基羅。巴斯蒂阿諾同時還給他帶去了懇求他回去的 10 封友人的信。其中有一封是豪放俠義的巴蒂斯塔·德·帕拉寫給他的，這是一封充滿著對國的愛的召喚信。

　　信中寫道：

> 您所有的朋友，不論持何種觀點，都毫不遲疑地、異口同聲地懇
> 求您回來，為了您的生命、您的國家、您的朋友、您的財產以及
> 您的榮譽，並且還為了享受這個您曾強烈渴求與盼望的新時代。

　　對於佛羅倫斯來說，米開朗基羅相信，黃金時代回來了，正義的一方勝利了。但這個可憐的人竟然成了麥地奇家族歸來後，剷除異己的第一批受害者之一。

　　巴蒂斯塔的話打動了米開朗基羅。他慢慢地回來了，前往盧克奎迎接他的巴蒂斯塔·德·帕拉等了他多日，最後，11 月 20 日，米開朗基羅才回到佛羅倫斯。23 日，市政議會決定 3 年內不許他參加大會議，但卻撤銷了對他的指控狀。

　　從此以後，米開朗基羅恪盡職守，直至最後。他又恢復了在聖米尼亞托的職位，那裡遭敵人的炮擊已有一個多月後。他發明

勇敢地保護城市

了一些新的武器，還從鐘樓上垂下毛線包和被縟，重新加固了高地上的防禦工事，據說，大教堂因此而完好無損。

1530 年 2 月 22 日，據一則消息說，米開朗基羅爬上大教堂的圓頂，以便監視敵人的行動，或者是為了察看圓頂的狀況，而這很可能是有關米開朗基羅在圍城期間的最後一個行動。

1530 年 8 月 2 日，馬拉泰斯塔·巴利翁叛變。早就預料的災難降臨了。12 日，佛羅倫斯投降，皇帝把該城交給了教皇的特使巴喬·瓦洛里。

在投降的頭幾天，戰勝者們瘋狂地報復那些敢於抵抗的人，什麼也無法阻止他們的行動。第一批被殺害的人中就有米開朗基羅的摯友，譬如巴蒂斯塔·德·帕拉。這時候，米開朗基羅也十分害怕，因為有謠言說他曾想拆毀麥地奇府。於是為了躲避迫害，他躲藏到了阿諾河對岸的聖尼科洛教堂的鐘樓裡。

充滿悲傷的創作

　　克萊孟七世下令搜尋米開朗基羅，可是米開朗基羅卻好像失蹤了，有人曾最後一次看到他，那時他趴在佛羅倫斯大教堂的圓頂上，觀察四周的戰鬥情況。

　　但是，克萊孟七世對他的關愛絲毫未減。據塞巴斯蒂安·德·皮翁博說，在得知米開朗基羅在圍城期間的情況時，克萊孟七世很是寒心，但他也就只是聳了聳肩，說：「米開朗基羅很不應該，我可從未傷害過他。」

　　其實現在的米開朗基羅正藏在聖洛朗教堂一個狹長的地下室裡，這裡只放著一些簡單的生活必需品，溫度比較涼爽，並不像外面酷暑熱浪逼人。一口水井靜悄悄地蹲在一邊，清涼的井水足夠維持躲藏者的生活需求。

　　米開朗基羅是在平時修建聖洛朗教堂時偶然發現這裡的，在佛羅倫斯保衛戰失敗後，他立即想到了這個理想的地下室。每天太陽升起來時，他不得不推上蓋板，像老鼠一樣躲藏著。半夜裡周圍都平靜了，他才能悄悄出來，吸一口新鮮空氣。

　　地下室的上面正是他要修建麥地奇家族墓室的主要位置。他曾設想老麥地奇親王的陵墓就安置在離地下室出口五六公尺之處，讓親王的靈魂保佑他渡過這場劫難。

　　過去米開朗基羅是拿著錘子的囚徒，自由只是個狹義的可憐名詞。現在他聽不到教皇的聖諭，但是自由活動空間僅僅是這個

充滿悲傷的創作

狹長的地下室。命運真會捉弄人。近幾年大起大落的戰亂環境，促使米開朗基羅的情緒時而高漲，時而低落，時而羞愧，時而哀愁。

現在剩下來的只是難以忍受的寂寞，他不知道這種難熬的日子還有多長。他不甘心這樣白白浪費自己的藝術生命，便在地下室的牆壁上描繪人體模板。

牆壁面積有限，只畫了 10 多個半人大小的人體，動作勇敢而複雜。準確的線條就像他的雕像風格，幾乎沒有塗改的重複之處。這時他的憤懣和苦悶才能得到宣洩，其中也包括積壓在他心底的難言羞愧轉而爆發的無名之火。

克萊孟七世怎麼也想不到米開朗基羅會躲藏在這裡，並且曾受到了他部下的嚴密保護。幾個月後，戰勝者們最後的怒氣剛一消去，克萊孟七世便給佛羅倫斯方面寫信，命令尋找米開朗基羅，並且補充說，如果他願意繼續建造麥地奇家族陵寢的話，他將會受到他應有的待遇。

米開朗基羅露面了，重新為他曾反對的那些人的榮耀工作。不僅如此，這個可憐的人還同意替教皇做過各種壞事的工具以及殺害其好友巴蒂斯塔·德·帕拉的兇手巴喬·瓦洛里雕刻〈拈手搭箭的阿波羅〉。

不久，米開朗基羅便對佛羅倫斯的被放逐者們持否定的態度了。一個偉大人物的可悲的弱點，把他逼得卑怯地在物質力量的暴虐淫威之下低頭，為的是保全自己的那個藝術夢，否則就會被隨意扼殺！

晚年，米開朗基羅全都的精力都被投入到為聖徒彼得建造一個巨大恢宏的紀念碑，他這麼做其實也是有原因的，因為他和彼得一樣，曾多次因聽到雄雞啼唱而哭得淚流滿面。

米開朗基羅被迫奉承瓦洛里，被迫讚頌烏爾班公爵洛朗，他因為被迫說謊而痛苦不堪、羞愧難當。他為了把所有的虛無狂亂全發泄在工作中，因此他便一頭埋進工作中。

米開朗基羅根本不是在雕刻麥地奇家族，而是在雕塑自己的絕望。當別人向他指出朱利阿諾和羅倫佐‧德‧麥地奇雕得不像時，他巧妙地回答說：「千年之後誰還能看出像與不像？」

為了繼續維護自己的藝術夢，米開朗基羅手中錘子的「噹噹」聲，又在佛羅倫斯響起。當然克萊孟七世非常願意聽到米開朗基羅創作時的響聲，看到堅硬的大理石變得那麼溫順。

米開朗基羅曾在自己的詩歌王國中袒露出矛盾的心情，他是一個對自己滿懷信仰但是卻過著奴隸般的悲慘生活的人，如果可以自殺，他可能會毫不猶豫地去殺死自己。這種矛盾的心情也傾注在這時期的雕刻如〈晝〉、〈夜〉、〈晨〉、〈昏〉中。

麥地奇家族的陵墓已經斷斷續續施工很多年了，米開朗基羅為這座陵墓製作了幾尊著名的雕像，成為他創作盛期最後階段的作品。

其中最著名的是一對男女人體雕像〈晝〉與〈夜〉，這對雕像位於尼摩爾公爵朱利亞諾‧麥地奇陵墓前。還有一對男女人體雕像〈昏〉與〈晨〉，這對雕像位於烏爾比諾公爵洛倫佐‧麥地奇陵墓前。這是脫胎於古代河神的四件象徵性雕刻。

充滿悲傷的創作

〈晝〉是一個未完成的男子人體雕像。他像剛剛從睡夢中被驚醒醒，眼睛圓睜著，正越過自己的肩頭向前方凝視著，右手在背後支撐著身體。

〈夜〉是一個體型優美的女子。她右手抱著頭，正在深深沉睡著，腳下的貓頭鷹象徵著黑夜的降臨，枕後的面具象徵著噩夢纏身，她似乎已經精疲力竭，身體的肌肉鬆弛而無力，只有在夢境中才能得到安寧。

〈昏〉被雕刻成為一個強壯的老年男子。上了年紀的臉上沉浸在平靜的反省中，或許是由於苦悶而在發呆，他全身鬆弛的肌肉無力地下垂著。

〈晨〉雕刻的是少女的形象。全身煥發出青春的活力和光輝，似乎正從昏睡中掙扎著甦醒過來，但沒有歡樂，她的體型豐滿而結實，只有身體和精神上是痛苦的。

這4個人物形象都被賦予了特殊的寓意，具有強烈的不穩定感，他們輾轉反側，似乎是為世事所擾，顯得憂心忡忡，既象徵著光陰的流逝，也代表著受時辰支配的生與死的命運。

米開朗基羅在哀嘆逝去的青春年華，美麗的故事只能在夢中重現。咀嚼昔日的快樂，帶來的是對目前現實的憂鬱、困惑和失望。

陷入兵荒馬亂的義大利，被蹂躪的佛羅倫斯，還有自己難言的屈辱和心中僅存的藝術殿堂一隅，這些構成了米開朗基羅的複雜感情，寄寓在〈晝〉、〈夜〉、〈昏〉和〈晨〉的雕像上。

克萊孟七世簡直不相信米開朗基羅虛弱的身子裡還蘊藏著

如此巨大的創作力量，草圖上的有力線條上哪裡有病魔留下的痕跡！

這是米開朗基羅藝術生涯中重要的轉折點。尤其是這4件雕像所表達出的不安、緊張以及帶有辛酸的屈從，正是作者心靈深處的真實寫照，麥地奇家族陵墓和其雕塑作品都是紀念碑式的傑作。

米開朗基羅面對動盪之中的義大利現實社會，人文主義的理想破滅了，他的思維也越來越變得深沉和苦悶，這時的作品中留下的只有對國家命運的擔憂和對人類美好未來的感傷。

這些雕塑作品明確表示：義大利文藝復興的黃金時代已經過去了。同時也成為後來樣式主義美術作品的先驅。

於1531年完成了這些人類痛苦的不朽的象徵，絕妙的諷刺，誰都沒有看出來。喬凡尼·斯特羅齊看到這可怕的〈夜〉時，寫下了幾句詩：

〈夜〉，你看到如此甜美睡著的〈夜〉，
是由一位天使在這塊岩石上雕成的。
因為它睡著，所以它活著。
如果你不信，請喚醒它，
它便會與你說話。
米開朗基羅回答說：
睡眠對我來說是非常寶貴的。
當罪惡與恥辱繼續著的時候，
成為石塊則更加難能可貴。
眼不見耳不聞對我來說是一大幸福，

充滿悲傷的創作

因此，別叫醒我，

啊！說話輕點！

在另一首詩中米開朗基羅又呼喊道：

人們睡在天空中，

因為只有一個人能把那麼多人的好東西占為己有！

被奴役的佛羅倫斯在回答他的呻吟：

您神聖的思緒不要被擾亂。

以為已把您從我這裡奪走的那個人，

是享受不到其大罪大惡中的樂趣的，

因為他異常恐懼。

輕微的歡樂對於戀人們來說是完滿的快樂，

因為它澆滅了慾火，

而苦難則因希望太大而使欲念增強。

終於逃脫了束縛

現在米開朗基羅的思緒極其混亂。1531 年 6 月，他病倒了，連起床都覺得困難。他一陣猛烈的咳嗽，彷彿要把心肺都咳出來，隨著就是大口大口地喘粗氣，咽喉被什麼東西塞住了。

克萊孟七世的竭力撫慰也無濟於事。他讓他的祕書告訴他，別太勞累，要有節制，做事慢點，抽空散散步，不要把自己弄得像個囚犯似的。

「米開朗基羅必須活下去，麥地奇家族的榮譽還需要透過他神奇的雙手永遠發揚光大。」教皇發出命令。

1531 年秋，大家在為他的生命擔心。他的一個朋友給瓦洛里寫信說：「米開朗基羅已精疲力竭，瘦得不成人樣了。我最近與布賈爾迪尼及安東尼奧·米尼還談起過：我們都覺得，如果不好好關懷他，他活不了多久的。他工作太多，吃得卻又少又差，睡得就更少了。一年來，他被頭痛、心口痛折磨著。」

一年來，米開朗基羅總是被頭痛和心病嚴重損害著。憔悴的臉色，衰弱無力的身體，生命彷彿走到了盡頭。米開朗基羅還從來沒有這樣悲傷和絕望過，他的孤傲和強烈的自尊心被分割成可憐的碎片，他甚至想自殺。

克萊孟七世真的擔心起來，1531 年 11 月 21 日，教皇下令禁止米開朗基羅除了儒略二世陵寢和麥地奇家族陵墓以外再做別的工作。此舉為的是照顧他的身體，使他能夠更久地為羅馬，為他的家庭，為他自己增光添彩。

終於逃脫了束縛

教皇保護他免受瓦洛里們和闊綽的乞丐們煩擾，因為他們總喜歡跑來找他要藝術品，要求他替他們創作新的作品。

「當有人向你求畫時，」教皇讓人代筆寫信給米開朗基羅，「你就把畫筆繫在腳上，畫幾筆就說，畫畫好了。」

教皇還常在米開朗基羅和越來越凶的儒略二世的繼承人之間充當和事佬。

1532 年，烏爾班公爵的代表們和米開朗基羅之間就陵墓事簽訂第 4 份合約。米開朗基羅答應另造一座新的較小的陵墓，3 年內完工，一應費用由他負擔，並再付 2,000 杜卡托，作為對他以前從儒略二世及其繼承者那得到的一切的賠償。

「只需讓人在作品中嗅到一點您的氣味就夠了。」塞巴斯蒂安·德·皮翁博寫信給米開朗基羅說。

這是一個可悲的條件，因為米開朗基羅不得不為此付錢，然而得到的卻是他的偉大計劃的終止書，但是年復一年，米開朗基羅在他的那些絕望的作品的每一件中，簽訂的實際上是他生命的終止書，是他人生的終止書。在儒略二世陵寢的計劃終止之後，麥地奇家族陵墓的計劃也落空了。

這幾天，米開朗基羅又發怒了，總是高聲叫喊自己的助手鎖上聖洛朗教堂的大門，不准佛羅倫斯新的執政者亞歷山大進入參觀。

亞歷山大是克萊孟七世的兒子，他厚實的嘴唇裡吐出的卻是放肆、傲慢的言詞。他也想在米開朗基羅的面前炫耀自己的權勢和地位，誰知米開朗基羅並不是他想像中的俘虜，甚至公開拒絕讓他設計一個新要塞的指令。

亞歷山大氣得暴跳如雷，在父親面前大肆詆毀米開朗基羅。克萊孟七世並不支持兒子的申訴，反而嚴厲指責他不顧大局，把事情弄得一團糟。

1534 年 6 月，米開朗基羅的老父親已經 90 歲了，他的壽辰是在一個令人振奮的日子裡，佛羅倫斯像山尖上的一顆藍寶石一樣發出璀璨的光輝。

米開朗基羅召集了所有博納羅蒂家族的人來赴宴。這時，米開朗基羅的父親身體已經過分衰弱，他無力的腦袋下墊著兩個枕頭。雖然是自己的壽誕，他也只喝了兩口湯就躺下了，不過他還是很激動，說了很多話。

可能由於過於激動，到晚上的時候，米開朗基羅的父親感到生命正在從自己的身上消失，因此他趕快讓自己的孫子把所有子孫都叫到自己的身邊。

米開朗基羅低下頭，耳朵幾乎貼近老父親的臉頰。老父親斷斷續續的臨終囑託，大多都是圍繞著維持家庭的話題，他的聲音低沉，吐字模糊。

米開朗基羅招手示意姪子利奧納多把牧師請來，隨後他附在老父親的耳邊說了幾句話，老父親的眼睛眨了幾下，一絲口水順著嘴唇淌下。老父親臨死前還不清楚米開朗基羅的雕刻究竟有多少價值。他只希望兒子的雕刻換來的金幣能拯救博納羅蒂家族的世襲榮譽。

他已滿足了，平靜的靈魂升入了天堂。

米開朗基羅為老父親闔上了眼睛，牧師的祈禱聲飄出了窗

終於逃脫了束縛

外，屋裡響起了一片哭聲。這是米開朗基羅第二次與死去的家裡親人告別，他的心裡很亂，悲傷不能說明他的心情，甚至他竟然羨慕老父親的平靜之死。

1534 年 9 月 25 日，克萊孟七世逝世，亞歷山大·德·麥地奇公爵對他恨之入骨，沒有了國王的庇護，米開朗基羅在佛羅倫斯一直生活得提心吊膽。如果不是出於對教皇的尊敬，亞歷山大·德·麥地奇公爵早就會叫人把他殺了。

自從米開朗基羅拒絕建造控制佛羅倫斯全城的要塞以後，公爵對他越來越仇恨。但對於這個膽小的米開朗基羅來說，這可是他的一個英勇之舉，是他對自己國家偉大的愛的具體展現。

自那以後，米開朗基羅已準備好遭到來自公爵方面的任何打擊，克萊孟七世逝世時，他之所以保住了性命，純屬是偶然，他當時沒在佛羅倫斯。他從此不再回到那裡去了。他不能再見到它。

麥地奇家族小教堂建不起來了，永遠也建不成了。後人所了解的所謂的麥地奇家族小教堂只不過是與米開朗基羅所夢想的計劃相關的一點點情況而已，留給後人的頂多也就是牆壁裝飾的那點構架。

米開朗基羅不僅沒有完成雕像的一半，沒有完成他所設想的繪畫，而且，當他的門徒們後來竭力地要找回和補全他的構想時，他甚至都沒辦法告訴他們他曾經是怎麼想的，他就這樣地放棄了自己所有的工作，以致把什麼都忘得乾乾淨淨。

1534 年 9 月 23 日，米開朗基羅回到羅馬，在那裡一直待到逝世。他離開羅馬都 21 年了。

在這 21 年中，米開朗基羅創作了儒略二世那未完之陵寢的 3 尊雕像、麥地奇家族那未完之陵墓的未能完成的 7 尊雕像、聖洛朗教堂的未完過廳、聖‧瑪麗‧德‧密涅瓦教堂之未完的〈基督〉、為巴喬‧瓦洛里作的未完之〈阿波羅〉。

米開朗基羅生活在自己的藝術世界裡，可是他卻在矛盾和痛苦中失去了自己的國家，失去了自己的健康，失去了充沛的精力和對生活的信仰。

米開朗基羅最愛的一個兄弟離開了他，他崇敬的父親也去世了。為了緬懷自己的兄弟和父親，米開朗基羅寫了一首十分悲痛的詩，可是這首詩卻沒有寫完，如同他所做的其他一切那樣，在詩裡，米開朗基羅充滿了對死的渴望：

蒼天將你從我們的苦難中搭救走了，
可憐可憐我吧，我像個行屍走肉！
你得其時，變成了神明。
你不必再擔心生存與欲念的變化了，
僅僅給我們帶來不切實的歡樂與切實的痛苦的命運與時間，不敢
跨進你們的門檻。
親愛的父親，由於你的死，我懂得了死亡。
死並不像人們所認為的那樣壞，
對於人生的末日也即在神壇前的開始之日和永恆之日的人來說倒
是一件好事。
在那裡，我希望並相信我能仰仗神的恩惠再見到你，
如果我的理智把我那冰冷的心從塵世的泥淖之中拉出來的話，如
果如同一切道德那樣，父子間的崇高偉大的愛能在天上增強的話。

終於逃脫了束縛

　　世上已經沒什麼使米開朗基羅留戀的了，藝術、雄心、溫情以及各種希望都已煙消雲散了。人生似乎已該結束，他已到了60歲。他懷念著死亡，孤苦伶仃，他不再相信他的作品，他渴望著最終逃脫生存與欲念的變化，逃脫必須與偶然的專橫，逃脫時間的暴力。

　　在悲傷面前，他傷心地寫下了如下詩句：

唉！唉！
我被我那飛逝的時日背叛了，我太過於期待了。
時間飛逝，我已垂暮矣。
我無法再同身邊的死神一起懺悔，一起反省了。
我徒勞無益地在哭泣，沒有任何的不幸可以同你失去的時間相比
擬的。
唉！唉！
當我回首往事時，我沒有找到哪怕一天是屬於我自己的！
虛假的希望與徒勞的欲念，此時此刻我承認了，
它們羈絆住了我，我又哭又愛又激動又嘆息，
沒有一種致命的情感是我所不了解的，我遠離了真理。
唉！唉！
我要走，但卻不知去往何方。
而且我害怕，如果沒有弄錯的話，
我看見，主啊！
我看見因為我認識了善卻做了惡而受到了永恆的懲罰，而我只剩
下期盼了……

友誼的光輝

這時候，在這顆破碎的心靈中，當一切生機全部被剝奪之後，一種新的生命開始了，萬紫千紅的春天來臨了，愛情之火燃燒得更旺了。但這份愛幾乎不再有任何的自私和肉慾的成分。

米開朗基羅對卡瓦列里的美貌充滿了某種神祕的崇拜。他十分珍視維多利亞·科隆娜給予他的虔敬的友誼，這友誼是那麼純潔，就像是兩顆靈魂在神明方面的激烈相撞，米開朗基羅對失去父親的姪兒們的愛如同慈父，他的內心充滿了對弱者的同情和窮困者的憐憫，就像是上帝的仁慈一樣。

米開朗基羅對托馬索·德·卡瓦列里的愛是一般平庸思想，無論是正直的或不正直的思想所無法理解的。甚至是在文藝復興晚期的義大利，它也可能會引起一些使人氣憤的解釋。

阿萊廷只是在以自己那小人之心去度米開朗基羅的君子之腹，他們對米開朗基羅大加影射、挖苦。但是，阿萊廷的辱罵根本不可能損害米開朗基羅。

沒有任何靈魂比米開朗基羅的靈魂更加純潔的了。沒有任何人對愛情的觀念比他的觀念更加虔敬的了。

「我曾經常聽見米開朗基羅談論愛情，」義大利畫家、雕塑家和作家，同時也是米開朗基羅的學生和好友的孔迪維常說，「在場的人都說他所說的愛情全是柏拉圖式的。就我而言，我不知道柏拉圖關於愛情都說了些什麼，但我很清楚的是，在我和他那麼

友誼的光輝

長遠那麼親密的交往之後，我從他嘴裡聽到的只是最可敬的話語，可以撲滅青年人心中騷動狂躁的慾火。」

但這種柏拉圖式的理想並不存在任何文學氣味和冷酷無情：它與一種思想上的瘋狂是一致的，這種瘋狂使得米開朗基羅成為他所看到的一切美的東西的奴隸。

米開朗基羅自己也知道這一點，因此有一天，他在拒絕他的朋友賈諾蒂的邀請時說：「當我看見一個具有點才氣或思想的人，一個為人所不為，言人所不言的人時，我便禁不住喜歡上他，於是，我便一心撲在他的身上，竟致不再屬於我自己了。」

米開朗基羅還稱讚那些很有才華的人們，但是他絕不接受他們的邀請，因為他害怕自己會失去自由，他還擔心那些人會去偷竊他的才華和創意或者自己受到他們的影響而失去自己的風格。米開朗基羅說：「即使是舞蹈者和古琴手，如果他們在其藝術中出類拔萃的話，也將會使我受他們的擺布的！」

「這樣一來，日復一日的我就不知道自己會死在何處了。我非但不能因你們的陪伴而得到休息，增強體力，平靜心情，反而使自己的心靈隨風飄蕩，無處停息。」

如果說米開朗基羅被思想、言語或聲音這樣征服了的話，那他將更會被肉體之美所征服！米開朗基羅曾經說過：「一張漂亮的臉龐對我來說猶如馬刺！世間沒有什麼能給我這麼大的快樂的了。」

對於米開朗基羅這位俊美外型的偉大創造者，同時又是一位虔誠者來說，一個美麗的軀體就是肉體面紗之下顯現的神聖。如

同火棘叢林前的摩西一樣，他只是顫抖著走近它。他所崇敬的對象對他來說，真的如他所說是一個偶像。

米開朗基羅拜倒在它的面前，偉人的這種心悅誠服的謙卑，連高貴的卡瓦列里都看不過去，特別是如費博·德·波奇奧那樣在美貌的偶像下有著一顆庸俗可鄙的惡魂時，藝術家的盲目崇拜就顯得更加不可思議了。

但米開朗基羅對此視而不見，他真的是視而不見嗎？他是不願意看到，他在自己的心中要把雕像構思完成。

那些活生生的夢境，那些理想情人最早的是 1522 年光景的吉拉爾多·佩里尼。後來，米開朗基羅於 1533 年又愛上了費隧·德·波奇奧，1544 年又愛上了塞奇諾·德·布拉奇。

米開朗基羅對卡瓦列里的友情並不是專心一意的，但這友情卻是持久的，而且達到了一種狂熱的程度。從某種意義上來說，不僅是因他的朋友的美貌，而且也是因為他的朋友的高尚道德。

米開朗基羅的弟子瓦薩里曾經說過：他愛卡瓦列里勝過其他一切人。

卡瓦列里是羅馬的一個貴族，人既年輕又熱愛藝術。米開朗基羅在一張硬紙板上為他畫過一張真人大小的肖像，是他畫過的唯一的這樣的肖像，因為他厭惡畫活人，除非此人非常美貌。

米開朗基羅的另一個弟子瓦爾基曾經見到過卡瓦列里，他認為卡瓦列里的確值得米開朗基羅去愛。

瓦爾基說：「當我在羅馬看到卡瓦列里先生時，我覺得他不僅儀表堂堂，無與倫比，而且，風度翩翩，舉止高雅，確實值得

友誼的光輝

你愛，特別是當你更加了解他時。」

米開朗基羅於 1532 年秋在羅馬與卡瓦列里邂逅。卡瓦列里對米開朗基羅那熱情的表白的信的第一封回信充滿了尊嚴：

> 來信收悉，此信對我來說彌足珍貴，因為出乎我之預料。我之所以說出我的預料，是因為我不認為自己有資格收到像您這樣的人的來信。
>
> 至於別人對我的稱讚，以及我的那些您所表示極其欽佩的工作，我可以告訴您，它們根本不值得讓您這麼偉大的無出其右的天才，我敢說世上再沒有第二個如您一樣的天才，去給一個初出茅廬，極其無知的年輕人寫信的。
>
> 可我也無法相信您是言不由衷的。我相信，是的，我確信，您對我的感情只是出於像您這樣的藝術之化身的人對於那些獻身並熱愛藝術的人所必然具有的愛。
>
> 我就是那些人中的一個，且就熱愛藝術而言，我不遜於任何人。
>
> 我答應您，我要好好地回報您的愛：我還從未愛過除您而外的任何人，我還從未盼望過除您的友情而外的任何友情。需要我為您效勞時請儘管說，我將永遠為您效勞。

最後的署名是您忠誠的卡瓦列里。卡瓦列里似乎一直都保持著這種既尊敬又矜持的口吻。直至米開朗基羅臨終時，他都一直是忠誠於他的，並且為他送終。

米開朗基羅一直都信任卡瓦列里，他是唯一被認為對米開朗基羅有過影響的人，而且他難能可貴地始終利用這一點來為他的朋友的幸福與偉大效勞。

是卡瓦列里使得米開朗基羅決心完成聖彼得大教堂圓頂的木

製模型的，是卡瓦列里為我們保存了米開朗基羅為建造圓頂而繪製的圖紙的，是他致力於使之付諸實施的。而且，也是卡瓦列里在米開朗基羅逝世之後，監督後者意願的執行的。

但米開朗基羅對卡瓦列里的友誼猶如一種瘋狂的愛。他給他寫了許多狂熱的信。他彷彿頭埋在灰堆裡在向自己的偶像頂禮膜拜。

米開朗基羅稱卡瓦列里為一個強有力的天才、一個奇蹟，甚至說是他那個時代的光。他懇求卡瓦列里別瞧不起他，因為他無法與他相比，他是沒人可以與之相提並論的，他把他的現在、他的未來全都贈與他。

米開朗基羅對卡瓦列里說：

我無法把我的過去贈與您，以便更久遠地為您效勞，這對我來說是一種無盡的痛苦，因為未來是短促的，我已經太老了。
我相信沒有任何東西可以毀壞我們的友誼，儘管我此言甚狂，因為我遠不如您。我可以忘記我賴以生存的食糧，但卻不會忘記您的名字，是的，我寧可忘記只是毫無樂趣地支撐著我的肉體的食糧，也不能忘記支撐著我的肉體與心靈的您的名字，它給了我那麼多的溫馨甜美，以致我只要想到您，我就永遠不會感到痛苦，不會害怕死亡。
我的靈魂掌握在我把它交付於他的那個人的手裡了，如果我不得不停止想念他的活，我就會立刻死去。

米開朗基羅贈與卡瓦列里了一些精美的禮物、一些驚人的素描，還以紅黑鉛筆畫的一些絕妙頭像，那是他為了教他學習素描特地畫的。然後，他還為他畫了一幅〈被宙斯翅膀舉上天空的

友誼的光輝

甘尼米〉、一幅〈鷹叼其心的提提厄斯〉和一幅〈法埃東乘太陽戰車與酒神節的孩子們一起跌入波河〉，全都是最精美、最上乘之作。

米開朗基羅還給卡瓦列里寄過一些十四行詩，有時妙筆生花，但經常卻是陰暗的，其中有一些很快便在文學圈子中流傳，並為全義大利家喻戶曉。

有人說下面這一首是 16 世紀義大利最美的抒情詩，詩中這樣寫道：

因你的慧眼，我看見了我的眼中所無法見到的光明。
你的足，幫助我疲憊的足所無法支撐的力量。
因你的精神，我正在往天上飛升；我的意識全都包覆在你的意識當中；我的思想在你的心中成形，我的言語在你的喘息中吐露；
孤獨的時候，我宛如月亮那般，只有在太陽照射時才能被看見。

另一首則更加著名，是讚頌完美友情的從未出現過的最美的讚歌之一。詩中這樣寫著：

如果兩個情人中存在著一種貞潔之愛，一種崇高的憐憫、一種同等的命運，如果殘酷的命運打擊了雙方，
如果唯一的一種精神、唯一的一種意志主宰著兩顆心，
如果兩個軀體上的一顆靈魂成為永恆，用同一副羽翼把他們帶往天空，如果愛神的金箭一箭穿透並焚燒倆人的五臟六腑，如果一個愛著另一個，而且彼此均不自顧自，如果兩人都把他們的歡樂用以渴求兩人同樣的結局，
如果成千上萬的愛情不及聯繫著他們的愛與信仰的愛的百分之一，那麼一個怨恨的舉動是否會割裂這樣一條紐帶？

米開朗基羅完全忘了自己，他一心想著如何把自己的美好的東西饋贈給心上人，然而這種想法過於激烈，是不能保持長久的。不久，米開朗基羅的憂傷重新又占了上風，而被愛控制的靈魂在邊呻吟邊掙扎。

米開朗基羅在另外一首詩中寫道：

我哭泣，我燃燒，我消耗自己，我的心中充滿了苦痛。

在另一首給卡瓦列里的詩中，米開朗基羅寫道：

你呀，你把我對生的快樂奪走了。

這種誇張的友誼讓他心中隱隱感到不快，對於這些過於熱情的詩，被愛著的溫柔之神卡瓦列里報之以友愛和平靜的冷淡。

米開朗基羅對此表示歉意說：「我親愛的神，請勿因我的愛而惱怒，那只是奉獻給你身上的優秀品德的，因為一個人的精神應該戀上另一個人的精神。我所企盼的是，我在你那俊美的面孔上所學到的，不能為一般人所理解。誰想明白它，先得死。」

1533 年至 1534 年，米開朗基羅對卡瓦列里的愛達到了頂峰。卡瓦列里實在是太美了，米開朗基羅的內心不僅充滿了對愛的渴望，同時也充滿了對美的追求。雖然他的愛是純潔無瑕的，可是，他的愛太過熾熱，總是讓人感到惶惑和不安。

柏拉圖式的愛情

在文藝復興這麼一個講究容貌漂亮和儀容的時代，米開朗基羅由於其貌不揚，是個最不受人喜歡的人物。因此米開朗基羅有著很強烈的自卑情結，所以終生未婚。

在弗朗索瓦・德・奧蘭特的一幅肖像畫中，人們可以看到米開朗基羅由於勞苦過度，身體有些變形，走路時，昂著頭，佝僂著背，腆著肚子。他身材中等，肩寬背闊，四肢發達，肌肉結實。他站立著，側著身子，穿著一身黑衣服，肩披一件羅馬式大衣；頭上纏著一條布巾，外戴一頂深黑色大呢帽。

他額頭方正突出，布滿皺紋，腦袋滾圓。頭髮不很濃密，蓬亂著，微捲著，是黑色的。深褐色敏銳的眼睛又小又憂傷，但有點黃褐和藍褐斑點，色彩常常變化。

鼻子中間隆起，又寬又直，鼻孔到兩邊的嘴角有一些深深的皺紋，曾被托裡賈尼的拳頭擊打過。下嘴唇微微前伸，嘴巴很薄。農牧神似的鬍鬚分叉著，不很厚密，長約四五英吋，頰髯稀疏，面頰塌陷，圈在毛髮之中，顴骨突起。

他那雙犀利的眼睛啟迪著、呼喚著人們的同情。從整個相貌看出，占著主導的是憂傷與疑慮。這是詩人塔索時代的一張面相，憂愁與懷疑深印著。

米開朗基羅不怎麼喜歡漂亮女人，屋裡有女人他就受不了。他也畫女人，但總是畫成熟的女人，而不是那種嫵媚的少女。當

時很多藝術家都認為人的肉體是美的展現和源泉，他卻對女人的肉體美無動於衷。與他一生中曾經保持一段友誼的是維多利亞‧科隆娜。

幸好，有這樣一位女子的平靜的愛接替了這些病態的友情，為否認其生命的虛無和建立他渴求的愛而做的絕望的努力。這個女子善解這個老孩童、這個孤苦伶仃地失落於世的人，她給他那顆死灰般的心靈注入一點平和、信心、理智，去接受生與死的悲苦。1535 年，米開朗基羅和維多利亞‧科隆娜初次結識。

維多利亞‧科隆娜生於 1492 年。其父是法布里齊奧‧科隆納，帕利阿諾的富人，塔利亞科佐的親王。其母名叫阿涅絲‧德‧蒙泰費爾特羅，是烏爾班親王費德里戈的女兒。她出身義大利的一個名門望族，是深受文藝復興光輝影響的家族之一。

17 歲時，維多利亞‧科隆娜嫁給了佩斯卡拉侯爵、大將軍費朗特‧弗朗切斯柯‧德‧阿瓦洛，即帕維爾的征服者。她很愛他，但他卻一點兒也不愛她。她不漂亮，人們在那些紀念章上所看到的她的頭像，是一張男性化的、有個性的、有點嚴厲的臉：高額頭，長而直的鼻子，上唇短而苦澀，下唇微微前伸，嘴巴緊閉，下巴突出。

認識維多利亞‧科隆娜並為她作傳的菲洛尼科‧阿利卡納塞奧儘管措辭委婉，但仍流露出她相貌之醜：「當她嫁給佩斯卡拉侯爵時，她努力地在提升思維天賦，因為貌不驚人，她便鑽研文學，以獲取這種不像容貌那樣會消失的永不會磨滅的美。」

維多利亞‧科隆娜對智力一往情深。在一首十四行詩中，她

柏拉圖式的愛情

寫道：「粗俗的感官無力造就一種能產生高貴心靈純潔之愛的和諧，它們絕對激發不起歡樂與痛苦。閃亮的火焰把我的心昇華到那麼高，致使一些卑劣的思想會使它惱怒。」

維多利亞·科隆娜生就不具有能夠使得英俊縱慾的佩斯卡拉愛她的地方。但愛的怪誕卻使得她天生就是愛他並為之而痛苦的。維多利亞·科隆娜確實因丈夫的不忠而非常痛苦，佩斯卡拉連在家裡都欺騙她，鬧得整個拿坡里滿城風雨。可當他 1525 年去世時，她仍舊痛苦不堪。

維多利亞·科隆娜最終選擇躲進宗教裡，把自己的精力都花在了詩歌中。然而，最開始她並未完全與世隔絕，她先是在羅馬，然後在拿坡里生活。可是，後來維多利亞·科隆娜一心尋求孤獨，只有那樣，她才能沉浸在對愛的回憶之中，並以詩詞歌賦來歌頌愛情。

維多利亞·科隆娜與義大利的所有大作家都有交往，如薩多萊特、貝姆博、卡斯蒂廖內，而且卡斯蒂廖內還把他的〈侍臣論〉手稿託付給她，還有在其〈瘋狂的奧蘭多〉中稱頌她的阿里奧斯托，以及保羅·佐夫、貝爾納多·塔索、羅多維柯·多爾斯等。

自 1530 年起，維多利亞·科隆娜的十四行詩便在整個義大利廣為流傳，並為她在當時的女人中贏得了唯一的殊榮。退隱伊斯基亞島之後，她仍在平靜的大海裡的美麗海島的孤寂中，歌唱她那蛻變了的愛情，樂此不疲。

但自 1534 年起，維多利亞·科隆娜完全被宗教攫住了。天主

教的改革思想，當時為避免分裂而傾向於復興宗教的自由的宗教精神，完全地佔有了她。

人們不知道維多利亞·科隆娜在拿坡里是否結識了胡安·德·巴爾德斯，但是，她無疑是深受錫耶納的貝爾納迪諾·奧基諾的宣道的影響。她是彼特羅·卡爾內塞基、吉貝爾蒂、薩多萊特、高貴的雷金納德·波萊和改革派主教中最偉大的加斯帕羅·孔塔里尼紅衣主教的朋友。

維多利亞·科隆娜是義大利最純潔的意識匯聚的這個理想主義小組中最激越的人中的一個。她同勒內·德·費拉雷，同瑪格麗特·德·納瓦爾保持通信往來，後來變成新教徒的彼爾·保羅·韋爾杰廖稱她為真理之光中的一道。

但當冷酷無情的卡拉法領導的反改革運動興起時，維多利亞·科隆娜陷入一種可怕的懷疑之中。她與米開朗基羅一樣，有一顆激烈但脆弱的靈魂：她需要信仰，她無力抵禦宗教的權威。

「她只剩下皮包骨了，但仍在守齋，苦修。」維多利亞·科隆娜的朋友波萊紅衣主教強迫她屈從，強迫她否定自己的聰穎智力，捨身向神，從而使她平靜下來。她帶著一種犧牲的陶醉這麼做了。

如果維多利亞·科隆娜只是犧牲了自己就好了，她連帶著犧牲了自己的朋友們。她把奧基諾的作品交給了羅馬的宗教裁判所，她連累他了。她像米開朗基羅一樣，這顆偉大的靈魂被恐懼粉碎了。她把自己的愧悔沉沒於一種絕望的神祕主義之中。

維多利亞·科隆娜曾在 1543 年 12 月 22 日寫信給莫洛內紅衣主教，在信中她盛讚紅衣主教可以看到了人們的無知和混沌，看

柏拉圖式的愛情

到了我前往的那錯誤的迷宮，看到了那永遠在運動著以尋求休憩的軀體，看到了為了找到平和而一直騷動不安的心靈。神願意讓我成為一個無用的人！讓我知曉一切均在基督身上。

1547 年 2 月 25 日，作為一種解脫，她召喚死神，她離開了人世。在她深受巴爾德斯和奧基諾的自由神祕主義的影響時期，她認識了米開朗基羅。

這個悲傷的、煩惱的女人，始終需要一位嚮導作為依靠，但同時她又需要有一個比她更脆弱、更不幸的人，以便把她心中充滿著的全部母愛施於此人身上。

維多利亞·科隆娜表面上平靜、矜持，有點冷漠，她竭力地向米開朗基羅掩藏自己的煩亂惶恐，她把自己向別人求得的平和傳遞給了米開朗基羅。

1535 年左右，開始了他們的友誼，1538 年秋天起，基於對上帝的愛，他們的關係很密切了。米開朗基羅已經 63 歲了，維多利亞當時只有 46 歲。

維多利亞·科隆娜住在羅馬平奇奧山腳下的聖西爾韋斯德羅修道院。米開朗基羅住在卡瓦洛山附近。他們每個星期日都在卡瓦洛山的聖西爾韋斯德羅相會。

阿姆布羅喬·卡泰里諾·波利蒂為他們誦讀〈聖保羅書信〉，他們一起討論，葡萄牙畫家弗朗索瓦·德·奧朗德在他的 4 本《繪畫談話錄》中為我們保存了這些情景。那是他們那嚴肅而溫馨的友誼的真實寫照。

弗朗索瓦·德·奧朗德第一次去聖西爾韋斯德羅教堂時，碰上

維多利亞·科隆娜正在同幾個朋友一起聽誦讀聖書。米開朗基羅當時並不在那。

當聖書誦讀完了時，可愛的維多利亞·科隆娜微笑著對這位外國畫家說：「弗朗索瓦·德·奧朗德想必原本更想聽到米開朗基羅的談話，而非這個宣道的。」

弗朗索瓦深受傷害，嘲諷道：「怎麼，侯爵夫人難道以為我只會畫畫，其他的一竅不通嗎？」

「請勿見怪，弗朗西斯科先生，」拉塔齊奧·托洛梅伊說，「侯爵夫人的意思正好是說一位畫家是樣樣精通的。我們義大利人是非常敬重繪畫的！而夫人的意思也許是想增加您所聽到的米開朗基羅談話的樂趣。」

於是，弗朗索瓦連聲道歉，維多利亞·科隆娜讓她的一名僕人去米開朗基羅那裡，請米開朗基羅來。「告訴米開朗基羅這裡涼爽宜人，如果他有時間的話，我和拉塔齊奧先生就在這個小教堂裡等他來。」緊接著，維多利亞·科隆娜又吩咐僕人不能告訴米開朗基羅葡萄牙人弗朗索瓦·德·奧朗德在這，因為他擔心米開朗基羅知道後就不會來了。

在等待傳話人回來時，大家在談用什麼辦法能讓米開朗基羅談論繪畫，還得不讓米開朗基羅看出他們的意圖，如果被米開朗基羅覺察出來，米開朗基羅會避而不談的。

沉默了一會兒之後，聽到有人敲門。大家都擔心米開朗基羅不會來了，因為僕人太快就回來了。

幸運的是，住在附近的米開朗基羅正在前來聖西爾韋斯德羅

的路上。他是從埃斯基利納街往溫泉方向走，一路上在與他的門生烏爾比諾大談哲學。

送信的僕人在半路上碰上他便把他帶過來，此時人已到了門口，維多利亞・科隆娜趕忙起身，同他站在那兒單獨聊了好一會，然後才請他在拉塔齊奧和她之間坐下。

弗朗索瓦・德・奧朗德在他身旁坐下來，但是，米開朗基羅根本就沒有注意他的這位鄰座，這使弗朗索瓦大為不滿，面帶慍色地說道：「真的，不為某人看見的最佳方法就是直立於此人面前。」

米開朗基羅聞言一驚，看了看他，立即十分謙恭地表示歉意：「真對不起，弗朗西斯科先生，我沒有看見您，因為我眼睛只盯著侯爵夫人了。」

這時，維多利亞・科隆娜稍停片刻，用一種巧妙方法開始同他委婉謹慎地周旋，就是不牽扯繪畫。好像是某人在艱難而巧妙地包圍一座堅固的城池。而米開朗基羅則像是一個警惕的、多疑的被圍困者，這拉起吊橋，那埋設地雷，各處都設了崗，並嚴密地守衛著各處城門和牆垣。但最終維多利亞・科隆娜得勝了。說實在的，根本就沒有誰能夠防得住她的。

維多利亞・科隆娜說：「必須承認，當你用自己的武器，也就是說用計謀，攻擊米開朗基羅的時候，你總是被他擊敗的。拉塔齊奧先生，如果我們想使他啞口無言，自己掌握主動權的話，我們必須與他談教皇的敕令，談訴訟案，然後麼……再談繪畫。」

這種巧妙的轉彎抹角把談話引到藝術上來了。維多利亞・科

隆娜與米開朗基羅商談她計劃修建的一座宗教建築，米開朗基羅立即主動提出要去實地察看，以便繪製一張草圖。

維多利亞‧科隆娜回答說：「我要讚揚您常常躲在一邊，避開我們的無聊談話，而且不為所有跑來求您的王公顯貴們作畫，而是幾乎把您的整個一生奉獻給了唯一的一件偉大的作品。我本不敢要求您幫這麼大的忙的，儘管我知道在所有的事情上您都遵從抑強扶弱的主的教導。因此認識您的人敬重米開朗基羅本身勝過其作品，而不像那些不認識您本人的人，只尊崇您自己的最弱部分，即那些出自您手的那些作品。」

米開朗基羅對這番恭維謙遜地頷首致謝，並表達了自己對於閒聊的人與無所事事的人如那些王公顯貴與教皇的厭惡，他們我行我素，強迫藝術家去陪著他們阿諛奉承，卻不知這個藝術家已來日無多，都難以完成自己的使命了。

接著談話轉入藝術的那些最崇高的題材，維多利亞‧科隆娜認真嚴肅地討論著。一件藝術作品對於她來說，如同對於米開朗基羅一樣，是一個信德的行為。

「好的繪畫，」米開朗基羅說道，「靠近上帝，並與上帝結合在一起。它只是上帝之完美的一個複製品，是它的筆的影子，是它的音樂，它的旋律。因此，畫家光偉大和靈巧還是不夠的。我倒是認為他的生命應盡可能地是純潔和神聖的，以便聖靈能指導他的思想。」

就這樣，米開朗基羅他們在聖西爾韋斯德羅教堂的氛圍中，在一片莊嚴肅穆之中，神聖地交談著，時光在慢慢地流逝。

柏拉圖式的愛情

有時候，米開朗基羅他們更喜歡到花園中繼續交談，如同弗朗索瓦·德·奧朗德後來所描述的那樣，在泉水旁，在桂樹的樹陰下，坐在靠著長滿藤蔓的一堵牆的石凳上，他們從那兒俯臨著在他們腳下延伸的羅馬城。

然而這些充滿智慧的對話並不是總是能夠持續下去的，1541年，維多利亞·科隆娜由於遭受了嚴重的宗教危機，她離開了羅馬，前往奧爾維耶托，後又去維泰爾貝的一座修道院修心養性。

但維多利亞·科隆娜常常離開維泰爾貝前來羅馬，專程看望米開朗基羅。他迷戀她那神聖的精神，而她也投桃報李。她收到並保留了他的許多信，封封都充滿著一種聖潔而溫柔的愛，正像這顆高貴的心靈所能寫的那樣。

根據維多利亞·科隆娜的意願，米開朗基羅繪製了一張裸體的基督像。畫上的基督離開了十字架，要是沒有兩位天使各挽住他的一隻手臂，他就會像一具癱軟的屍體似的落在聖母的面前。聖母坐在十字架下，滿面淚痕，痛苦不堪，她張開雙臂，舉向蒼天。

為了表達對維多利亞的愛，米開朗基羅曾經畫了一幅耶穌基督的畫像，在那幅畫上耶穌基督同樣被釘在十字架上的，然而他卻沒有死亡，而是活著，耶穌的臉轉向父親，好像在喊著身體上的疼痛。那軀體不是癱軟的，它在臨終前的最後的痛苦中扭曲著、抽搐著。

現藏於羅浮宮和不列顛大英博物館中的那兩張偉大的〈復活〉畫像，也許是受了維多利亞·科隆娜的啟迪。

在羅浮宮的那張畫上，大力神似的基督憤怒地推開墓穴的石板，他還有一條腿在墓穴中，但卻高昂著頭，舉著雙臂，在一陣激越之中，衝向天穹，使人想起羅浮宮中的多幅〈囚徒〉中的一幅來。

回到上帝面前，離開這個塵世。離開這些他看都不看的、匍匐在他面前的驚愕的嚇壞了的人，掙脫了這人生醜惡，終於掙脫了！

不列顛大英博物館的那一幅寧靜得多。那基督已走出了墳墓，他在飛翔，強壯的身軀在輕撫著他的空氣中飄蕩著，雙臂環抱著，頭往後仰，閉目養神，宛如一縷陽光升到光明之中去。

就這樣，維多利亞·科隆娜為米開朗基羅的藝術重新打開了信仰的世界。不僅如此，還激活了他那曾被卡瓦列里喚醒的詩的才華。維多利亞·科隆娜不僅在他隱隱約約地感覺到的啟示方面照亮了他，而且還如索德所指出的那樣，她為他在詩中歌頌這些啟示作出了榜樣。維多利亞·科隆娜的〈靈智的十四行詩〉正是在他們友誼的初期產生的。她一邊寫一邊把該詩逐首地寄給他的好友米開朗基羅。

米開朗基羅從中汲取了一種撫慰人的溫馨、一種新的生命。他唱和給她的一首漂亮的十四行詩表達出了他的真情感激：

幸福的精靈，讓我的生命在垂垂老矣的心中，保留著炙熱的愛情。
而妳在財富與歡樂中，在許多高貴的靈魂裡，獨享我一人，
從前，妳以那般優雅之姿出現在我眼前，

柏拉圖式的愛情

此時，你又以如此這般的姿態顯現在我心底，只為慰藉我……
因而，蒙妳溫柔的思念，念著在憂愁中掙扎著的我，
為妳寫下幾行詩句，感謝妳。
若說我贈予妳的拙劣畫作，足以回報妳賜予我的美麗與深刻的感
動，
那將是我的僭越與羞愧。

1544 年夏，維多利亞·科隆娜回到羅馬，住進聖安娜修道院。米開朗基羅常去看她。她溫情地思念著他，她盡力地在讓他的生活有趣點，舒適點，常常偷偷地送他點小禮物。但是，這個倔老頭不願接受任何人的禮物。即使他最愛的人的禮物也不接受，所以他不肯給予她這種樂趣。

維多利亞·科隆娜死在聖安娜修道院，米開朗基羅看著她死的，並說了這一句讓人動容的話，足見他們之間的愛有著一種多麼矜持的聖潔。米開朗基羅說：「每每想到看著她死而竟然沒有像吻她的手那樣吻一下她的額頭和面孔，我真是後悔莫及。」

維多利亞·科隆娜的死，使米開朗基羅在很長一段時間裡痴呆麻木著：他彷彿失去了知覺。米開朗基羅悲傷地說：「她把我視作一件奇珍異寶，我也一樣。死神奪走了我的一位好友。」

米開朗基羅為悼念維多利亞·科隆娜作了兩首十四行詩。一首浸滿柏拉圖精神，是一種粗獷的矯揉造作，一種狂亂的理想主義，宛如一個電閃雷鳴之夜。

米開朗基羅把維多利亞比作雕塑神的錘子，從物質上砍出崇高的思想火花來。米開朗基羅的詩是這樣寫的：

如果我的粗糙的錘子把堅硬的岩石忽而鑿出一個形象，

忽而鑿出另一個形象的話，

那是因為它從握著它、引導它、指揮它的那隻手那接受了動作。

它被一種外在的力驅動著來回動著。

但雕塑神的錘子舉起來，以自己唯一的力在天國創造自己的美和

其他人的美。

沒有任何一把錘子能夠不用錘子而自行創造的，

只有它在使其他一切富有生氣，

因為錘子舉得越高，砸下去的力量就越大，

而這把錘子舉在我頭頂，高舉在天穹上。

所以，倘若神的鑄鐵場現在能幫幫我，

它就能將我的作品臻於完善。

迄今為止，在塵世間，那是唯一的一把錘子。

另一首詩則更溫柔，米開朗基羅在詩中宣布愛戰勝了死亡。

詩中這樣寫著：

當那個把我從哀嘆中拯救出來的女子在我面前悄然離世，悄然離

開了她自己的時候，

曾經認為我們能與她相提並論的大自然落入羞愧之中，

而所有見到此情此景的人為之慟哭。

但是，死神今天且莫吹噓自己熄滅了眾太陽中的那個太陽，猶如

它曾熄滅了其他的太陽那樣！

因為愛神勝利了，

使她在天上人間，

在聖人中間復活了。

柏拉圖式的愛情

可惡的死以為把她的回聲窒息了，
把她的靈魂之美黯淡了。
但她的詩詞正好相反，
它們給予她更多的生命，甚過其生前，
使她更加光彩照人，
而死後，她征服了她未曾征服的天國。

最後的偉大傑作

維多利亞・科隆娜給米開朗基羅帶來了友誼，同時也帶來了靈感，正是在他們交往的這段時間內，米開朗基羅完成了〈最後的審判〉，這是米開朗基羅最後一個繪畫和雕刻的傑作，米開朗基羅終於完成了儒略二世陵寢。

1534 年，在米開朗基羅離開佛羅倫斯前往羅馬安家時，因為克萊孟七世已死，他已從所有其他的工作中擺脫了出來，他就想安安靜靜地建完儒略二世陵寢，然後良心上已卸掉了壓了他一輩子的重負，可以了卻此生了。但剛一到羅馬，他又讓一些新主人的鎖鏈給套住了。

保羅三世希望米開朗基羅去為他建造陵寢效勞，米開朗基羅拒絕了，因為他認為自己已經和烏爾班公爵簽約在先，必須先完成儒略二世的陵寢，才能做其他的工作。

於是，教皇勃然大怒，說道：「30 年來，我一直有此願望，而我現在已是教皇，難道還不能滿足這一夙願嗎？我將撕毀你簽的那份合約，我要你無論如何也得為我效勞。」

在這樣的情況下，米開朗基羅準備逃走，他想躲到熱那亞附近的一座修道院去，院長阿萊里亞主教是他的朋友，也是儒略二世的朋友：那裡鄰近卡拉雷，他本可以在那裡安安穩穩地完成自己的佳作。

米開朗基羅同時也想過要隱居到烏爾班去，那邊環境安靜，

最後的偉大傑作

他希望那裡的人因緬懷儒略二世而善待他。他已經派了一個人去打探消息，替他買一幢房子。

但到了下決心的時候，米開朗基羅又像往常那樣沒了勇氣，他擔心自己這麼做的後果，他始終懷著那種幻想，他總在想像自己可以透過某種妥協脫身，事實上那永遠是個破滅的幻想。就這樣，米開朗基羅又被套牢了，繼續拖著那沉重的負擔，直至結束。

反對宗教改革的教皇保羅三世興奮異常，根本不顧藝術家年事已高，在完成西斯汀小堂天頂壁畫 24 年後，企圖讓米開朗基羅展示繪畫藝術的全部技巧，要他為西斯汀小堂祭壇後面的大牆上繪製壁畫。

1535 年末，已年逾 60 歲的米開朗基羅，在教皇這種瘋狂的命令下不得不繼續工作，繁重的工作已經讓米開朗基羅身心俱疲。當時米開朗基羅正經歷著精神與信仰的危機。〈最後的審判〉這一主題，展現了米開朗基羅內心的痛苦。

1535 年 9 月 1 日，保羅三世又下了一道敕令，委任米開朗基羅為聖保羅大教堂的總建築師、雕刻師和繪畫師。

自 1536 年 4 月至 1541 年 11 月，即維多利亞·科隆娜在羅馬逗留期間，他全身心地撲在這一創作上。

在完成這項巨大的任務的過程中，大概是在 1539 年，米開朗基羅從鷹架上摔下來過，腿部受了重傷。他既痛苦又憤怒，不願意讓醫生診治。他討厭醫生，當他得知他家人中有人竟貿然地尋醫求治時，他在他的信中表達了一種挺可笑的不安。

幸好，在米開朗基羅摔下來之後，他的朋友、佛羅倫斯的巴喬·隆蒂尼是一位非常有頭腦的醫生，而且與他關係很好，因可憐他，有一天便前去他家。

　　敲門時，無人應聲，他便徑直上樓，挨個房間尋找，一直找到米開朗基羅正躺在床上的那間房間。儘管米開朗基羅看見他很不高興。但巴喬卻並不想走，直至替他診治了之後才離去。

　　就像從前的儒略二世那樣，新任的教皇保羅三世常來看米開朗基羅作畫，還要發表自己的意見。他來時都由其禮儀長比阿奇奧·德·切塞納陪同。

　　有一天，教皇保羅三世問切塞納對作品的看法，切塞納是個非常迂腐的人。他聲稱在這麼莊嚴的地方畫那麼多的不成體統的裸體畫是傷風敗俗的。他還補充說道，這種畫只配裝飾浴室休息廳或旅店。

　　米開朗基羅聽了，心裡憋著一肚子氣，等切塞納離開之後，憑著記憶把他畫進畫裡，把他畫成判官米諾斯的樣子，待在地獄裡，雙腿被一條大蛇纏住，置身於一群鬼怪中間。

　　後來，切塞納看到了自己的圖像，便去教皇面前抱怨。保羅三世開玩笑地說：「要是米開朗基羅把你放在煉獄裡的話，我還能想點辦法把你救出來，但他把你放在了地獄裡，在那裡我可無能為力，進了地獄，就沒有任何贖罪的辦法了。」

　　當時的義大利正在裝假正經，而且，當時已經離韋羅內塞因為自己的〈西門家的基督的最後晚餐〉傷風敗俗，而被送上宗教裁判所的時間不遠了。切塞納並非唯一一個認為米開朗基羅的畫

最後的偉大傑作

傷風敗俗的人。

而這個時候，許多沽名釣譽的藝術家在看到〈最後的審判〉時都詆毀說這幅畫有傷風雅。這其中，批評聲音最厲害的是淫穢大師拉萊廷，他總是試圖抹黑米開朗基羅的藝術創作，其實自己毫無廉恥可言。米開朗基羅曾收到一封拉萊廷所寫的無恥偽善的信，在信中他指責米開朗基羅在表現連妓院都要臉紅的東西，並且他還向剛成立的宗教裁判所揭發米開朗基羅不虔誠。

拉萊廷說：如此這般地褻瀆他人的信仰比自己不信教更加有罪。

他懇請教皇把壁畫毀掉，他在指控米開朗基羅是路德派的同時，還卑鄙地影射他道德敗壞，而且為了置他於死地，還指控他偷了儒略二世的錢。

這封卑鄙無恥的信把米開朗基羅心靈中最深刻的東西，他的榮譽感、他的虔誠、他的友誼玷辱殆盡。對於這樣的一封信，米開朗基羅讀的時候不禁嗤之以鼻報之以輕蔑的一笑，還傷心地哭了，但他並未做任何回擊。

無疑，米開朗基羅想到了自己在提到某些敵人時以不屑一顧的神情說的：「他們不值得回擊，因為戰勝他們毫無意義。」

當阿萊廷和切塞納對他的〈最後的審判〉的看法占上風時，他也並未做任何事情去加以阻止，未有任何的反應。當他的作品被當作路德派的垃圾時，他也什麼都沒說。

當保羅四世要把壁畫弄掉時，米開朗基羅也一聲不吭。當達尼埃爾·德·沃爾泰爾根據教皇的命令給他的英雄們穿上短褲，即對他的畫進行修改時，他始終一句話也不說。

最後，當人家問米開朗基羅的意見時，他毫不動氣地帶著譏諷與憐惜的口吻回答說：「請稟告教皇，這是小事一樁，很容易整頓的。但願教皇也把世界給整頓一下：整頓一幅畫是花不了多少力氣。」

米開朗基羅很清楚自己是在什麼樣的熱烈的信念之中，在與維多利亞·科隆娜的宗教談論之中，在這顆潔白無瑕的靈魂的庇護之下，完成這件作品的。若是捍衛自己的英雄主義所寄託的貞潔的裸體人物，以抗禦偽君子們和卑劣靈魂的骯髒猜測和影射，他會感到羞慚的。

米開朗基羅在讚美詩〈最後的審判日〉和但丁的〈地獄篇〉中汲取了很多的靈感。壁畫講述了人生的戲劇，每個人都有罪孽，他們不斷地犯下罪孽，命中注定會不斷背離上帝，但最終還是得到了救贖。

由於牆壁面積廣大，藝術家面臨著一個難題：如何將大約400個人物安排在這一空間。必須有一種像旋風一樣的主要力量將整個空間結合成一體。

最後畫面採用了水平線與垂直線交叉的複雜結構。畫中人物趨於在水平面上組成群體，隨著位置的升高，人群越加密集。

與此形成對比的是右側走向毀滅和左側升入天堂的畫面中突出的縱向分布。同時，一種週而復始的活動將上升與墮落和左右著整個人群活動的審判者基督這一中心人物聯結在一起。

米開朗基羅努力解決畫中人物在從下面仰視時所應呈現的比例這一難題。他將上面的人物畫得大些，底部的小些，以適應自下而上的觀賞效果。

最後的偉大傑作

　　和天頂畫一樣，這幅畫也是米開朗基羅獨力完成的。1541年，這幅獨自完成的巨作揭幕時曾引起了巨大的轟動。〈最後的審判〉是聖經中一個十分常見的主題，擁有這個壁畫主題的教堂是很常見的。〈最後的審判〉主要是奉勸人們多行善事，少做惡事，行善死後可以進入天堂，而作惡死後則會入地獄。

　　基督教義說，耶穌被釘死後復活，最後升入天國。他在天國的寶座上開始審判凡人靈魂，此時天和大地在他面前分開，世間一無阻攔，大小死者幽靈都聚集到耶穌面前，聽從他宣談生命之冊，訂定善惡。凡善者，耶穌賜他生命之水，以求靈魂永生；凡罪人則被罰入火湖，第二次死即靈魂之死。

　　米開朗基羅借題表現了許多代表人類正義呼聲的精神形象：靠近天頂兩個拱形下，即在畫面最上端，左右各繪了一組不帶翅膀的天使，他們圍住耶穌的刑具，右面一組抱的是恥辱柱，左面一組抱的是十字架。

　　下面耶穌形象占中心地位，兩組人物在雲端裡向中央傾斜。這個形象與以往壁畫上的耶穌均有不同，他是個壯年的英雄，神態威嚴，不像聖經上的救世主，完全像個公正的裁判。

　　他高舉右臂宣告審判開始。在他右側的聖母瑪麗亞，世界的末日，對這位善良的婦女來說是太可怕了。她正蜷縮在耶穌身旁，用手拽緊頭巾和外衣，不敢去正視這場悲劇。

　　在畫面的右方，也就是耶穌的左側，有一個體型高大而且年紀很大的使徒，他的名字叫彼得，他正要把城門鑰匙交給耶穌。而安德烈則在最右邊背負著十字架，殉道者塞巴斯提安的手裡拿

著一束箭，加德林手持車輪，勞倫蒂則帶著鐵柵欄。

在耶穌左側的下面，有十二門徒之一的巴多羅買，他是臉上布滿了驚駭狀的老人形象。他手提著一張從他身上扒下來的人皮，這張人皮的臉就是米開朗基羅自己被扭曲了的臉形。這些人物都拿著生前被折磨死的用具，訴說著自己的痛苦。這是米開朗基羅有意增加上去的。

在耶穌的右邊，即畫面的左側也有許多歷史與神話人物。那個左手背小梯子的，通常被認為是亞當；後面圍紅頭巾的女人，即是夏娃；另一個體格壯實的裸體老人，即是聖保羅形象。

一些被打入地獄的罪人則在這些使徒的下面，他們有的因為作惡多端，正在下降；有的因為生前行善，正在漸漸上升，幾個呈骷髏狀的幽靈在畫面左側下部，他們的骨骼上正重新在長出肉來，那是因為他們做了善事。

在耶穌的中央下部，有一隻小舟上載 7 個天使，他們受聖命之差，吹起長長的號角，駕雲來到地獄，召喚所有的靈魂前來受審。在這只小舟的右邊，有一個身上帶著鑰匙，頭身顛倒的裸體形象，人們一看就知道這是教皇尼古拉三世，因他生前出賣教職，理應受到懲治。

在畫面的右下角，有一個被大蛇纏身，周圍還有一群魔鬼的長著驢耳朵的判官朱諾斯，這是暗指教皇的司禮官比阿喬·切塞納的形象，即那個曾在教皇面前攻擊米開朗基羅這幅壁畫的人。

〈最後的審判〉在所有已經出現的這一題材的作品中是最令人震撼的一件，這幅畫將上帝的權威表現得淋漓盡致。這也是米開

最後的偉大傑作

朗基羅對這個世界的最後審判，在他看來這個世界早已經腐化墮落得無可救藥了，雖然在那時候人們還把他看成是正統的宗教，但是在米開朗基羅眼裡已經一文不值了。

米開朗基羅把自己也畫入這場審判，不是作為一個完整的人，而是一張被剝的人皮，一張由於藝術的重壓而被榨乾人格的皮囊。審判者基督是一位偉大的、復仇的阿波羅。而這幅畫可怕的震撼力正源於畫家充滿悲劇色彩的絕望。

在叱吒風雲的巨人身旁，聖母也有畏縮不前的時候，由此可見，藝術家儘管被活剝了一層皮，但他可能已經奇蹟般地得救了。唯一的安慰是這張皮在巴多羅買手中。這位殉教者曾經發誓願普度眾生。

正如埃利色雷的女預言家那樣，〈上帝創造亞當〉中的亞當也神情泰然，他慵懶地向他的創造者抬起一隻手，對於即將體驗的生之苦痛毫無知覺。

米開朗基羅試圖用上帝的正義來懲罰那些使世界變得邪惡的人們。這幅畫結構宏偉、氣勢磅礡，展現了文藝復興時期的人文主義思想，而圖中的末日意味著人類悲劇的大爆發，圖中刻畫了很多的人物形象，這些形像有的有名有姓，有的泛指一定的社會階層，然而大體上仍然是基督教的那一套思想和體系。

米開朗基羅以超人的勇氣，全部採用裸體形象來表現，人是赤裸裸來，赤裸裸走，去面對上帝，這再一次證實了他敢於肯定人的意義。藝術家的原則是，執行藝術的主要任務是人體，因為它們最能展現人的品格。

1546 年，司禮官切塞納在新教皇面前搬弄是非說：「在一個神聖的地方，畫這麼多顯露全身的裸體形象，太不合時宜，這件作品可以掛在澡堂或酒店裡，但絕對不適用於教堂。」

這樣新教皇就下令讓一個叫丹尼爾·達·沃爾泰拉（Daniele da Volterra）的畫家，給壁畫上所有裸體的下身畫了些布條。後人就給這位畫家取了一個綽號「穿內褲的畫家」。

於 1541 年聖誕節前〈最後的審判〉揭幕了，整個羅馬城為之沸騰。人民瞻仰它，視若神明，尤其是壁畫中央的那個耶穌，簡直是義大利人民的英雄形象。他有神的威力，可以呼風喚雨，他的手勢就能使無數裸體變成時代的旋風。

人民從這個形象上似乎聽到了真正的天庭懲罰聲，他要懲罰那些使國家忍受恥辱和出賣人民利益的顯要人物。藝術家卓越的寫實主義，使義大利民眾為之傾倒。

壁畫完成後，著名的美術史家，同時也是他的學生瓦薩里匆忙從千里之外的威尼斯趕來觀看，後來他說：米開朗基羅實在是太優秀了，他是不可多得的天才藝術家，所以就連至高無上的教皇儒略二世、良十世、克里門斯七世、保羅三世、朱理三世和庇烏斯五世，都想讓他來到自己的身邊，為自己效勞。

同樣，威尼斯元老院、法國國王弗朗茨·瓦盧亞卡爾五世皇帝、土耳其蘇丹蘇里曼、麥地奇家族柯西莫公爵，都願意向米開朗基羅提供榮譽津貼，原因不外乎企求分享他的藝術光輝。

只有具備米開朗基羅這樣崇高威望的人，才能受此厚待。世人都已目睹並且承認，在他那裡，三種藝術都被提升到了完美無

最後的偉大傑作

缺的境地，這種完美，無論是在古代大師那裡，還是在近代大師那都不曾見過。

當西斯汀的壁畫完成時，貪得無厭的教皇要求這位 70 歲高齡的老人繪製波利內教堂的壁畫。米開朗基羅認為自己已有權建造完儒略二世陵寢這一想法又破滅了。教皇甚至差點就要把用於儒略二世陵寢的雕像移走幾尊，放到他自己的小教堂的裝飾上去了。

米開朗基羅應該感到幸運，因為人家同意他同儒略二世的繼承人簽了第五份也是最後一份合約。根據這個合約，他正在交付已完成的雕像，並雇了兩名雕塑家來結束陵寢的工作：這樣一來，他便永遠擺脫了他的任何其他責任了。

事實上，米開朗基羅的苦難尚未結束。儒略二世的繼承人一味逼他還清他們聲稱以前支付給他的錢。教皇讓人告訴他別去想這件事，專心一意地畫他的波利內教堂的壁畫好了。

米開朗基羅回答說：「但是，我們是用腦子而不是用手去畫的，不考慮自己的問題的人是丟人的，因此只要我心裡有事，我就什麼好的東西都畫搞不出來。我整個一生都曾與這個陵寢拴在了一起，我浪費了自己的青春去在良十世和克萊孟七世面前為自己辯白，我被自己那太認真的良心給毀了。」

「這是命中注定的事！我看見不少人每年能賺到兩三千金幣。可我呢，我不要命似的努力工作，最終還是受窮。而且還被人當作竊賊！在人們面前，我不說是在神的面前，我自認為是個誠實的人，我沒有騙過任何人。我不是個竊賊，我在佛羅倫斯是有資

產的人，出身於有頭有臉的世家，當我不得不和這幫混蛋抗爭的時候，我最終變成了瘋子！」

為了賠償自己的對手們，米開朗基羅親手完成了〈積極的生命〉與〈凝思的生命〉，儘管合約上並沒強迫他這麼做。

最後，儒略二世陵寢於 1545 年 1 月在溫科利的聖彼得大教堂落成。原先的美好計劃還剩下什麼，只有〈摩西〉了，它以前只是個細部，現在變成了中心，這真是一個偉大計劃的諷刺畫。

至少，這一切終於結束了，米開朗基羅從一生的噩夢中擺脫出來了，從此，那個儒略二世的陵寢再也與他沒有關係。

把晚年送給上帝

維多利亞·科隆娜死後，米開朗基羅本想回到佛羅倫斯，以便讓自己那把老骨頭在父親身邊歇息，但在畢生都為幾位教皇效勞之後，他想把自己的風燭殘年奉獻給上帝。

也許米開朗基羅這是受了他的那位女友的慈惠，也許他是想了卻自己最後的遺願中的一個。

1547 年 1 月 1 日，保羅三世的一紙敕令委任他為聖彼得大教堂的總建築師，於是，米開朗基羅開始盡心盡力地修造這座建築物，而此時距維多利亞·科隆娜逝去不過才一個月，甚至還沒來得及悲傷，米開朗基羅就又一次地投入了新的工作。

當然，米開朗基羅並不是絕無難色地接受下來的，而且也不是因為教皇的一再堅持他才決定把他還從未承擔過的最重的重擔壓在自己那 70 歲高齡老人的肩上的，而是因為他從中看到一個義務，一項神的使命。

米開朗基羅寫道：「許多人認為，而且我也這樣認為，我是被上帝安置在這個崗位上的，不管我有多老，我也不願放棄它，因為我是由於懷著對上帝的愛服務了一輩子的，而現在把我的全部希望都寄託在他的身上。」

為了這項神聖的使命，米開朗基羅甚至沒有接受任何報酬。在這件事情上，他又與不少的敵人交過手，如米開朗基羅的弟子瓦薩里所說的桑迦羅派，以及所有的管理人員、供貨商、工程承

包商等，他揭發了他們的營私舞弊，但桑迦羅對此卻始終視而不見，不聞不問。

「米開朗基羅把聖彼得從竊賊與強盜的手中解救了出來。」瓦薩里這樣說。

以厚顏無恥的建築師巴喬·比奇奧為首的敵人們聯手反對他。

瓦薩里斥責巴喬·比奇奧偷了米開朗基羅，並伺機取他而代之。

有人散布謠言，說米開朗基羅對建築一竅不通，完全是在浪費錢財，只會毀壞前人的作品。

米開朗基羅遭到了聖彼得大教堂行政委員會的反對，於是1551教皇親自展開對米朗基羅的一次調查，由於受到薩爾維亞蒂和切爾維尼兩位紅衣主教的指使，監工們與工人們都跑來指證米開朗基羅。

米開朗基羅幾乎不願申辯，他拒絕一切辯論。他對切爾維尼紅衣主教說：「我不必非要把我應該做或想要做的事告訴您或任何其他的人。您的任務是監督支出。剩下的事只與我個人相關。」

米開朗基羅一向十分驕傲，難以對付。從不肯把自己的計劃告訴任何人。對他手下那些總是在抱怨他的工人，他回答說：「你們的任務就是抹灰，鑿石，鋸木，你們就做你們的事，執行我的命令好了。至於想知道我腦子裡在想些什麼，你們是永遠也不會知道的，因為這有損於我的尊嚴。」

多虧了歷任教皇的恩寵，米開朗基羅才壓住了被他那一套激

起的仇恨，否則他一刻也別想得到安寧，因此當儒略二世去世，而切爾維尼成為教皇時，米開朗基羅就準備離開羅馬了。

但馬爾賽魯斯二世登上教皇寶座不久便與世長辭，由保羅四世繼承了他。

米開朗基羅重新獲得教皇的庇護，繼續在奮鬥著。如果放棄這個創作，他會認為是有失顏面的事，而且他也擔心自己無法超生。

然而對於這項任務，米開朗基羅是違心地承擔下來的。

1555 年 5 月 11 日，他在給自己姪兒李奧納多的信中說：「8年來，我在各種各樣的煩惱與疲憊之中徒勞地在消耗自己。現在工程進展得很順利，都可以造圓頂了，如果我此刻離開羅馬，那這一傑作將功虧一簣，對我來說，那將是莫大的恥辱，而且對我的靈魂來說，也將是一個很大的罪孽。」

米開朗基羅的敵人們根本就沒有放下武器，鬥爭一時間帶有一種悲劇的色彩。

1563 年，在聖彼得大教堂的工程中，有人誣告比爾·呂伊吉·加埃塔盜竊，並因此而被投進了監獄，他是米開朗基羅最忠實的助手，而工程總管切薩爾·德·卡斯泰爾迪朗特被人刺殺。

米開朗基羅為了報復，便任命加埃塔接替切薩爾。可行政委員會趕走了加埃塔，任命了米開朗基羅的敵人南尼·迪·巴喬·比奇奧。

米開朗基羅勃然大怒，不再去聖彼得了。於是流言四起，說他被解職了，而行政委員會又讓南尼替代他，南尼立即以主宰自

居了。他打算乾脆讓這個病重垂危的 88 歲的老人感到厭煩喪氣。但他並不了解自己的對手。

米開朗基羅立即前去覲見教皇，他威脅說，如果不還他以公道的話，他就離開羅馬。他要求重新調查，證明南尼無能外加撒謊，把他趕走。

1563 年 9 月，這是他去世前的 4 個月的事情。因此，可以說直至他生命的最後一刻，他都不得不同忌妒與仇恨進行鬥爭。

米開朗基羅善於自衛，在他行將就木之時，他也能獨自對敵手進行鬥爭，正如他以前對他弟弟喬凡·西莫內說的：把這群畜生打得落花流水。

晚年，米開朗基羅的時間基本上被建築工程占滿了，他不僅主導建造了聖彼得的大作，其他的一些建築工程也很多，譬如朱庇特神殿、聖瑪麗亞·德利·安吉利教堂、佛羅倫斯聖洛朗教堂的樓梯、皮亞門，還有聖喬凡尼教堂，可惜這個教堂像其他計劃一樣流產了。

佛羅倫斯人曾要求米開朗基羅在羅馬建一座他們的教堂，科西莫一世公爵還就此親筆寫了一封恭維他的信給他，米開朗基羅因對佛羅倫斯的愛而懷著一種像年輕人的熱情那樣去搞這一建築。

米開朗基羅對自己的同胞們說：「如果你們按我的圖紙施工的話，那麼無論羅馬人還是希臘人也都永遠無法超過的。」

據米開朗基羅的弟子瓦薩里說，這種話他以前或以後都從來不說的，因為他極為謙虛。

把晚年送給上帝

　　佛羅倫斯人接受了米開朗基羅的圖紙，沒有做任何的改動。米開朗基羅的一個朋友，蒂貝廖・卡爾卡尼在他的指導之下，做了教學的一個木質模型。

　　瓦薩里說：「這是一件極其罕見的藝術品，無論在美的方面，富麗堂皇和風格各異方面，人們都從未見過一座同樣的教堂。建設開工了，花費了 5,000 埃居。後來資金短缺，只好停工，米開朗基羅簡直痛不欲生。」

　　米開朗基羅在臨死之前對這個工程還抱有幻想，他以為這個已經開工的大教堂最終將會建成，這樣一來，他的佳作中將又會有一件彪炳青史了。可惜，這個教堂最終也沒有建成，就連那木質模型也不知去哪了，這也成為米開朗基羅在藝術上永遠的遺憾。

　　即使米開朗基羅本人，如果是自由的話，他也許都會把它們毀掉的。他的最後一件雕塑，也就是那件佛羅倫斯大教堂的〈基督下十字架〉的故事，已經表明了他對藝術已經到了多麼不關心的程度了。

　　如果說米開朗基羅仍繼續在雕塑的話，那已不再是出於對藝術的信仰，而是由於對基督的信仰，而且因為他的精神與他的力量已無法阻止他去創作。

　　但是，當米開朗基羅完成了作品時他就把它給毀掉。如果不是他僕人安東尼奧哀求他把它賞賜給自己的話，他會把它徹底毀掉的。這是米開朗基羅接近死神時，對自己作品所表現出的冷漠感情。

照顧自己的親人

自從維多利亞·科隆娜死了之後，再沒有任何偉大的愛照亮他的人生了。愛已遠去。他在一首詩中這樣寫道：

愛情的火焰沒有在他的心中存留，
最糟的病痛衰老始終在驅走最輕微的病痛，
我已折斷了靈魂的翅膀。

就在這個時候，米開朗基羅失去自己的兄弟們和最要好的朋友們，盧伊吉·德·裡喬於 1546 年去世，塞巴斯蒂安·德·皮翁博死於 1547 年，他的弟弟喬凡·西莫內死於 1548 年。他同他最小的兄弟吉斯蒙多一向沒有多少來往，後者也於 1555 年去世了。

現在，米開朗基羅把他對家庭的粗暴的愛轉移到他的已成孤兒的姪兒姪女們的身上，轉移到他最喜歡的弟弟博納羅托的孩子們身上。他們是一男一女，姪女名叫切卡，姪兒叫李奧納多。

米開朗基羅把切卡送進一座修道院，替她支付食宿費用，還常去看她，當她出嫁時，他把自己的財產分了一份給她做嫁妝。

米開朗基羅親自負責李奧納多的教育，李奧納多在父親死時，他才 9 歲。一封封語重心長的信往往讓人回想起貝多芬同其姪兒的通信來，表現出的是一種竭盡父責的嚴肅。

但是，這並不是說米開朗基羅就不常發脾氣了。李奧納多常惹他伯父發火，米開朗基羅也常常耐不住性子。姪兒那歪七扭八的字就夠讓米開朗基羅氣壞了的，因此他一看到他的來信，就忍

照顧自己的親人

不住發火。

米開朗基羅認為，這是姪子對他的不尊敬，他在給姪子的回信中說：

> 每次收到你的信還沒有看，我就非常的生氣。我不知道你是在什麼地方學習寫字的，真是毫不用心！
>
> 我相信你就是給世界上一頭大蠢驢寫信，也會多用點心的，我把你上一封信扔進火爐裡了，因為我沒法讀下去，所以我也沒法回你的信。我已經跟你說過，而且不厭其煩地一再地說，我每次收到你的信，還沒看就先生氣。
>
> 你乾脆別再給我寫信，如果你有什麼事要告訴我，你就找個會寫字的人代筆吧，因為我的腦袋裡還有別的事要考慮，沒時間去辨認你那胡亂寫的字。

米開朗基羅生性多疑，再加上他的兄弟們總是令他失望，於是他的疑心病更重了，以至於他對自己的這個姪兒已經徹底失望了。米開朗基羅覺得他的姪兒對他毫無謙卑恭順的愛，因為姪子知道自己是米開朗基羅的繼承人，姪兒的那份情感是衝著他的錢來的。

米開朗基羅也毫不客氣地向姪兒挑明了這一點。有一次，米開朗基羅舊病復發，生命垂危，他得知李奧納多跑來羅馬，並做了一些有失檢點的事情，米開朗基羅怒不可遏地衝他喊道：「李奧納多！我病倒了，你卻跑到喬凡・弗朗切斯科先生家去探聽我都留下了點什麼。你在佛羅倫斯，我給你的錢還不夠嗎？你不能跟你的親人撒謊，也別學你父親的樣子，他竟然把我從佛羅倫斯自己的家中趕走！要知道，我已立了一個遺囑，上面沒有你的

份。所以去同上帝在一起吧，別再出現在我的面前，也永遠別再給我寫信了！」

米開朗基羅的這種憤怒並未太觸動李奧納多，因為往往隨後便是一封封慈愛的信和禮物。一年之後，受了 3,000 埃居饋贈的許諾的誘惑，他又跑來羅馬。

米開朗基羅見自己的姪子對金錢如此情急，非常傷心，又寫信給他說：「你這麼心急如焚地跑來羅馬，我不知道如果我一貧如洗，為吃喝煩惱時，你是否也會這麼快地跑來看我！你說這是出於對我的愛才跑來的。是的，這是寄生之愛。」

「如果你真愛我的話，你就會給我寫信說：米開朗基羅，您留著那 3,000 埃居，自己花吧，因為您已經給了我們太多了，已足夠了，您的生命對我們來說比財富更加寶貴。」

「可是，40 年來，你們吃我的、用我的，但我卻從未從你們那聽到過一句好聽的話。」

李奧納多的婚姻大事是一個嚴重的問題。它讓伯父及其姪兒操了 6 年的心。

李奧納多很溫順，為了遺產而哄著伯父，他聽從伯父的一切安排，讓他幫他挑選、商談或拒絕，他自己則似乎毫不介意。

而米開朗基羅反倒十分積極，好像是他自己要娶親似的。他視婚姻為一件嚴肅的事，其中的愛情不愛情的倒是無所謂。而且，窮富也不太計較，重要的是人品好，身體健康。

米開朗基羅提出了自己的一些生硬看法，可以說是毫無詩情畫意，極端而且肯定。

照顧自己的親人

米開朗基羅說：「這是終身大事，你要記住，丈夫和妻子之間一定得相差 10 歲；你要小心，你所選擇的那個女子不僅人品要好，而且要身體健康。別人跟我提了好幾個，有的我覺得不錯，有的則覺得不行。如果你相中了哪一個，你就寫信告訴我，我將把我的意見告訴你。」

「你選擇哪一個是你的自由，只要她是良家女子，有教養，而且不在乎她有多少嫁妝，沒有反倒更好，那樣日子反而過得平穩。「有位佛羅倫斯人跟我說，有人提起吉諾裡家的一位姑娘，因為她父親看中的是你的錢，說你也中意。我倒是不太滿意，要是他能替女兒籌措得起嫁妝，他才不會把女兒嫁給你！」

「你唯一要考慮的是對方的身心是否健康，你要費點心思去找一個困苦時可以共患難的女子。我希望想把女兒嫁給你的人是看中你的人而不是你的錢，是否出身良家，是否人品端莊，還得知道其父母是何許人也，因為這一點非常的重要。」「至於相貌，只要她不是身體缺陷就可以了，因為你也不是佛羅倫斯最英俊的年輕男子，所以也別太認真了。」

後來經過多方尋求之後，米開朗基羅似乎終於找到最佳人選。但到了最後時刻，卻發現對方有一個讓他不得不另作考慮的缺點。

米開朗基羅對自己的姪子說：「我獲悉她視力很差：我覺得這可不是個小缺陷。因此，我什麼都還沒有答應。既然你也什麼都沒有允諾，我看，如果你的消息千真萬確的話，這事就算了吧！」

李奧納多灰心了。他很驚訝他伯父為什麼那麼堅持要他結婚。

「沒錯，」米開朗基羅答覆姪兒說，「我希望你結婚是因為我們家不至於斷後。我知道即使我們家族沒有延續，世界也不會毀滅，但每一種物種都在努力繁衍，因此我也期盼你能夠結婚。」

最後，米開朗基羅自己也覺得煩了，他開始感到非常滑稽，怎麼總是他在忙前忙後，而他的姪兒李奧納多卻好像無所謂一樣，於是他宣布從此不再過問這件事。

「你們的事我操心了 60 年；現在我老了，我得想想自己的事情了。」米開朗基羅感嘆著說。

正在這時候，米開朗基羅得知他姪兒剛與卡桑德拉·麗多爾菲訂了親。他很高興，他祝賀他，並答應給他 1,500 杜卡托。

李奧納多結婚了，米開朗基羅寫信去向新郎新娘祝福，並答應送卡桑德拉一條珍珠項鏈。

米開朗基羅儘管很高興，但仍提醒姪兒說，儘管他不很清楚這些事情，但他覺得李奧納多應該在把那女子領到家來之前，很明確地處理她所有有關金錢的問題，因為在這些問題上，總存在著芥蒂。

信末，米開朗基羅又寫上了下面這句挖苦嘲諷的勸告話：「喏！現在好好地生活吧，但你得好好想想，寡婦的人數總是多於鰥夫的人數的。」

兩個月後，米開朗基羅寄給卡桑德拉兩枚戒指，而不是他曾許諾的珍珠項鏈。一枚戒指上鑲有鑽石，另一枚上鑲著紅寶石。卡桑德拉為表示感謝，給他寄了 8 件襯衫。

照顧自己的親人

米開朗基羅寫信去說：

襯衫很漂亮，尤其是布料，我非常喜歡。

但你們如此破費，我卻不高興，因為我什麼都不缺。代我謝謝卡
桑德拉，告訴她若要什麼儘管來信，我可以給她寄我在這裡所有
能找到的一切，無論是羅馬出的還是別處生產的產品。

這一次，我只寄一個小東西。下一次，我盡量寄點她喜歡的東西
去。不過你得告訴我她喜歡什麼。

不久，姪子的孩子們相繼誕生了：老大叫博納羅托，是照
米開朗基羅的意思取的，老二叫米開朗基羅，出生後不久便夭
折了。

1556 年，作為老伯父的米開朗基羅還邀請年輕夫婦前來羅馬
他的家中。他總是與他們同歡樂共悲傷，但卻從不允許他的家人
管他的事情，包括他的身體方面的問題。

除了與家人聯繫而外，米開朗基羅也有不少著名的、高貴的
朋友。儘管他脾氣暴躁，但要把他想像成多瑙河的一個農民，那
可就錯了。

米開朗基羅是義大利的一個貴族，文化素養很高，又是名
門世家。從他少年時在聖馬可花園與洛朗·麥地奇在一起玩耍時
起，他與義大利的最高貴的爵爺、親王、主教以及作家、藝術家
交往頻繁，關係密切。

米開朗基羅還經常與詩人弗朗切斯科·貝爾尼切磋，與貝納
代托·瓦爾基有書信往來，他與盧伊吉·德·裡奇奧及多納托·賈
諾蒂作詩唱和。人們在收集他的談話錄，收集他關於藝術的深刻

見解，收集他關於沒人像他那麼透徹了解的有關但丁的看法。

有一位羅馬貴夫人曾經寫到，當米開朗基羅願意的時候，他是一位溫文爾雅、風度迷人的紳士，在歐洲幾乎見不到能與之相比擬的人。

在賈諾蒂和弗朗索瓦·德·奧朗德的談話錄中講到了米開朗基羅的彬彬有禮和交際習慣。在他寫給親王們的某些信件中，人們甚至可以看出，要是他願入朝為官的話，他必定會是個完美無缺的朝臣。

其實社交場合從未拒絕過米開朗基羅，而是他自己總在與之保持距離。他只要想過一種風光的生活，那絕對是不成問題。對於義大利來說，他是其天才之化身。

在他藝術生涯的末期，他已是偉大的文藝復興的最後的倖存者，他在展現著文藝復興，他獨自一人就代表著整整一個世紀的榮光。

不光是藝術家們認為他是個超凡入聖之人，就連親王們也在他的威望面前俯首致意。法蘭索瓦一世和卡特琳娜·德·麥地奇都向他表示過敬意。

科西莫一世之子法蘭西斯科·德·麥地奇想委任他為元老院議員，當米開朗基羅來羅馬時，他平等相待，讓他坐在自己身旁，與他親切交談。

法蘭西斯科·德·麥地奇，把紅衣主教帽脫下拿在手裡，接見了他，對這位曠世之才表示出無限的敬意。人們對他的天才與對他崇高的道德一樣表示崇敬。

照顧自己的親人

米開朗基羅的晚年所享有的榮光可與歌德或雨果相媲美。但他是另一類人物。他既無歌德那種對獲得民望的渴求，也沒有雨果那份對資產階級的尊敬，他對世事，對現存秩序的態度是自由的。

米開朗基羅蔑視榮耀，他蔑視上流社會。如果說他為教皇效勞，那是迫於無奈。

而且米開朗基羅從來毫不掩飾，他連教皇都覺得討厭，他們有時在與他說話或派人找他，都讓他惱怒，而且他還不顧他們的命令，不高興時，就抗旨不遵。

米開朗基羅天生就是這樣，從小受到的教育讓他討厭繁文縟節，他還極端蔑視虛偽的人和事，而且誰也管不了他追求自己的生活，在生活和信仰上他絕不妥協。米開朗基羅不算是什麼達官貴人，他的眼裡只有自己的藝術世界，所以他絕不肯也不願討好庸俗的世人。如果他對你無所求，也不想躋身你的圈子，那你去干擾他做什麼？你為什麼要讓他屈就於這些無聊的事，非要把他拉到這個社會中來呢？

因此，米開朗基羅與社會只有著不可避免的那些聯繫，或者純屬知識方面的關係。他不讓世人接近其隱私，而教皇、親王、文人和藝術家們在他的生活中並不佔有什麼位置。

即使米開朗基羅對他們中的一小部分人有著一種真正的好感，那他們之間也是極少有持久的友情的。他愛他的朋友們，他對他們慷慨大度，但是他的壞脾氣、他的傲岸、他的疑懼，使他經常把最要好的朋友變成死敵。

有一天，米開朗基羅寫了如下這封漂亮而悲傷的信：

可憐的忘恩負義者天生如此，如果你在他危難之中幫助他，他就說他先前就幫助過你。如果你給他工作做，以表示你對他的關照，他就聲稱你是不得已而為之，因為你對這工作一竅不通。

他所得到的所有恩惠，他都說成是施恩者不得不這麼做。而如果他受到的恩惠非常明顯無法否認的話，忘恩負義者便久久地等待著，等到他受其恩的那個人犯下一個明顯的錯誤，他就有藉口說他的壞話，用不著再感激他了。

人們總是這麼對待我來著，然而沒有一個藝術家有求於我而我不是真心實意地有求必應的。

可後來他們竟藉口我脾氣古怪，或者說我患了癲狂症，便大說我的壞話。即使我真的患了瘋病，那也只是傷害了我自己呀！他們就這麼對待我：好心沒有好報。

忠誠的僕人們

在米開朗基羅自己家裡，有幾個比較忠實的助手，但多半是平庸無能的人。有人懷疑他是有意選些平庸之輩，好把他們當作馴服的工具，而非合作者，不管怎麼說，這倒也言之成理。

但是，孔迪維說：「許多人說他不願教自己的助手，這種說法是不對的。正好相反，他很願意教他們。不幸的是，命中注定他所教的人不是無能之輩，就是雖有能力但卻沒有恆心，剛學了幾個月，就自視甚高，覺得自己是個大師了。」

不過毫無疑問，米開朗基羅要求自己的助手的第一條就是絕對服從。他對於桀驁不馴者毫不客氣，而對謙虛與忠誠的徒弟則寬大為懷。

懶惰的烏爾巴諾不願好好做，而且也不無道理，因為他幫忙，就因笨手笨腳而把密涅瓦教堂的〈基督〉弄壞，難以修復。他有一次病了，受到米開朗基羅慈父般的照料，他稱米開朗基羅是如同最好的父親一樣的親愛的人。

彼特羅‧迪‧賈諾托被他視為兒子。西爾維奧‧迪‧喬凡尼‧切帕雷洛從他那出去替安德烈‧多里亞做事，覺得心裡過意不去，要求米開朗基羅重新收留他。

安東尼奧‧米尼的感人故事是米開朗基羅對其助手寬宏大度的明證。據瓦薩里說，安東尼奧‧米尼是他的徒弟中有毅力但算不聰明的一個，他愛上了佛羅倫斯一個窮寡婦的女兒。

米開朗基羅按照安東尼奧‧米尼父母的意思把他從佛羅倫斯調開。安東尼奧想去法國。米開朗基羅送了他好多作品：所有的素描、所有的紙樣、〈麗達〉以及為作此畫所做的全部模型，有蠟制的也有陶制的。安東尼奧帶著這些饋贈走了。

但是打擊米開朗基羅的計劃的厄運，更加兇猛地打擊了他的那個卑微朋友的計劃。

安東尼奧去巴黎，想把〈麗達〉獻給國王。法蘭索瓦一世不在巴黎，安東尼奧便把〈麗達〉存放在他的一位義大利朋友朱利阿諾‧博納科爾西那兒，便回到他居住的里昂去了。

幾個月後，安東尼奧回巴黎時，〈麗達〉不見了，博納科爾西把它賣給了法蘭索瓦一世，錢他自己收了。

安東尼奧氣瘋了，他沒有經濟來源，又無力自衛，流落在這座異國的城市裡，終於在 1533 年底憂傷而死。

在所有的助手中，米開朗基羅最喜歡，而且因為他的愛護而名垂青史的是弗朗切斯科‧德‧阿馬多雷，綽號烏爾比諾。

自 1530 年起，烏爾比諾便為米開朗基羅工作，在米開朗基羅的指導下建造儒略二世陵寢。米開朗基羅對他的前途十分關心。有一次，米開朗基羅對烏爾比諾說，如果有一天他死了，他不想烏爾比諾還這麼辛苦地為別人工作，因此他想幫他一把，給他一些金錢。

於是，他一下子拿出 2,000 埃居給他。出手這麼大方，恐怕只有皇帝和教皇方可比擬。

但烏爾比諾卻死在了他之前。他死的第二天，米開朗基羅寫

信給他姪兒說：「烏爾比諾昨日下午 4 點去世了。他的死讓我悲痛不已，心如刀絞，我要是與他一起死反而好受一些，因為我太喜歡他了，而且他也應該得到我的愛：他是一個光明磊落、忠貞不貳的高尚的人。他的死讓我覺得活不下去了，讓我心緒永難平靜。」

米開朗基羅的痛苦難以言表，這在 3 個月後他寫給瓦薩里的那封有名的信中更加令人傷心落淚地流露出來：

喬奇奧先生，我親愛的朋友，我已無心寫信，但為復您的信，我簡單寫幾句吧！您知道，烏爾比諾去世了，這對於我來說是一個殘酷無比的劇痛，但也是上帝給我的一大恩澤。

之所以說是恩澤，是因為他在世的時候給了我活下去的信心，他死時卻教會我不必憂心忡忡而是企盼著去死。

他在我身邊待了 26 年，我一直都覺得他為人忠實可靠。我讓他致富了，而我原指望靠他養老送終的，可他卻走了，我別無指望，只能希冀在天國重見他了。

賜給了他幸福之死的上帝明顯地表示了天國是他的歸宿。對於他來說，比死更痛苦的是把我留在了充滿欺瞞的世界，留在了無盡的煩惱不安之中。我自身的最精美的部分已隨他而去，留下的只是無窮無盡的苦難。

在米開朗基羅的這種極大的悲痛之中，他請求他的姪兒前來羅馬看望他。李奧納多和卡桑德拉對他的悲痛感到惴惴不安，連忙趕來，發現他已虛弱不堪。

烏爾比諾對米開朗基羅十分崇拜，所以他把自己的兒子取了一個和米開朗基羅一樣的名字，臨死前他決定把自己最小的兒子

託付給米開朗基羅。也正因為如此，米開朗基羅從託孤的重任中得到了一種新的力量。

另外，米開朗基羅還有一些怪誕的朋友。因他生性執拗，對社會的種種限制有一種反抗心理，所以他喜歡結交一些沒有心機的人，他們往往天生反骨，不拘小節，是非一般的人。

有一個卡拉雷的石匠叫托波利諾，他幻想自己是個出類拔萃的雕塑家，令米開朗基羅笑破肚皮的是：他在每艘載滿大理石開往羅馬的船上，都要塞上他雕刻的三四件小雕像。

還有一個畫家朋友，名字叫梅尼蓋拉的，雖然他住在瓦爾達諾，可他卻時常跑到米開朗基羅那裡去，求米開朗基羅為他畫一張聖洛克或聖安東尼，然後他再著上色，賣給農民。米開朗基羅平時十分繁忙，就連國王們想請米開朗基羅畫一幅畫，米開朗基羅都會拒絕。可是對這位朋友，米開朗基羅卻扔下手上的工作，按照梅尼蓋拉的要求替他作畫，其中有一幅〈基督受難圖〉在米開朗基羅的作品中也算是上乘的作品。

還有一個人喜歡畫理髮師，米開朗基羅便為他畫了一幅〈聖弗朗索瓦受刑〉圖。他的一個羅馬工匠，是為儒略二世陵寢做事的，因為言聽計從地聽取米開朗基羅的指教，竟在大理石中雕出一尊連自己都不相信的美麗石像，因此自認為一不留神就成了一名大雕塑家了。

此外，還有那外號叫拉斯卡的滑稽的金匠皮洛托。英達科討厭作畫，喜歡說些不著邊際的話，他是個懶散的怪畫家，他常說總是創作不知玩樂不配當基督徒。

忠誠的僕人們

尤其是朱利阿諾·布賈爾蒂尼，他滑稽可笑而無傷大雅，米開朗基羅對他來說就顯得特別重要。

朱利阿諾天性善良，生活簡樸，沒有邪念，他唯一的缺點就是太愛自己的作品了。米開朗基羅非常喜歡他。但米開朗基羅卻認為這是好事而非壞事，因為他自己就因常常不能自我滿足而十分痛苦。

有一次，朱利阿諾接到奧塔維亞諾·德·麥地奇的命令，要他替米開朗基羅畫一張肖像。朱利阿諾坐下來，拿起畫筆，讓米開朗基羅坐在他的對面，就這樣，兩個小時很快過去了。朱利阿諾衝他喊道：「你相貌的主要部分我已經抓住了，米開朗基羅，你來看，你起來呀！」

米開朗基羅站了起來，但當他看見那幅肖像時，大笑著對朱利阿諾說：「你畫這什麼東西？你把我的一隻眼睛嵌進太陽穴裡去了，你自己看看！」

朱利阿諾十分生氣，他輪流地看了好幾遍肖像和真人，然後大膽地回答說：「我沒這種感覺。但你先坐回去，看看有什麼要改動的。」

米開朗基羅知道他是怎麼回事，笑著坐在朱利阿諾對面，後者反覆地看看他又看看畫，然後站起來說道：「你的眼睛就是我畫的那樣嗎，你是天生這樣的。」

米開朗基羅笑著說道：「那好吧，是天生的錯。繼續畫吧，別吝惜顏料。」

米開朗基羅對朱利阿諾可是真夠寬容的，他對別的人可從沒這樣過。他把這份寬容施於這些小人物，也是他對這些自以為是

大藝術家的可憐的人們的一種幽默的嘲諷，也許他們使他想起了
自己為藝術的瘋狂。這其中自有其心酸可嘆的自嘲。

孤獨的晚年生活

　　米開朗基羅就這樣地與那些卑微的朋友們交往著，他們是他的助手和他的開心果，而且，他還與另一些更卑微的朋友生活在一起，那是他心愛的母雞和貓咪。

　　但他的內心仍舊是孤獨的，而且越來越厲害。「我總是孤獨得很，」1548 年，他寫信給他姪兒時說，「我和誰都不說話。」

　　米開朗基羅不僅漸漸地與人類社會隔絕，而且與人類的利害、需求、快樂、思想也都分隔開來了。把他與他那個時代的人們維繫在一起的那個最後的熱情，也就是共和熱情，也熄滅了。

　　1544 年和 1546 年，在米開朗基羅兩次重病染身時，他的被放逐的共和黨人朋友裡喬把他接到斯特羅齊家中時，他那股熱情宛若綻放出最後一道閃電的光芒。

　　米開朗基羅的身體好轉後，便派人到法國的里昂去請法國國王，希望他能夠履行諾言。他對使者說：「如果法蘭索瓦一世前來佛羅倫斯恢復自由的話，我保證自己出資為他在市政議會廣場建一尊騎在馬上的青銅像。」

　　1546 年，為了感激他留自己在他家養病，米開朗基羅把兩尊〈叛逆的奴隸〉雕塑送給了斯特羅齊，後被斯特羅齊轉贈給法蘭索瓦一世了。

　　但這只是政治狂熱的最後一次迸發，米開朗基羅在 1545 年與賈諾蒂的說話錄的一些片段中，表達了鬥爭無用論和不抵抗主義相同的思想。

米開朗基羅說：「敢於殺害某個人是一種妄自尊大，因為你無法明確知道死是否能產生善，而生就產生不了善。因此我無法忍受那些人，他們認為如果不以惡，也就是以殺戮為開始的話，就不可能產生善。時代變了，一些新的情況出現了，慾望也轉變了，人也厭倦了。總而言之，總是有人們從未預料到的事情發生的。」

米開朗基羅從前是大肆頌揚弒君的，而今在冷峻地對待那些想以行動改變世界的革命者了。他很清楚，他也曾是這些革命者中的一員，而他此時此刻痛苦地譴責的正是他自己。

如同莎士比亞筆下的哈姆雷特一樣，現在的米開朗基羅懷疑一切，懷疑自己的思維、仇恨他以前所相信的所有一切，他背向行動了。

「這個勇敢的人，」米開朗基羅寫道，「在回答某人時說：我不是一個政治家，我是一個正直的人，一個有良知的人。此人說的是真話。要是我在羅馬做的那些像國務一樣的工作能讓我少點操點心就好了！」

這時的米開朗基羅不再憎恨了。他無法再憎恨了。一切都為時晚矣。他說：「我好不幸，因久久地期待而精疲力竭，我好不幸，那麼晚才滿足自己的慾望！現在，難道你不知道嗎？一顆慷慨大度的、高傲而偉大的心在寬恕，在向冒犯他的人奉獻著愛。」

米開朗基羅住在特拉揚廣場一帶的馬塞爾·德·柯爾維街。他那有一所房子，帶有一個小花園。他與他不太協調的一名男僕、一名女傭和一些家畜住在那。

孤獨的晚年生活

　　據米開朗基羅的弟子瓦薩里說，他們全都是馬馬虎虎的，髒兮兮的。他常換僕人，老是痛苦地抱怨他們。他和貝多芬一樣，跟僕常有矛盾。在他的筆記中，仍留有這些主僕爭吵的痕跡。1560 年，他把女傭吉羅拉瑪辭退之後寫道：「啊！要是她從沒來過這裡該多好！」

　　米開朗基羅的臥室暗得像一座墳墓。蜘蛛肆虐，到處是蛛網。在樓梯中間，他畫了一幅〈死神〉，肩上扛著一口棺材。

　　現在米開朗基羅活得像個窮苦人，吃得很少，而且夜間因難以入睡，常常爬起來，拿著剪刀工作。他給自己做了一頂硬紙殼帽，戴在頭上，中間插上一支蠟燭，這樣一來，他的雙手便騰了出來，藉著燭光做他的工作。

　　隨著年歲增大，米開朗基羅越來越形單影隻。當羅馬萬籟俱寂時，他隱藏在自己的夜間工作中，這對於他來說正是一種需要。寂靜對他是一件好事，而夜晚則是他的朋友。

　　米開朗基羅在詩中表達了對於夜晚的讚美：

噢！黑夜，
噢！暗黑卻恬靜的時光，
一切努力終將達到平和，
刺激你的人仍看得清楚，弄得明白，
而讚美你的人仍具有其完整的判斷。
你用你的剪刀剪斷一切疲憊的思維，
那被潮溼的陰影和歇息深入的思維，
從塵世，你常把我在夢中帶入天國，那是我希望去的地方。
噢！死亡的陰影，

透過它，心靈的一切敵對的災難都停止了，

痛苦的靈丹妙藥啊，你使我的病殘的肉體恢復健康，

你擦乾了我們的眼淚，你消除了我們的疲勞，你替好人滌淨了仇

恨與厭惡。

　　一天夜晚，瓦薩里前去看望米開朗基羅，瓦薩里敲了下門，
於是，米開朗基羅手裡拿著燭臺前去開門。瓦薩里對他說，他想
看看他的雕塑，但米開朗基羅不小心把燭臺弄掉在地上熄滅了。

　　瓦薩里看見米開朗基羅一個人孤單地待在那所空蕩蕩的屋子
裡，在面對著他那淒切的〈聖殤〉沉思默想。

　　當烏爾比諾去找蠟燭時，米開朗基羅轉向瓦薩里說：「我已
經垂垂老矣，有一天，我的軀體會像這個燭臺似的摔落，我的生
命之光也就像它一樣地熄滅了。死神老來拉我的褲腿，讓我與它
一起走。」死的念頭纏繞著米開朗基羅，纏得越來越緊，越來越
揮之不去。他對瓦薩里說：「我心中的每一個念頭都被死神緊緊
地纏著。」

　　現在對於米開朗基羅來說，死是他一生中的唯一幸福。在他
的一首詩中，表達了米開朗基羅對死亡的讚美之情：

當往昔浮現在眼前時，

我經常出現這種情況，

噢！虛假的世界，

我這才清楚地了解到人類的謬誤與過錯。

終於相信你的諂媚和你那虛妄的快意的那個人，

正在為他的靈魂準備劇痛般的悲傷。

經歷過這些的那個人，

孤獨的晚年生活

他清楚地知道你常常許諾平和與幸福，

但你卻根本沒有，也永遠不會有。

最失意的人是那個在塵世羈留得最久的人，

而生命越短的人，卻更容易回返天國。

拖了年年歲歲才到我的最後時刻，

噢！世界，我承認你的歡樂太遲太遲。

你許諾平和，但你卻沒有。

你應允憩歇，但除非是胎死腹中。

我這麼說，我知道這一點，憑的是經驗：

生下來便夭折者是天國的選民。

有一次，米開朗基羅狠狠地訓了他姪兒一頓，原因是他姪兒因為生了個兒子而大肆慶賀。米開朗基羅認為為了一個剛誕生的孩子而大肆鋪張是不懂事的表現，他很不喜歡這種排場。他覺得應該把歡樂留給一個飽經風霜的老人死的那一天，那樣的時刻才值得慶賀。

等到第二年，米開朗基羅姪兒的第二個孩子小小年紀便夭折了，他反而寫信去向他祝賀。

被他的狂熱和天賦一直忽視的大自然，在他的晚年卻是他的一大慰藉。

1556 年 9 月，當羅馬受到西班牙阿爾貝公爵大軍威脅時，他逃出羅馬，途經斯波萊特，在那邊待了 5 個星期，成天在橡樹和橄欖樹林中，讓秋日的晴朗充滿心田。

10 月末，米開朗基羅被召回羅馬，他是帶著遺憾地回去的。

米開朗基羅曾對瓦薩里說，他把自己的一大半青春和才華都

留在了那裡，但是如果想追求平和的生活，那麼只有在樹林中去尋找。

回到羅馬後，米開朗基羅已經是一位 82 歲的老人了，為了紀念自己的田園與鄉間生活，他作了一首漂亮的詩，這是他最後的一篇詩作，充滿了青春的朝氣，在詩中，米開朗基羅把田園和鄉間生活與城市的謊言作了對比。

如果他不受騙於神父、修士、信徒，而且一有機會就狠狠地嘲諷他們，那他好像對信仰卻是從未產生過懷疑的。但是，在大自然中，如同在藝術中，如同在愛情中，他尋找的是上帝，他每天都在更加靠近上帝。他一向是虔誠的。

米開朗基羅對於祈禱是絕對相信的，他相信祈禱的好處甚於所有的藥物，他把自己所得到的一切幸運與沒有輪到的災禍全部都歸功於祈禱。在他父親及兄弟們患病或死的時候，米開朗基羅首先關心的是領聖事的問題。

米開朗基羅在孤獨時，有著神祕的崇拜狂熱。一次，這位西斯汀英雄在夜深人靜時，獨自一人在羅馬的他家花園裡祈禱，痛苦的雙眼在哀求地仰望著星斗滿天的蒼穹。

有人說米開朗基羅對聖賢們與聖母的信仰是很淡漠的，這種說法很不正確。他把自己的最後 20 年用來建造使徒聖彼得大教堂，而且他的最後的那件因其亡故而未完之作也是一座聖彼得的雕像，所以把他視作新教徒那簡直是天底下最大的笑話。

人們不會忘記他多次想去遠處朝聖，1545 年，想去朝拜科姆波斯泰雷的聖雅克；1556 年，想去朝拜洛雷泰，而且他還是聖·讓·巴蒂斯塔兄弟會的成員。

孤獨的晚年生活

但是，正如一切偉大的基督徒一樣，米開朗基羅的生與死都和基督在一起，這一點也是千真萬確的。

1512 年，米開朗基羅曾寫信給父親說：「我與基督在一起過著清貧的生活。」

臨終時，米開朗基羅請求人家讓他回憶基督的苦難。自從與維多利亞·科隆娜交友之後，特別是在她去世之後，他的這種信仰更加具有強烈的色彩。

在米開朗基羅把自己的藝術幾乎完全奉獻給基督的熱情之榮光的同時，他的詩作卻浸滿了神祕主義。他否定了藝術，而躲進受難的基督張開的雙臂之中。

米開朗基羅在一首詩中這樣寫道：

在波濤洶湧的海上，我乘著一葉扁舟，我的生命旅程到達了共同
的港口，人們都在此登岸，以匯報並說明自己的一切虔敬的與褻
瀆的作品。
使我把藝術視為一種偶像和君王的那份激烈的幻想，
今天看來，我發覺它充滿著多少的錯誤啊！
我清楚地看到人人都在希冀的東西其實都是苦難。
愛情的思念、徒然的快樂的念頭，
當我此刻已臨近二者均已死亡的時刻，它們現又如何呢？
對其中的一個我是確信無疑，
而那另一個卻在威脅著我。
無論繪畫還是雕刻都無法再平靜我的心靈，
我的心靈已轉向在十字架上向我們張開雙臂欲摟抱我們的那份神
聖的愛了。

雖然米開朗基羅的很多仇敵都指責他是一個吝嗇的人，但是，實際上米開朗基羅一生從未停止幫助無論他認不認識的窮人。因為，在米開朗基羅的那顆不幸的衰老的心靈中，信仰和痛苦綻放出了最純潔的花朵，那就是神聖的仁慈。

米開朗基羅一生都在對自己的老僕們和他父親的老僕們始終施以恩惠，其中有一個叫莫娜·瑪格麗塔的女傭，在布奧納洛蒂死後，被他收留，而且她的死使他比死了親姐妹還要傷心。

還有一個普通的木匠，米開朗基羅對他也愛護備至，這個木匠曾在西斯汀小堂的鷹架上做事，他女兒出嫁時，米開朗基羅為她置辦了嫁妝。

而且，米開朗基羅還經常不斷地接濟窮人，特別是困難的窮人。他常喜歡讓自己的姪兒、姪女參與布施，培養他們這方面的感情，讓他們代為布施，而又不道明他這位施主，因為他不想讓人知曉他的這種仁慈。

米開朗基羅喜愛行善而不喜歡張揚，出於一種溫柔細膩的情感，他格外關照窮苦的女孩子，他想方設法地暗中為她們置辦嫁妝，使她們能夠婚配或進入修道院。

「你想辦法去結識一個有女兒待嫁或要送去修道院的窮市民，我指的是沒錢而又羞於啟齒的人。」在 1547 年 8 月寫給姪兒李奧納多的一封信中，米開朗基羅這樣說：「把我寄給你的錢送給她，不過要悄悄送去，但千萬搞清楚了，別被人家騙了。」

1550 年 12 月 20 日，在寫給李奧納多的信中，米開朗基羅又說：「你若還認識什麼急需用錢的高貴的市民的話，立即告訴

我，特別是有女兒待嫁的。我若能為她做點什麼的話，我會很高興的，那樣我的靈魂就可以得救了。」

遲遲不到的死神

久盼不來的死神，終於來臨了。米開朗基羅那修士的嚴峻生活所維繫的身體雖然壯健，但逃不脫病魔纏身。

1544 年和 1546 年，米開朗基羅一直生活在病痛裡面，他兩次患上惡性瘧疾，而且還沒等病情有所好轉，緊接著結石、痛風和各種各樣的病痛又接踵而來，他徹底地被擊垮了。米開朗基羅在晚年曾寫過一首詩描繪了自己那被種種疾病折磨的軀體：

我孤苦伶仃地悲慘地活著，

猶如樹皮中的髓質，

我的聲音如同被困於皮包骨頭的軀體中的胡蜂的「嗡嗡」聲。

我的牙齒如琴鍵似的鬆動了，

我的面孔像個稻草人的臉，

我的耳朵老是「嗡嗡」直響：

一隻耳朵裡像蜘蛛在結網，

另一隻耳朵裡有一隻蟋蟀在整夜鳴唱，

我的卡他性炎症使我常喘粗氣，徹夜難眠。

給了我榮耀的藝術竟讓我造就這樣的結局。

可憐的老朽，

如果死神不快來救我，

我就被殲滅了。

疲勞肢解了我，撕裂了我，壓碎了我，

等待著我的歸宿，就是死亡。

遲遲不到的死神

1555 年，長期受到病痛折磨的米開朗基羅忽然想起給自己的弟子瓦薩里寫了一封信，這時的米開朗基羅已經快要走完自己的生命歷程了，他現在變了很多，肉體的痛苦一天一天地在侵蝕著人的靈魂，他已經沒有壯年的豪邁。

在死亡的門檻前，在逐漸降臨的黑夜裡，米開朗基羅感到是孤獨的，而當他回首望去時，他覺得一生虛度了，一生沒有過歡樂也是枉然，他把一生獻給了藝術的偶像也是枉然。他甚至無法自我安慰，自己已經做了該做且他能做的一切

幾十年間，米開朗基羅強迫自己去做那龐大的工作，沒有得到一天的歇息，沒有享受一天真正的生活，竟然都未能執行他的偉大計劃中的任何一項計劃。

命運的嘲弄使這位雕塑家只能是完成了他並不願意畫的繪畫作品。他的那些偉大作品，他最看重的那些作品，沒有一件完成得了。

在那些既給他帶來自豪和希望又帶來無數痛苦的大件作品中，有一些，如〈比薩之戰〉的圖稿、儒略二世的銅像，在他生前就被毀掉了，另外如儒略的陵墓、麥地奇小教堂，可憐地流產了，只剩下他構思的草圖了。

雕塑家吉貝爾蒂在他的〈評論集〉中講述了安茹公爵的一個可憐的德國首飾匠的故事，說他可以與希臘古代雕塑家相媲美，但在他晚年時，他看見他花費一生心血做成的作品被毀掉了。

當安茹公爵看到自己全部的辛勞都化為烏有之後，他便跪了下來，大聲疾呼道：「啊！主啊！天地之主宰，萬能的祢啊！別

再讓我迷失方向，別再讓我跟隨除祢而外的任何人吧，可憐可憐我吧！」他把自己所有的財產全都分給了窮人，然後退隱山林，了卻一生。

米開朗基羅與這個可憐的德國首飾匠一樣，人到暮年，苦澀地看著自己虛度的一生，看著自己的作品未完的未完，被毀的被毀，自己的努力付之東流了。

文藝復興的那份自豪，胸懷宇宙的自由而威嚴的靈魂的崇高驕傲，與他一起遁入那神明的愛，那神明在十字架上張開雙臂迎接我們。於是，他退讓了。

他完全被擊敗了。這就是世界的征服者中的一位。〈歡樂頌〉那雄渾的聲音沒有呼喚出來。直至生命終止時，發出的只是〈苦難頌〉和解放一切的死亡頌歌。

米開朗基羅嘗到了許多別人沒有嘗到的那些巨大痛苦，這其中就包括自己的國家遭受蹂躪，蠻族野蠻地侵入了義大利長達數百年，以自由而著稱的義大利成為禁錮人的牢籠，他的親人們一個個相繼地消失，藝術的全部光輝也一點一點地消失。

米開朗基羅在信中表現出了自己生命即將隕落的預感，他充滿感情地對弟子瓦薩里說：「我親愛的喬奇奧，從我的字跡你就可以看出我已到了年終歲末了。」

1560 年春，瓦薩里前去看他，這有點出乎米開朗基羅的意外，偉大的藝術家現在也像其他老年人一樣，變得那樣虛弱，感到自己即將成為過去，不會有太多的人去理會自己，也沒有期望別人理自己，他只是在默默地等待著死神的到來。

遲遲不到的死神

　　不過瓦薩里的到來，的確讓米開朗基羅非常激動，他不由自主地就流下了眼淚。瓦薩里發現曾經強壯的老師，現在已非常虛弱。他幾乎不出門，晚上幾乎也無法入睡，種種跡象表明他來日無多了。越是衰老，他變得就越是多愁善感，動不動就流淚。

　　瓦薩里在對自己老師的晚年進行描寫時提到了這時的情景，他寫道：我去看過我們偉大的米開朗基羅，他沒有想到我會去，所以像一位找回丟失的兒子的父親似的激動不已。他雙臂摟住我的脖子，一邊不停地吻我，一邊快活得直流眼淚。

　　然而，米開朗基羅還沒有到昏聵的地步，他仍舊頭腦清醒，精力旺盛，病痛的折磨沒有讓他忘記自己的藝術，那是他曾經來過這個世界的最好證明。每當談到藝術的時候，米開朗基羅的眼睛裡立刻有一種奇異的光芒，好像把他整個人都喚醒了，甚至連佝僂的腰身也直了一些。

　　在瓦薩里這一次去看他時，他拉著瓦薩里就藝術方面的各種問題說了很久，對瓦薩里的創作提了一些建議，並陪他騎馬去了聖彼得大教堂。有了弟子在身邊陪伴，經常探討一些藝術方面的問題，讓米開朗基羅的身體好了一些，他甚至又開始進行長時間的藝術創作。然而悲劇就在這個時候發生了。

　　那是 1561 年 8 月，米開朗基羅突然病倒。當時米開朗基羅的精神非常好，他甚至感覺自己又回到了年輕時候，所以他光著腳一連作了 3 個小時畫。

　　忽然一陣疼痛，他倒在地上，渾身抽搐。他的僕人安東尼奧發現他已不省人事。卡瓦列里、班迪尼和卡爾卡尼趕緊跑來。等

他們到來時，米開朗基羅已經甦醒了。

　　幾天之後，米開朗基羅又騎馬出門，繼續畫皮亞門的圖稿。他的朋友們得知他孤苦伶仃地經受又一次病魔的襲擊，而僕人們總是隨隨便便，漫不經心，他們心裡實在是難受極了。這個古怪的老人不許別人以任何藉口照料他。

　　米開朗基羅的繼承人李奧納多從前想來羅馬看看他身體怎麼樣，被他臭罵一頓，現在聽說米開朗基羅病了，也不敢再貿然前來。

　　不過，李奧納多還是不放心，於是在 1563 年 7 月，托達尼埃爾·德·沃爾泰爾問米開朗基羅他可否前來探望他。而且，為了防止生性多疑的米開朗基羅懷疑他別有他圖，他還讓沃爾泰爾補上一句，說他生意挺好，生活富裕，不再需要什麼了。

　　精明的老人讓人轉告他說，既然如此，他非常高興，那他就把自己所存的一點點錢接濟窮人了。

　　過了一段時間後，李奧納多又託人向米開朗基羅表達他對他的健康的問候，以及擔心他的僕人們照顧不周，因為他很不甘心。而這一回米開朗基羅再也控制不了自己的情緒了，他專門給李奧納多回了一封信。

　　米開朗基羅在自己的信中說：

> 從你的來信可以看出，你聽信了某些忌妒成性混蛋的話，他們因
> 為偷不了我，也奈何不了我，所以就給你寫信說了一大套謊話。
> 這都是一些沒用的人，可你真蠢，關於我的事你竟然去相信他
> 們，好像我是小孩子一樣。讓他們滾一邊去！

遲遲不到的死神

他們這種人到哪兒都惹是生非，只知道忌妒別人，純粹是些無賴。你信中說我的僕人們對我漠不關心，可我要告訴你，他們對我再忠實不過了，處處事事都非常尊敬我。

你信中流露出擔心我被人偷竊，可我要告訴你，在我家裡的那些人個個都讓我放心，我也相信他們。因此，你關心你自己吧，別管我的事，因為必要時我會自衛的，我不是個小孩子。你多保重吧！

從這封簡潔有力的信中，可以看出這位 88 歲高齡的老人，在他死前的 6 個月，依然是充滿活力，依然還是充滿了信心，藝術讓他的人生永遠充滿熱情。

整個義大利都是米開朗基羅的繼承人。關心遺產的並不止李奧納多一個。特別是托斯卡納公爵和教皇，他們下定決心不讓聖洛朗和聖彼得兩處的有關建築的圖稿和素描丟失。

1563 年 6 月，在瓦薩里的慫恿下，科西莫一世公爵讓自己的大使阿韋拉爾多·塞裡斯托裡祕密地去教皇面前進行遊說，目的是派人密切監視米開朗基羅的僕人們的活動，當然還有經常往他那跑的人。

所有的人都在擔心，因為米開朗基羅的身體在每況愈下，一旦他突然去世，遺產很可能被人偷偷拿走，到那時一切就晚了。所以最好的辦法就是米開朗基羅一去世，立即把他的財產全部登記造冊，把素描、圖稿、文件、金錢等進行歸類整理。並且要密切注意在最一開始時會有人趁亂耍手段。

為此，這些關心遺產的人還採取了一些措施，這些預防措施是必需的。當然，大家十分小心，絕不讓米開朗基羅對此有所覺察。因為他如果知道了，一定會大發雷霆。

人生的最後時刻

　　1563 年 12 月 28 日，米開朗基羅寫了他人生的最後一封信，因為從此，他幾乎完全喪失了自己動手寫作的能力，開始進行口授並簽字，達尼埃爾‧德‧沃爾泰爾負責他的通信。

　　然而米開朗基羅並沒有停止他的工作，他一點也沒有因為自己的身體而放鬆自己，他還像年輕時一樣，一整天地埋頭於自己的創作。

　　1564 年 2 月 12 日那天，他一整天都站著在創作〈聖殤〉。過了一天，他就發燒了。蒂貝里奧‧卡爾卡尼聞訊，立即趕來看他。

　　當時天正下著濛濛細雨，不過蒂貝里奧‧卡爾卡尼到達的時候，並沒有在家中見到米開朗基羅。原來儘管下雨，他還是跑到鄉間去散步去了。沒有辦法，蒂貝里奧‧卡爾卡尼只好在他的家裡焦急地等著，因為僕人也不知道他具體會到哪個地方。

　　當經過漫長的等待後，米開朗基羅終於回來了。卡爾卡尼對他說：「下雨天怎麼還往外跑，這實在是不應該。」

　　米開朗基羅對此不得不解釋自己的情況，他實在是太忙了，無論在哪都不能安定，所以即使是生病他也必須出去……

　　卡爾卡尼發現，米開朗基羅的言談有些語無倫次。還有他的目光，他的臉色，都讓卡爾卡尼十分不安，所以他立即給李奧納多寫了一封信，他在信中表達了自己對於米開朗基羅身體狀況的

人生的最後時刻

擔心，並不無憂慮地說：「不一定馬上就不行了，但我非常擔心為期不遠了。」

就在這一天，米開朗基羅讓人去請達尼埃爾·德·沃爾泰爾來，他希望他能夠待在自己的身旁。達尼埃爾來了以後，看到米開朗基羅的情況不是很好，於是就請了醫生費德里艾·多納蒂來，準備給他檢查一下身體。

2月15日，達尼埃爾按照米開朗基羅的吩咐，給李奧納多寫了一封信，在信中，米開朗基羅允許李奧納多來看他，但要他多加小心，因為路上可能不太平。

信送出去以後，是當天上午8點多一點，朋友們看他神志清醒，情緒穩定，於是陸續離開了他。

米開朗基羅因為一直坐在椅子上，為身子發麻所苦。他感到渾身難受，雖然醫生一再叮囑他要多休息，不要做劇烈運動，但他還是忍不住了。所以到下午三四點鐘的時候，就騎上馬出門了，就像好天時他習慣做的那樣。

當天天氣很冷，而且米開朗基羅頭痛又雙腿無力，所以也騎不成馬。後來他沒有辦法，只好返回來，靠近壁爐坐在一把扶手椅裡。他喜歡坐在扶手椅上而不喜歡躺在床上。這時在他身旁的是忠實的卡瓦列里。

直至米開朗基羅臨死前的大前天，他才同意躺在床上，他一直拒絕在大白天就躺在床上。現在，他已經知道自己的最後時刻不遠了，他已經幾乎完全不能站立了，在朋友們的一再勸說下，他才躺了下來。

在朋友們和僕人們的圍繞下，米開朗基羅神志清楚地口授了他的遺囑。他把他的靈魂獻給上帝，把自己的軀殼送給大地。他要求至少死後回到他親愛的佛羅倫斯去。然後，他便從可怕的風暴中回到甜美的寧靜之中了。

這是 2 月的一個星期五，大約下午 5 點鐘。當時暮色已經降臨，他生命的最後一天，也是平和的天國的第一天，就這樣來到了。

偉大的藝術家現在終於安息了，他就這樣結束了自己痛苦的一生，他是那個時代人的集中代表。

在佛羅倫斯國家博物館，有一尊米開朗基羅稱之為「戰勝者」的大理石雕像。那是一個裸體的男青年，體型健美，額頭很低，鬈髮覆蓋其上。他昂首挺立，膝頭頂著一個鬍子雜亂的階下囚的後背，那囚犯蜷曲著，腦袋前伸，狀似一頭牛。

然而，戰勝者的目光卻並未停留在他的身上，正當戰勝者舉起拳頭要將他徹底打垮時，他卻突然不動了，那條手臂從肩頭折回，身子後仰，戰勝者把游移的目光和略顯悲傷的嘴移到了別的地方。他不再需要這樣的勝利，因為總是勝利讓他感到厭惡。他打敗了所有的敵人，但同時也產生了一種勝利者的孤獨，似乎在尋求能打敗他的對手。

這個疑慮的英雄形象，這尊折翼的勝利之神，是米開朗基羅所有作品中，唯一一個直至他逝世之前都一直留在他的工作室中的作品，而深知其思想的好友達尼埃爾·德·沃爾泰爾，知道那就是米開朗基羅本人，是他整個一生的象徵。達尼埃爾·德·沃

人生的最後時刻

爾泰爾本想把它移到米開朗基羅的墓地去的。

在古代，對米開朗基羅的評價非常簡單 ── 天使。在古代人所著的大量的米開朗基羅的傳記中，天使這是個約定俗成的稱謂，尤其是米開朗基羅的祕書瓦薩里，他寫的米開朗基羅的傳記就是以上帝派遣天使米開朗基羅拯救世人開始的。

而現代人和古代人差別很大。現在對米開朗基羅世界公認的評價是，文藝復興三傑之一、天才、藝術之父。

大家都知道，通常那些偉大的人物，時間過去得越久，頭上的光環就越發璀璨斑斕，就越容易被當成神聖，就越顯得偉大而神祕，這也是光環原理。

有一句俗話說得好，叫僕人眼中無英雄。為什麼這麼說呢？因為僕人們天天跟那些英雄生活在一起，英雄們平庸瑣碎的一面在生活中表現得淋漓盡致，他們和常人一樣也需要吃喝拉撒睡，所以再傳奇的英雄在僕人們的眼中也成了凡人。

因此，英雄們要想在僕人，或了解你的人眼中成為英雄是一件很困難的事情，那需要非比尋常的傑出人品及無與倫比的超人之才，然而，米開朗基羅就是這麼一個英雄！

離米開朗基羅越近的人，對他的了解就會變得更加深刻，對他的崇拜之情就會更加狂熱和難以自制。人們實在沒有辦法把他看作是一個世上的普通人，沒有辦法把他簡單地看成是一個藝術家，也無法用天才這個相對他來說極其平淡的字眼形容他，所以，人們不約而同地把米開朗基羅稱為天使。

巧合的是，在上帝的天使中，那個美善天使，也確實就叫米

開朗基羅。這些人中間有藝術家、傳記作家、社會名流、普通百姓，他身邊的人，其實還有一位十分特殊的人物，他是教皇。

米開朗基羅死後，安葬過不少帝王的教皇頭一回安葬天使，覺得實在不知該怎麼安放這位天使的遺骨，只好和那些歷代凡人君主安葬在一起，安放在聖彼得大教堂。

談論米開朗基羅時，人們喜歡將其與達文西、拉斐爾放在一起評論比較，俗稱三傑。但古代的人，也包括現在很多藝術家對米開朗基羅的評價遠遠高於其他兩位。歷史事實是，三傑只是近代藝術評論家的稱呼。

這不單單是表現在藝術水準、思維境界、個人道德品格上，而是米開朗基羅這個人綜合所散發出來的那種光芒，總使人覺得有種超凡脫俗、出人入神之感。

即使單就藝術水準來看，達文西確實是位毫無爭議的天才中的天才人物，在技法上確實達到了前無古人後無來者的境地，但那也只是技法，他的那種靈性，那種藝術的獨創能力，那種所站的人性的高度，和米開朗基羅相比無疑是稍遜一籌。這點拉斐爾則更次之。事實上，這兩位大師也難以和米開朗基羅抗衡。

當時的人們一種普遍的觀點是，達文西，作為一個人，已經將人類的才能發揮到極致，也就是說，達文西是人類天才中的最高者，就個人來說，天才不可能超越達文西了。

但問題是，人們普遍不把米開朗基羅當人看，他不屬於人這個概念，他屬於更為高等的一類群屬，他是天使。

其實不光是那時的人們，就算是今天的人們，如藝術家等那

人生的最後時刻

些專業人士，情況也是相差不遠。雖說今天人們早已不再相信世間有天使，更不會把米開朗基羅當成天使，但是人們仍然尊稱米開朗基羅為人類藝術之父，而不是尊稱達文西為人類藝術之父，即使是達文西比米開朗基羅出生得更早，只是前者缺了神和天使幾個字眼而已。

這是個意義尤為深遠的稱謂，它清楚地表明了是誰開啟了人類藝術的大門，誰是人類藝術的源頭。從這個意義上講，它其實等同於這樣一種表述，人類的真正藝術就是從米開朗基羅開始的。

當然，在米開朗基羅之前也有不少偉大藝術家，但這些是先行者，譬如喬托、馬薩喬、波提切利、達文西等，都是毋庸置疑的大師級人物。只有到了米開朗基羅這裡，藝術才完全上升到永恆的意味和高度。

米開朗基羅活著的時候就被佛羅倫斯和羅馬搶來搶去，到死也是一樣。教皇希望他葬在聖彼得大教堂的，說米開朗基羅在那裡工作了 17 年，應該葬在羅馬。

然而米開朗基羅曾在自己的遺言裡提到過，他希望死了以後能回到佛羅倫斯。佛羅倫斯人當然希望米開朗基羅死後能夠葬在自己的家鄉，因為在米開朗基羅之前他們曾為了向拉文納索回但丁的遺骨花了很多的周折，佛羅倫斯人覺得如果米開朗基羅被葬在羅馬將是一個巨大的恥辱。

於是米開朗基羅的朋友們悄悄把他的棺材藏在一卷羊毛毯子裡運回了家鄉。

聖洛朗教堂也是米開朗基羅長時間工作過的地方，當他的遺體被運到的時候，佛羅倫斯為他舉行了國葬，這大概是當時所有藝術家連想都不敢想的殊榮。

這裡還有一則軼聞，就是米開朗基羅的屍體開棺檢驗時，距他離世已經 25 天，但是很奇特的是面色如生，完全沒有腐爛的痕跡，於是這又被當成了脫離凡胎、超凡入聖的一個證據。

現在人們到佛羅倫斯參觀聖十字架教堂時，就會看到米開朗基羅的石棺放在進門首位，占據空間最大，石棺上方的牆上鑲嵌著用彩色大理石雕琢出的高達 4.5 公尺的帷幕。

祭壇上放著他的胸像，墓的下面有 3 尊婦女雕像，象徵著雕刻、繪畫、建築。墓碑上寫著：

著名雕刻家、畫家、建築家之墓，建於 1570 年。

與米開朗基羅石棺並排安放在一起的還有但丁、伽利略、多納太羅等著名大師。永遠甜蜜的靜寂伴隨著米開朗基羅安息。

人生的最後時刻

附錄：米開朗基羅年譜

1475 年 3 月，出生於佛羅倫斯的卡普雷塞。

1481 年，母親法蘭潔斯卡去世。1488 年，入吉爾蘭戴歐畫室學畫。

1489 年，在聖馬可的麥地奇家園學習雕刻，開始認識麥地奇親王。

1490 年，15 歲，創作〈梯邊聖母〉浮雕。

1491 年，創作〈人馬怪物之戰〉。

1492 年，受聖斯比尼修道院長之邀，製作木雕〈十字架的基督〉。聽撒沃那羅拉傳教。

1494 年 10 月，離開佛羅倫斯，逃亡威尼斯、波隆那。創作聖多明尼克教堂〈天使像〉、〈聖普洛鳩魯〉等。

1495 年 11 月，回到佛羅倫斯，會見達文西。

1496 年，首次羅馬之行。

1498 年，受法國籍樞機主教尚・彼雷・德拉格拉爾之聘，為梵蒂岡教廷創作〈彼耶達〉。

1500 年，完成梵蒂岡的〈彼耶達〉。

1501 年春天，回到佛羅倫斯。完成〈布魯格聖母子〉。受託製作〈大衛〉。

1503 年，創作〈唐尼聖母瑪麗亞〉、〈泰迪聖母瑪麗亞〉、〈小聖母瑪麗亞〉。

1504 年，完成〈大衛〉像，設置於市政廳建築維琪奧宮正面。

1505 年，受儒略二世召請到羅馬，製作陵寢石碑雕刻。到卡拉雷採掘大理石作雕刻陵寢石碑之用。

1506 年，儒略二世教皇取消陵寢計劃，改作西斯汀小堂天篷畫，4 月米開朗基羅怒而離開，11 月在波隆那與教皇和解。

1508 年 3 月，在波隆那完成〈尤里馬斯〉像。回到羅馬，5 月開始創作西斯汀小堂天篷畫。

1512 年 11 月，完成西斯汀小堂天篷畫，並回到佛羅倫斯。

1513 年，再去羅馬，簽訂儒略二世陵寢雕刻第二次契約，計劃大幅縮小。著手〈摩西〉像、〈瀕死的奴隸〉雕刻。

1516 年，儒略二世陵寢雕刻第三次簽約。受教皇良十世之命的佛羅倫斯的聖洛朗教堂正面製作的〈摩西〉像完成。

1517 年，聖洛朗教堂正面的木製雛形製作完成，送至羅馬。

1523 年，製作〈聖母子〉。

1524 年，製作〈河神〉。設計麥地奇家的勞倫斯圖書館。製作麥地奇家教堂墓碑雕刻。

1525 年，麥地奇家的寓意雕像〈昏〉完成。

1526 年，〈晨〉完成。

1527 年，成為佛羅倫斯革命軍的一員。

1528 年，弟博納羅托去世。

1529 年 1 月，被任命為軍事委員會成員之一。9 月逃至威尼斯。

兩年後回到佛羅倫斯。

1530 年，創作〈太陽神〉，再返回到麥地奇教堂製作雕刻。

1531 年，創作〈夜〉，父親去世。

1532 年，儒略二世陵寢雕刻新協定成立。

1533 年，〈勝利之神〉像完成，克萊孟七世委託米開朗基羅製作羅馬梵蒂岡西斯汀小堂壁畫〈最後的審判〉。與羅馬青年貴族托馬斯·卡瓦列里熱情交往。

1534 年，回到佛羅倫斯。製作未完成的〈叛逆的奴隸〉。

1535 年 9 月，到羅馬著手繪製〈最後的審判〉。開始與維多利亞·科隆娜交往。被任命為教皇廳的主任建築士、雕刻士、繪畫士。

1541 年，〈最後的審判〉完成。再度製作儒略二世陵寢雕刻。著手梵蒂岡保羅教堂壁畫〈聖保羅的歸宗〉。

1545 年，儒略二世陵寢碑刻完成。〈聖保羅的歸宗〉完成。

1546 年，著手創作〈聖彼得的磔刑〉。

1547 年，教皇保羅三世任命米開朗基羅為聖彼得大教堂的建築主任。弟喬凡‧西莫內去世。

1550 年，完成〈聖彼得的磔刑〉。著手〈佛羅倫斯聖母抱耶穌悲慟像〉石雕。

1555 年，著手創作〈巴勒斯屈那聖母抱耶穌悲慟像〉。

1559 年，著手創作〈隆達迪尼聖母抱耶穌悲慟像〉。宗教會議決定〈最後的審判〉中的裸體人物要畫上腰布。

1560 年，設計羅馬城門〈虔誠門〉。

1564 年 2 月 18 日，逝世於羅馬，享年 89 歲。

文藝復興之神米開朗基羅：

跨足繪畫、建築、詩歌，造就無數經典的傳奇天才，卻鑿不出理想的人生

編　　著：鄧韻如，華斌

發 行 人：黃振庭

出 版 者：崧燁文化事業有限公司

發 行 者：崧燁文化事業有限公司

E-mail：sonbookservice@gmail.com

粉 絲 頁：https://www.facebook.com/
　　　　　sonbookss/

網　　址：https://sonbook.net/

地　　址：台北市中正區重慶南路一段六十一號八
　　　　　樓 815 室

Rm. 815, 8F., No.61, Sec. 1, Chongqing S. Rd.,
Zhongzheng Dist., Taipei City 100, Taiwan

電　　話：(02)2370-3310

傳　　真：(02)2388-1990

印　　刷：京峯彩色印刷有限公司（京峰數位）

律師顧問：廣華律師事務所 張珮琦律師

定　　價：299 元

發行日期：2022 年 09 月第一版

◎本書以 POD 印製

國家圖書館出版品預行編目資料

文藝復興之神米開朗基羅：跨足繪
畫、建築、詩歌，造就無數經典的
傳奇天才，卻鑿不出理想的人生 /
鄧韻如，華斌編著 . -- 第一版 . --
臺北市：崧燁文化事業有限公司，
2022.09
　面；　公分
POD 版
ISBN 978-626-332-673-6(平裝)
1.CST: 米開朗基羅 (Michelangelo
Buonarroti, 1475-1564) 2.CST: 藝
術家 3.CST: 傳記 4.CST: 義大利
909.945　111012890

電子書購買

臉書